Beatriz Milhazes

Domaine de Kerguéhennec

www.art-kerguehennec.com

centre d'art contemporain - centre culturel de rencontre

ouvrage publié avec le soutien
du Conseil général du Morbihan,
du Conseil régional de Bretagne,
du Ministère de la culture : D.A.P., DRAC Bretagne

et avec l'aide exceptionnelle de
LA MAISON DES AMÉRIQUES LATINES, voyages et culture.
3, rue Cassette, 75006 Paris t. 01 53 63 13 40 fax 01 42 84 23 28
info@maisondesameriqueslatines.com www.maisondesameriqueslatines.com

— *Avenida Brasil*

Beatriz Milhazes

Exposition | Exhibition

Beatriz Milhazes, 5.X-7.XII.2003

. .

Édition | Edition

conception générale et ligne graphique :
Frédéric Paul

textes :
Christian Lacroix, Beatriz Milhazes
Frédéric Paul, Simon Wallis

traduction :
Richard Crevier : *Anglais > Français*
Simon Pleasance, Elizabeth Jian-Xing Too :
 Français > Anglais

transcriptions, corrections :
Sophie Bernard, Alexandra Gillet,
Armand Léonard (Corredac),
Jonathan Bass, Elizabeth Jian-Xing Too

iconographie :
Laurent Hamon

photogravure :
Icônes, Lorient

impression :
I.O.V., Arradon

tirage : 2 000 ex.

Dépôt légal : 4ᵉ trimestre 2004

I.S.B.N. 2-906574-05-8

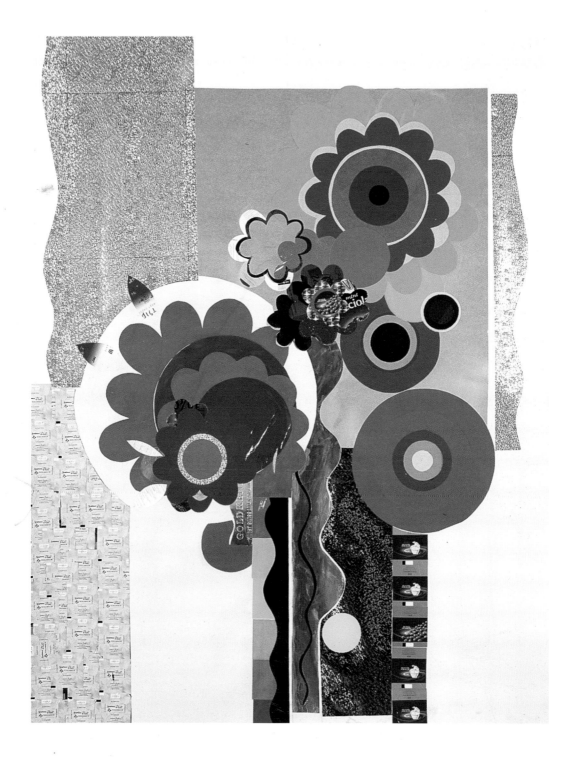

Beatriz Milhazes : peinture polyrythmique

« … le monde du peintre est un monde visible, rien que visible, un monde presque fou, puisqu'il est complet n'étant cependant que partiel. La peinture réveille, porte à sa dernière puissance un délire qui est la vision même… »

Maurice Merleau-Ponty[1].

« Il faut savoir garder cette fraîcheur de l'enfance au contact des objets, préserver cette naïveté. Il faut être enfant toute sa vie tout en étant un homme, tout en prenant sa force dans l'existence des objets. »

Henri Matisse[2].

Les tableaux de Beatriz Milhazes reprennent de manière critique la riche imagerie associée à son pays, et cela grâce à un subtil syncrétisme du langage pictural moderniste et de l'iconographie extrêmement décorative de la culture brésilienne. La faune et la flore tropicales, les arts populaires, l'artisanat, le bijou, la broderie, la dentelle, le carnaval et le baroque colonial sont ses sources thématiques d'élection. Sa peinture, luxuriante, nous capte irrésistiblement, mais son caractère excessif peut se révéler oppressant et recèle parfois une énergie en spirale qui peut désorienter. Ses tableaux, inspirés par l'esprit local brésilien, dialoguent avec l'histoire de la peinture européenne et américaine du XXᵉ siècle. Milhazes manifeste un intérêt très fécond pour les arabesques et pour les qualités décoratives de la peinture de Matisse : certaines de ses œuvres peuvent être vues comme des hommages aux lignes souples et cintrées du maître, à son sens de l'espace. Il en résulte des hybridations formelles et narratives qui apparaissent tantôt familières, tantôt extrêmement étrangères à un œil européen.

Un bon tableau témoigne d'une pensée visuelle parvenue à un niveau d'expression des plus élaborés : il ouvre des perspectives mentales inédites tout en suscitant des émotions et en créant un sentiment d'empathie. La peinture relève d'une capacité constante d'adaptation et d'hybridation, elle possède le pouvoir de réfléchir des situations fluctuantes. Elle est la preuve que des traditions de toutes sortes peuvent engendrer une pratique authentique. Les traditions instaurent les fondements et servent de base à l'improvisation. Ainsi sont-elles toujours offertes à l'imaginaire et à l'interprétation des artistes. L'œuvre de Beatriz Milhazes représente la quintessence de ce processus de réinvention. Elle témoigne de deux tendances de la peinture contemporaine : l'*abstraction*, en tant qu'activité *s'inspirant* à la fois du monde visuel et de l'expérience, et le *métissage*, l'*intégration* de sources différentes dans la création du nouveau. L'hybridation permet d'explorer des champs d'expériences diverses à travers le médium pictural. Sa pratique est étayée sur des histoires personnelles et culturelles singulières. Chez Milhazes, cela donne une riche iconographie qui, sous des formes insolites, va au-delà du langage de l'abstraction et de la figuration.

« Essence et existence, imagination et réel, visible et invisible, la peinture brouille toutes nos catégories en déployant son univers onirique d'essences charnelles, de ressemblances efficaces de significations muettes. »

Maurice Merleau-Ponty [3].

Peindre un tableau

« Pour qualifier le rapport de l'œil et de la main, et les valeurs par lesquelles ce rapport passe, il ne suffit certes pas de dire que l'œil juge et que les mains opèrent. Le rapport de la main et de l'œil est infiniment plus riche, et passe par des tensions dynamiques, des renversements logiques, des échanges et vicariances… Le pinceau et le chevalet peuvent exprimer une subordination de la main en général, mais jamais le peintre ne s'est contenté du pinceau. »

Gilles Deleuze [4].

Milhazes transfère son imagerie picturale à partir de feuilles en plastique sur lesquelles sont peints les motifs. Lorsqu'un motif est ainsi peint, elle décide, après mûre réflexion, de l'appliquer sur la toile. Elle l'y fixe avec de la colle puis détache le plastique, ce qui érafle souvent l'image et lui confère une patine, un peu comme le faisait Matisse lorsqu'il grattait sa toile pour y inscrire un repentir. Cette technique de collage, particulièrement visible dans *O Macho* (2000), donne à Milhazes une grande liberté dans la construction du tableau tout en lui évitant d'être astreinte à se tenir constamment devant la toile, le pinceau à la main. Sa technique n'est pas sans rapport avec celle des papiers découpés de Matisse, lesquels lui permettaient de préparer méticuleusement ses compositions et ses motifs de manière à laisser libre cours au hasard à l'intérieur d'une structure clairement élaborée.

Les tableaux de Milhazes ne réagissent pas seulement à des stimuli extérieurs. Ils ont une vie propre et celle-ci est très animée. Des rapprochements imprévus se produisent, des événements en apparence fortuits et des maladresses peuvent s'avérer finalement fructueux. La construction des tableaux de Milhazes donne au spectateur un aperçu de la mise en œuvre de ces processus et leur surface révèle le travail nécessaire à leur création. La peinture est un acte d'immersion qui arrache l'individu aux contingences du quotidien et le fait entrer dans un espace où les décisions formelles peuvent être douloureuses et sujettes à d'infinies révisions. Certaines parties des tableaux de Milhazes révèlent en filigrane ce processus lent et méticuleux qui peut exiger de l'artiste des compétences dans des domaines aussi variés que ceux de la couture, de la broderie, du tricot ou du jardinage… Milhazes utilise souvent des plis et des fronces qui s'insinuent dans ses tableaux comme pour y introduire un autre ordre d'activité, plus généralement associé aux métiers traditionnels et aux ouvrages de dames. C'est comme si l'on y enfilait des perles, disposait des fleurs, choisissait des tissus. Ces tableaux ressemblent à des femmes se parant pour quelque rendez-vous nocturne, se faisant belles — pour elles-mêmes mais aussi afin d'être

regardées et désirées. Certains tableaux de Milhazes ont en effet quelque chose de la pétulance du flirt, une féminité que l'on retrouve dans l'œuvre de Matisse, lequel passa des heures et des heures à contempler dans son atelier ces magnifiques femmes nues dont les corps souples ont désormais trouvé leur place dans ses toiles. Chez Milhazes, le corps exerce toutefois une séduction plus lointaine : il est allusif plutôt qu'explicite dans sa représentation.

La décoration

La décoration est un procédé formel permettant d'agrémenter une surface (qui, sinon, resterait muette) et d'entraîner l'œil et l'esprit en des lieux où le rythme et l'excitation soustraient la vision à ses fonctions journalières et utilitaires de reconnaissance et d'identification. Le terme « décoratif » est souvent employé dans un sens péjoratif lorsqu'il s'agit des pratiques de l'art contemporain, comme si les joies du corps et la sensualité, que l'on dirait suspectes intellectuellement et moralement, devaient être tenues à distance, comme si le plaisir était du superflu dont pouvait facilement se passer une œuvre d'art. Certes, il arrive qu'en de mauvaises mains l'art fasse bon marché du plaisir, mais celui de Milhazes se moque d'un tel ascétisme. Il s'abandonne à une exubérance ludique tout en possédant de solides principes organisationnels qui étaient chaque tableau, lequel devient l'aboutissement d'une longue période de gestation. Le baroque imprègne ces toiles. Leur espace, toujours relativement peu profond, pousse la surface vers le spectateur grâce à des motifs décoratifs dotés d'un mouvement tourbillonnant, hypnotique, séduisant, parfois jusqu'à satiété, et souvent aussi au moyen d'éléments évoquant des cibles, des spirales, des fleurs ou des assiettes décorées en céramique. Ce sont des tableaux dont les parties s'imbriquent et dont les couleurs jaillissent dans un rapport d'échange et de réciprocité. Ils possèdent une énergie, une pulsation et une inventivité visuelle qui semblent défier la mort dans leur volonté effrénée et prolixe de communiquer.

Milhazes se délecte de la couleur, de la texture et de la malléabilité de la peinture, et ses tableaux, étonnants et stimulants, exhibent un éventail de motifs décoratifs, de formes, de fonds somptueux et de tracés autorisant l'exploration d'espaces où se projeter mentalement. Cependant, malgré toute la prégnance de leur charge émotive, les tableaux de Milhazes peuvent également posséder une structure sous-jacente décalée froidement calculée, ce qui permet des dialogues féconds entre structure et improvisation contrôlée, comme dans *Mares do Sul* (2001). L'artiste a une connaissance personnelle très approfondie de la culture brésilienne contemporaine et de l'histoire de l'art « moderniste », et elle en questionne intelligemment les possibilités de la peinture, sans mise en cause arbitraire de celle-ci. L'un des grands plaisirs procurés par les tableaux de Milhazes vient de ce qu'ils évoquent de nombreuses références et que le processus d'assimilation et transformation des influences semble se dérouler sous nos yeux. Son évolution

artistique est subtile et ses tableaux ne répugnent pas à révéler les pensées et les sensations intimes qui traversent la gamme de ses émotions. La pulsation des spirales et des bandes, les motifs ondulants font de ses tableaux le lieu d'une expérience joyeuse et extatique. Ils semblent irradier de la chaleur et refléter fortement l'environnement dans lequel ils ont été créés.

La couleur et la forme

Ces tableaux conservent un reliquat de plaisir enfantin qui exerce une séduction à laquelle on s'abandonne sans vergogne. Ce sont des œuvres où la discipline opère de manière éclectique pour affirmer l'énergie visuelle intrinsèque à la vie. Elles sont décoratives sur le plan chromatique également : leurs éléments formels flottent dans des espaces de couleur qui ne peuvent avoir été conçus qu'au terme d'une étude attentive de l'histoire de la peinture et de l'œuvre d'artistes tels Piero della Francesca, Turner, Mondrian, Matisse, Bonnard, Bridget Riley et Joseph Albers, entre autres. Autant d'artistes qui ont relevé avec panache le défi de la couleur, ayant pris conscience que celle-ci pouvait agir sur nos vies de différentes manières, subtiles et intenses, influençant de ce fait notre humeur et notre caractère. L'exubérance chromatique des tableaux de Milhazes produit un effet quasi hypnotique, une sensation corporelle qui s'apparente à celle de la nutrition, comme si, à les regarder, l'on absorbait quelque aliment consistant. La couleur stimule la perception tout en fixant l'attention sur l'acte sensuel de regarder et son usage s'est accru, devenant de plus en plus délibéré chez Milhazes, au fur et à mesure de l'évolution de son travail. L'effet qu'il produit est particulièrement puissant lorsqu'on en fait l'expérience dans les pays d'Europe du Nord, où le soleil brille par intermittence et où domine le gris en architecture.

Les tableaux de Milhazes, pullulant de références à la flore, au ressac des vagues, aux étoiles, au soleil et à ses rayons brûlants, se détournent de la rigidité de la vie moderne. Leurs effets sont plus organiques. Elle utilise encore cependant le même type de symbolisme imbriqué : les délicats pétales d'une rose, qui émerveillent toujours le regard, la trame d'une toile d'araignée ou d'une dentelle, les plis et les ondulations. Dans ses dernières œuvres, ces tropes décoratifs sont traités de manière plus stylisée et plus graphique. C'est en 2000 environ qu'elle a introduit des bandes dans ses tableaux, ce qui confère aux compositions un ordonnancement et un rythme très différents. Les bandes « activent » le fond sur lequel ses formes épanouies flottent et où elles finissent par s'inscrire, servant ainsi à résoudre le problème pictural de l'encombrement en permettant à de nouveaux ensembles de nouer des relations entre les différents éléments imbriqués du tableau ou au contraire d'entrer en concurrence avec eux. Dans tous ses tableaux, les rapports entre arrière-plan et premier plan engendrent toujours un ensemble fascinant de tensions, de compromis et d'alliances.

« Les couleurs ont une beauté propre qu'il s'agit de préserver comme en musique on cherche à conserver les timbres. Questions d'organisation, de construction, susceptibles de ne pas altérer cette belle fraîcheur de la couleur. »

<div align="right">Henri Matisse[5].</div>

« En art, et en peinture comme en musique, il ne s'agit pas de reproduire ou d'inventer des formes, mais de capter des forces... La tâche de la peinture est définie comme la tentative de rendre visibles des forces qui ne le sont pas. »

<div align="right">Gilles Deleuze[6].</div>

Les formes naturelles abondent dans l'œuvre de Milhazes, comme une expression de leur omniprésence dans la vie quotidienne, ce qui est souvent le cas à Rio, et elles ont peu à peu joué un rôle central dans ses paysages. Mais la peinture de Milhazes n'est pas qu'une réaction à l'environnement, elle embrasse les œuvres et les sensibilités de peintres du passé, surtout de Matisse, et les réinterprète. L'œuvre de Milhazes a en commun avec celle de Matisse d'affirmer la vie et de créer une rythmique. Arrêtons-nous un instant pour considérer deux exemples choisis dans l'œuvre de Matisse afin de mieux appréhender ce à quoi Milhazes s'emploie dans son propre travail et repérer d'éventuelles correspondances. *La Desserte, harmonie rouge* (1908) représente un monde pictural formé d'arabesques décoratives judicieusement disposées afin d'occuper la toile rectangulaire, et ce, de façon hautement réfléchie. La couleur devient le lieu d'une expérience intense lorsqu'elle se voit affranchie par Matisse de la tâche de devoir décrire une surface ou un objet particulier — bien qu'elle le fasse aussi. Le tablier et les murs rouges de *La Desserte, harmonie rouge* offrent un fond quasi plat sur lequel peuvent exister les autres éléments picturaux, même si c'est avec un léger retrait dans la profondeur du tableau, sauf l'inclinaison de la chaise en osier, la corbeille de fruits et le vin dans les carafes. Le premier plan et l'arrière-plan commencent à se fondre pour créer un nouvel espace pictural moins dépendant des fonctions mimétiques. Cette peinture fait appel au soma, à l'affect, à l'haptique, selon l'expression de Deleuze (cf. *op. cit.*, p. 99), à l'expérience en quelque sorte plus raffinée de ce que pourrait ressentir le corps dans l'espace. Dans *La Desserte, harmonie rouge*, on voit bien que Matisse se soucie peu de l'anecdotique résiduel créé par la servante en train de mettre la table dans un intérieur typiquement bourgeois et il y a peu à attendre d'une analyse de ce sujet, en somme, banal. Là où tout se joue, c'est dans l'invention formelle de Matisse et dans le caractère durable de son impact visuel. Dans cette œuvre, la passion décorative possède toute la clarté, la rigueur et la jubilation d'une partie d'échecs. Chaque mouvement, réfléchi et calculé, utilise des fragments de nature morte, de paysage, d'intérieur et de portrait, combinés de manière à produire une œuvre hybride qui va bien au-

delà de la facilité d'exécution et d'interprétation qui s'attachent à l'un ou l'autre de ces genres.

> « Pour moi, le sujet d'un tableau et le fond de ce tableau ont la même valeur, ou, pour le dire plus clairement, aucun point n'est plus important qu'un autre, seule compte la composition, le patron. »
>
> Henri Matisse [7].

Un autre tableau de Matisse susceptible de nous aider à réfléchir sur l'œuvre de Milhazes est *Figure décorative sur fond ornemental* (1925). Ce tableau *allover* est extraordinairement empreint des possibilités décoratives tant de l'abstraction que de la figuration. Les tapis persans ornés de bandes et aux riches arabesques viennent finir contre des murs agrémentés de motifs représentant des bouquets de fleurs. Une femme est assise en tailleur sur les tapis, le dos très droit et comme enfermée dans un flot de tissu blanc. Elle fait partie intégrante de l'atmosphère confinée du tableau qui respire la vie grâce à une invention picturale libérée de la littérarité du récit. En bas, dans le coin droit, est posé un coussin orné de motifs qui s'ajoute en contrepoint au reste du tableau, attirant délibérément l'œil du spectateur vers une petite aire du tableau où il reconnaît peu à peu d'autres éléments, tels le bol de citrons, le pot de fleurs blanc et le miroir, à gauche de la tête ovoïde, à la Brancusi, de la femme. C'est l'un des tableaux les plus chargés de Matisse, dont l'espace à peine respirable permet de jouer des hiérarchies picturales. La fascination qu'exerce ce tableau vient en grande partie de la juxtaposition à angle droit de l'étonnante figure avec le baroquisme intense du papier mural. Comme chez Vuillard, c'est une figure immergée dans un monde fictif de décoration intérieure surchargée où rien n'est ce qu'il paraît être et dont chaque surface se doit d'être brisée puis remplie. Ce tableau semble avoir été dans les compositions de Milhazes le paradigme formel de l'imbrication des diverses composantes singulières. C'est là où elle excelle comme peintre, car elle semble posséder un don instinctif pour instaurer des rapports justes entre les motifs, qu'elle fait opérer dans les limites de la toile rectangulaire par un processus de tension, de détente et de contiguïté. C'est un art de haute voltige qu'elle exécute avec conviction et un talent exceptionnel.

> « Et le rythme apparaît comme musique quand il investit le niveau auditif, comme peinture quand il investit le niveau visuel. »
>
> Gilles Deleuze [8].

Milhazes disperse notre vision et la fragmente, ses compositions excitent notre esprit et parfois le submergent, laissant notre œil aller et venir sur la surface, libre de toute anecdote qui court-circuiterait le regard et de toute interprétation immédiate. Le sens du mouvement à l'œuvre ici confère à son travail une temporalité qui tourbillonne, bifurque et pirouette, comme dans l'exécution d'une danse complexe. On y constate la récurrence de la forme circulaire, comme en témoignent des œuvres telles

Nazaré das Farinhas (2002) ou *O Moderno* (2002), tableaux qui commencent à se nourrir d'eux-mêmes au cours de leur processus d'engendrement. Ils recourent au type de motifs et de décoration souvent en usage dans les édifices religieux pour inspirer les fidèles, de manière à mieux révéler des vérités spirituelles ou à créer une ambiance propice. L'emploi du motif circulaire lui vient d'une pratique visuelle particulière qu'elle a fait sienne, ce qui confère à ses tableaux une apparence puérile, comme s'ils étaient régressifs, faisaient allusion à une symbolique primordiale — de l'œil, du sein, du visage —, une symbolique à la fois plus immédiate et non affadie par les luttes quotidiennes pour la vie.

> « Figuration et narration ne sont que des effets, mais d'autant plus envahissants dans le tableau. Ce sont eux qu'il faut conjurer. »
> Gilles Deleuze[9].

Milhazes réussit également, la plupart du temps, à faire respirer correctement l'espace dans ses tableaux. Ainsi dans certaines parties d'une œuvre telle que *Os Pares* (1999). En raison de l'absence de figure dans ce tableau et de la domination du décoratif, héritage du renversement des rapports hiérarchiques entre la figure et le fond opéré par Matisse, il n'est plus nécessaire de chercher à y identifier un quelconque sujet, bien que l'on soit attiré à l'intérieur de l'œuvre, laquelle est libérée des habitudes de l'espace de la perspective conventionnelle. Les lignes flamboyantes du Baroque se déploient devant nous, incitant l'œil à suivre leurs ondulations pré-ordonnées sur la surface de la toile, comme des vagues qui viennent se briser ou des feuilles et des fleurs en train de s'ouvrir. Milhazes met en place une composition possédant les mêmes qualités de langueur et d'abandon organique que celles qui imprègnent l'œuvre de Matisse ; la sienne évoque un climat chaud et lumineux où tout va au ralenti et où le paradigme industriel de la modernité est en partie atténué par la proximité d'une nature étonnante et les témoignages du passage du temps.

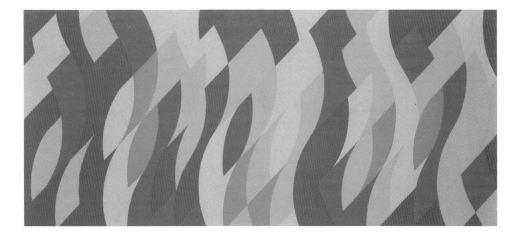

Le peintre britannique Bridget Riley a beaucoup fait pour réactualiser l'œuvre de Matisse. Elle connaît la valeur véritable de la décoration et elle sait aussi que la beauté et l'invention infinie de la nature peuvent être transformées par l'imagination dans l'activité picturale. Milhazes a également utilisé le langage visuel élaboré par Riley, à partir des années 1960, avec une énergie insistante et parfois presque agressive, se servant aussi bien de la couleur que de la forme pour permettre au spectateur de réfléchir à l'acte de voir tandis qu'il regarde un tableau avec des rubans, des vagues aux courbes lascives, des diamants ou des arabesques. L'intelligence et respect qu'a Riley de la vision et ses effets somatiques et affectifs passent chez elle par une méthode de travail claire et par l'usage qu'elle fait de la tradition picturale. Le monde de contemplation, de rêverie et d'investissement émotionnel de Matisse et de Riley se retrouve chez Milhazes, dont l'œuvre a quelque chose de merveilleusement festif. Elle improvise visuellement à partir d'une multitude de formes de la nature qui ravissent toujours un œil réceptif et curieux et l'on sent le plaisir qu'elle prend à les modifier.

La beauté du jardin et les représentations de la nature

Le jardin est un havre de repos au sein d'une nature choisie par nous et ordonnée selon nos plaisirs. Un jardin, c'est la nature domestiquée, et cela consiste en la disposition et la contiguïté de plantes d'espèces diverses. C'est un lieu où nous pouvons nous livrer à nos fantaisies sur le monde naturel au moyen de la couleur et de la forme. À cet égard, le jardin offre de fortes analogies avec la peinture de Milhazes, en particulier dans des œuvres comme *O Popular* (1999), qui semble éclater de vie, et *Cor de Rosa* (2002) qui évoque un parterre. Les Anglais entretiennent depuis longtemps une relation privilégiée à leur jardin ; le travail paysager sur de vastes domaines, au XVIII^e siècle, fit de l'esthétisation de la nature l'une des formes ostentatoires d'une richesse nouvellement acquise grâce au négoce. Cela procédait d'un processus d'organisation de la nature en *tableau* et attestait la maîtrise que l'on en avait. L'apparition des jardins publics et des parcs, à Londres notamment, est le signe que la ville restait reliée à la nature par le biais de rêves d'Arcadies et d'utopies ayant pour cadre la campagne anglaise, vision idyllique qui servait à pacifier des ouvriers encore peu accoutumés aux rigueurs de la modernité, à son éloignement des cycles de la nature. La fascination dispensée par la nature esthétisée fut largement mise en œuvre par des peintres britanniques tels Gainsborough, Constable, Turner et, bien après eux, Graham Sutherland, Paul Nash et John Piper. Dans la peinture anglaise, le paysage représentait jadis la propriété, car l'investissement foncier paraissait encore rentable, même après que le système féodal eut perdu son importance économique avec la montée de la civilisation urbaine. Le paysage et la nature finirent par revêtir un caractère de plus en plus romantique et spiritualisé, ce qui favorisa la réflexion historique et offrit une vision compensatoire à ceux qui cherchaient à s'adapter

à la révolution industrielle et à tout ce qu'elle véhiculait avec elle. Mais ce furent vraiment la Première et la Seconde Guerre mondiale qui ramenèrent les artistes au paysage, thème qui, estimaient-ils, allait renouveler l'identité nationale et qui dispenserait quelque répit après les massacres sans précédents rendus possibles par la technologie au cours des deux conflits.

La culture anglaise semble tout particulièrement prédisposée à créer des fictions visuelles et littéraires dans lesquelles le paysage est représenté à la fois de manière idyllique et comme l'essence de l'identité nationale. La nature en tant que sujet artistique répond dans la pratique de la peinture à une attente convenue, celle d'un vérisme à la fois rassurant et confortable. Il est significatif que nombre d'artistes anglais soient revenus au paysage après les deux guerres mondiales afin de retrouver une spiritualité perdue, comme si la nature était en fin de compte plus bienveillante et moins chaotique que les hommes et leurs affairements. Les Anglais, qui depuis longtemps idéalisent la nature, l'envisagent comme une retraite où se nourrir d'illusions, loin des bouleversements de la civilisation.

L'une des premières manifestations de cette attitude, ce fut le fantasme d'une société socialiste idéale élaboré par William Morris, le fondateur du mouvement Arts and Crafts en Grande-Bretagne, dans les années 1860 et 1870. La conception de la nature s'y traduisait par l'emploi de motifs décoratifs complexes dans le mobilier, le vitrail, le papier d'ameublement et les tissus. Morris, reprenant à son compte les idées de John Ruskin sur la nature, l'art, la morale et la dégradation du travail humain dans le capitalisme, les développa en une théorie unifiée du design. Ce faisant, il réussit à allier esthétique et désir de réformes sociales. Sous l'influence, qui perdura, de Morris, la nature, comme pour en compenser la perte, fut alors médiatisée par la décoration intérieure, attitude jugée en fin de compte plus satisfaisante pour l'individu, moralement et spirituellement, que celle induite par certains phénomènes antérieurs de la culture capitaliste. La peinture et le design devaient avoir pour effet d'importer en direct des représentations de la nature dans la vie domestique de manière à ce qu'il ne soit plus nécessaire de sortir, le jardin et le paysage étant désormais présents dans l'habitat lui-même.

J'écris ces lignes dans la maison familiale de ma femme, à Salies-de-Béarn, dans le sud-ouest de la France. De ma fenêtre, je vois le jardin où les feuilles hérissées des palmiers et celles, vastes, d'un bananier imposant sont juxtaposées aux frondaisons d'un érable, de pins, de frênes et de platanes au pied desquels croissent toutes sortes de fleurs que je ne saurais identifier et dont quelques-unes ont éclos le matin même. En examinant plus attentivement autour de moi le mobilier de la maison, je suis frappé par la profusion de motifs et de représentations de feuilles et de fleurs figurant sur les tapis, les coussins, les cadres de miroir, les serviettes et le linge de maison, sans parler des corbeilles remplies de fruits et des vases de fleurs coupées disposés ici ou là. C'est cela que célèbrent l'art de Matisse et, en grande partie, celui de Milhazes : la juxtaposition, dans les intérieurs et dans

l'architecture, d'une linéarité orthogonalité créée par l'homme et de formes naturelles, parfois envahissantes. La nostalgie de cette complexité et de la richesse de la nature se retrouve dans la peinture de Milhazes et le plaisir que l'on prend à la contempler sont en grande partie, selon moi, du même ordre. Ce plaisir n'est pas, dans son fondement, intellectuel, mais il s'enracine profondément et physiquement dans notre être-au-monde, dans l'acte de reconnaître et voir, de s'émerveiller devant les couleurs, les formes et leur mise en place dans le tableau. C'est cette expérience qui donne leur élan aux ramifications de la vigne grimpante, aux tiges et aux fleurs épanouies qui foisonnent dans *Urubu* (2001), tableau dans lequel Milhazes combine adroitement d'autres caractéristiques formelles qui lui sont propres.

La maturité venant et le pouvoir de décision fondé sur l'expérience s'accroissant d'autant, Milhazes exploite les acquis de son travail antérieur qu'elle remanie de l'intérieur au gré d'influences toujours plus riches qui s'intègrent à son iconographie très personnelle. Ce renouvellement de l'expérience explique que certains de ses tableaux comprennent des traces, des repentirs et des bévues aux effets trompeurs : c'est qu'elle continue de bousculer les règles non écrites du bon goût pictural et celles de sa pratique en s'abandonnant à l'éphémère, au kitsch, au commercial, au frivole et au puéril. Elle transforme ces éléments pour explorer des états mentaux fugitifs. C'est parce qu'ils lient l'œil et l'affect, proposant le paradigme d'une liberté visuelle basée sur une interrogation inventive et soutenue par une grande lucidité, que ses tableaux apportent un tel plaisir esthétique. Le spectateur se trouve aspiré dans les fictions décoratives et les fantaisies délicates d'une peinture surchargée. L'absence dans celle-ci de tout souci moderniste de « pureté » favorise l'action d'une multitude d'influences et nous incite à croire aux pouvoirs d'investigation de la peinture ainsi qu'à sa capacité de nous faire partager à un haut niveau une expérience et une pensée visuelles.

Simon Wallis.
Traduction : Richard Crevier.

Notes

1. Maurice Merleau-Ponty, *L'Œil et l'esprit*, éd. Gallimard, Paris, 1964, rééd. Folio, p. 26.
2. *Henri Matisse : Écrits et propos sur l'art*, textes réunis et présentés par Dominique Fourcade, éd. Hermann, Paris, 1972, p. 321.
3. M. Merleau-Ponty,. *op. cit.*, p. 35.
4. Gilles Deleuze, *Francis Bacon, Logique de la sensation*, éd. de la Différence, Paris, 1984, p. 99.
5. H. Matisse, *op. cit.*, p. 199.
6. G. Deleuze, *op. cit.*, p. 39.
7. Matisse, *op. cit.*, p. 131.
8. G. Deleuze, *op. cit.*, p. 31.
9. *Ibid.*, p. 88.

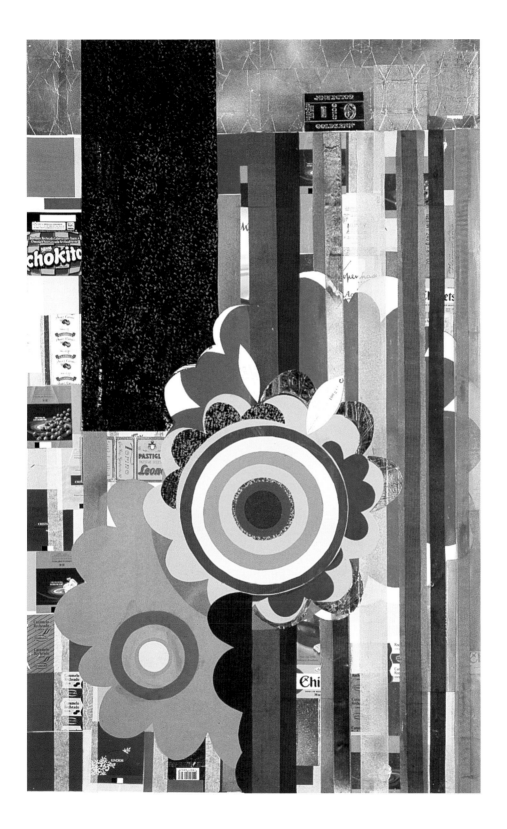

Bastille, 2003

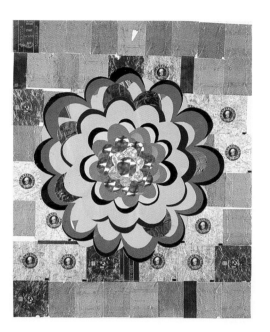
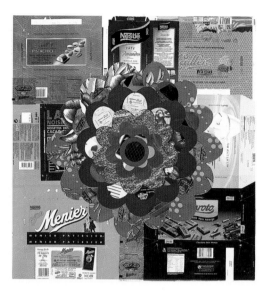

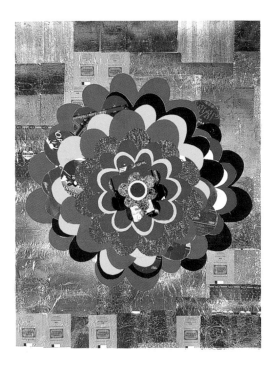

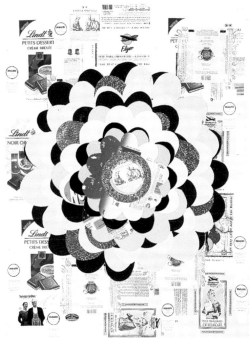

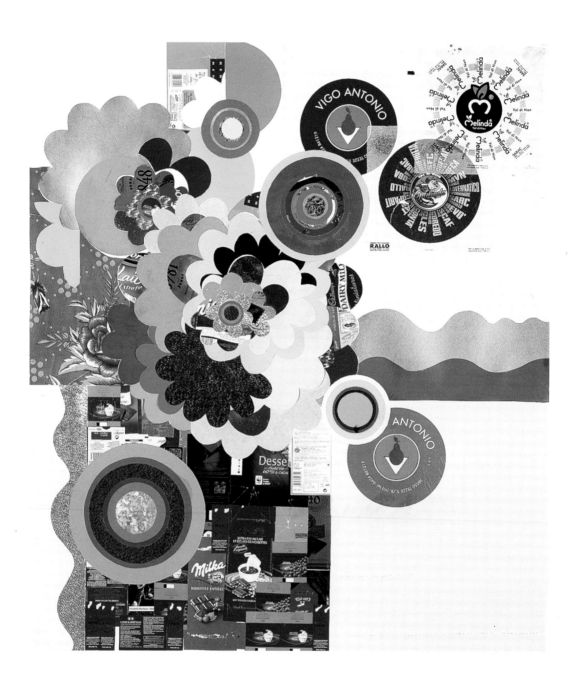

Beatriz Mihazes: Polyrhythmic Painting

"The painter's world is a visible world, nothing but visible: a world almost mad, because it is complete though only partial. Painting awakens and carries to its highest pitch a delirium, which is vision itself . . ."

Maurice Merleau-Ponty [1].

"You have to know how to preserve that freshness and innocence a child has when it approaches things. You have to remain a child your whole life long and yet be a man who draws his energy from the things of the world."

Henri Matisse [2].

Beatriz Milhazes' paintings critically address the rich imagery associated with her country through the dextrous amalgamation of elements of modernist pictorial language and the intensely decorative iconography of Brazilian culture. She uses tropical fauna and flora, folk art, craft, jewellery, embroidery, lace, carnival and colonial Baroque as her major thematic sources. Her paintings are luscious and engulfing, but can also impose a breathless sense of excess and coiled energy that is disorientating. They engage with the spirit of place of Brazil in dialogue with the language of twentieth century painting developed in Europe and North America. Milhazes has a particularly rewarding fascination for the arabesque and decorative qualities in the paintings of Matisse and many of her works incorporate homages to his lithe, arching lines and masterly sense of placement. The resulting paintings feature a hybridisation of forms and histories that appear sometimes familiar and at others, extraordinary alien to European eyes.

A good painting is evidence of visual thinking in one of its most sophisticated forms: it opens up new mental vistas, while exciting emotions and nurturing empathy. Painting has a continuing strength to adapt, hybridise and reflect changing circumstances. It demonstrates that traditions of any sort are a resource offering the conditions of possibility for developing an authentic practice. Traditions set the ground rules and act as a starting point for improvisation so that they are always open to the imaginative interpretations of artists. The work of Beatriz Milhazes epitomises this process of reinvention and emphasises a double movement within contemporary painting: *abstraction* as an activity *drawing from* both the visual world and experience, and *hybridity* as a *drawing together* of different sources in the creation of something new. Hybridity allows many different experiences to be explored through the language of painting and particular personal and cultural histories come to bear on its practice. This results in Milhazes' paintings containing a rich iconography that extends the language of abstraction and figuration in unexpected ways.

"Essence and existence, imagination and the real, visible and invisible— painting scrambles all our categories, spreading out before us its oneiric universe of carnal essences, actualised resemblances and mute meanings."

Maurice Merleau-Ponty [3].

Making a painting

"To describe the relationship of the eye and the hand, and the values through which this relation passes, it is obviously not enough to say that

the eye judges and the hands execute. The relationship between the hand and the eye is infinitely richer, passing through dynamic tensions, logical reversals, and organic exchanges and substitutions . . . The paintbrush and the easel can express a general subordination of the hand, but no painter has ever been satisfied with the paintbrush."

Gilles Deleuze [4].

Milhazes builds up the imagery in her paintings through a series of paint transfers from plastic sheets. Once the motif is painted onto the plastic sheeting she decides, after careful consideration, where to apply it to the canvas. She then glues the back of the painted motif to the canvas and peels off the plastic, which often abrades the image giving it a weathered look, much as Matisse did when he scraped back his canvases to erase earlier thinking. This technique of collage and pasting, which can been seen particularly clearly in *O Macho* (2002), gives her a great deal of freedom in constructing the work while distancing her from having to create the whole picture by standing directly in front of the canvas with a brush. Milhazes' method has an interesting correlation to Matisse's use of paper cut-outs, which allowed meticulous preparation of his compositions and designs so that chance was given free reign within a very clearly planned structure.

Painting's are not merely about responding to external sources, they take on a life of their own once they are underway; unexpected connections occur, chance happenings can seem fortuitous and mistakes may, in the end, become virtues. The build up of Milhazes' paintings gives the viewer an insight into these processes and their surfaces reveal the work that has gone into creating them. Painting is an immersive activity that shifts one away from the contingencies of the everyday world into a place where formal decisions can be agonised over, endlessly revised and refined. The many areas of filigree work present in Milhazes' paintings speak of this temporary immersion into a world of repetitive minute decisions and the practice of skilled habits, such as sewing, lace making, knitting or gardening. Milhazes often uses frills, gathers and pleats, as if gently carving into her paintings and teasing out a different order of activity, usually more associated with traditional craft activities and the work of women. It's as though necklaces of beads are strung together in her paintings, flowers arranged or fabrics chosen. They are like women getting ready to go out to an evening engagement; glamorising themselves for themselves but also to be looked at and desired. There is something effervescently flirtatious about many of Milhazes' paintings; they have a femininity to them that Matisse's work also shares as he spent many hundreds of hours contemplating beautiful nude women in his studio, representations of whose bodies now lithely occupy his canvases. Milhazes' work, however, has a more removed appeal: the body is gently alluded too rather than explicitly depicted.

Decoration

Decoration is a formal device that adds pleasure to any otherwise mute surface, taking the eye and mind to places where rhythm and excitement are used to lift one's vision from its everyday utilitarian functions of recognition and identification. The term 'decorative' is often used pejoratively in relation to contemporary art practice. It is as though enjoyment of the body and sensuality are to be kept at bay as intellectually and morally suspect in some way, as if

pleasure is too easy an option to evoke through a work of art. True enough the stakes for pleasure can be set extremely low in the wrong hands, but Milhazes' work rails against this reductive, ascetic attitude. It revels in playful exuberance whilst still having a firm organisational principle within each painting that grounds it as work stemming from long and serious periods of consideration and reflection. The Baroque suffuses these works. The space in them is always relatively shallow, pushing the surface out to the viewer by using decorative motifs with a hypnotic, swirling movement that seduces and sometimes cloys, often using elements that are reminiscent of targets, spirals, flowers, or decorated ceramic plates. They are paintings that speak of relationships and goodwill through their interlocking elements and jubilant use of colour. They have a pulsating energy and visual invention that seems in some way death-defying through their garrulous rush to convey so much feeling.

Milhazes revels in the colour, texture and malleability of paint and her pictures both surprise and stimulate by developing a catalogue of bravura patterns, forms, sumptuous grounds and marks to explore spaces into which we too can mentally project ourselves. However, for all their emotive energy, Milhazes' paintings can also be coolly calculated in their underlying decentred construction, allowing fruitful dialogues between structure and disciplined improvisation as in *Mares do Sul* (2001). She offers a deeply personal experience of contemporary Brazilian culture and modernist art history through intelligently questioning the possibilities of painting without a hint of unnecessary suspicion. One of the great pleasures of Milhazes' paintings is the many references they bring to mind, and her works seem to both assimilate and transform their influences before our eyes. As an artist, she follows a paradigm of subtle development and her paintings are candid in revealing intimate thoughts and sensations that run the gamut of emotions. The pulsing spirals, stripes and patterned waves make Milhazes' paintings both a joyful and ecstatic experience. They seem to radiate heat and reflect strongly the environment in which they are made.

Colour and Form

There is a residue of childhood pleasure in these paintings that is unashamedly seductive. These are works that use discipline in an eclectic manner to affirm life's intrinsic visual energy. They also contain a florid fecundity of colour as their formal elements float in a chromatic space that can only have been conceived through looking closely at the history of painting and the achievements of artists such as Piero della Francesca, Turner, Mondrian, Matisse, Bonnard, Bridget Riley and Joseph Albers, among others. All these artists took up the challenge and adventure of colour, realising that it can influence our lives in subtle and intense ways, influencing both mood and character. The exuberance of colour in Milhazes' paintings has an almost hypnotic effect. It provides a bodily sensation akin to eating, as if one were taking in something nourishing. Colour provides the opportunity to intensify perception while drawing attention to the sensual act of looking and as Milhazes' work has progressed her use of colour has become more intense and purposeful. The effect of her paintings is particularly strong when they are seen in Northern European countries where bright sunlight is intermittent and architecture is predominantly grey.

Milhazes produces paintings that eschew the rigid modernity of life and are more organic in their effect, filled as they are with references to flora, the breaking of waves, the stars, the sun and its beating rays. She still uses, however, the same kinds of interlocking symbolism: the tight petals of a rose, which are always a wonder to look at, the tracery of a spider's web or lace, frills and ruffles. These are all tropes of decoration that have become more stylistically and graphically treated in her latest work. Around 2000 she introduced stripes into her paintings, giving a very different order and rhythm to the compositions. These stripes provide an activated ground for her more florid forms to float on and become imbedded in. The stripes helped solve the pictorial problems of overcrowding, allowing a new set of relationships to occur between the different elements interlocking or competing within the work. The relationship between background and foreground in all her paintings always produces a fascinating set of tensions, accommodations and alliances.

Learning from Matisse

"Colours have their own distinctive beauty that you have to preserve, just as in music you try to preserve sounds. It is a question of organisation, of finding the arrangement that will keep the beauty and freshness of the colour."

Henri Matisse [5].

"In art, and in painting as in music, it is not a matter of reproducing or inventing forms, but of capturing forces . . . The task of painting is defined as the attempt to render visible forces that are themselves not visible."

Gilles Deleuze [6].

Natural forms abound in Milhazes' works: it's as though she felt they were inescapable in her daily life-which in Rio they very often are-and therefore come to occupy a central role in her painting language. But Milhazes' works are not exclusively a response to her environment; they embrace and reinterpret particular achievements and sensibilities of painters from the past, most prominently those of Henri Matisse. There is a shared sense of life affirmation and positive rhythm in the work of both Matisse and Milhazes. It is worth spending some time examining closely two examples of Matisse's paintings to gain a better sense of what Milhazes often develops in her own work and where the correspondences might lie. *Harmony in Red* (1908) offers up a painterly world of decorative arabesques carefully placed to occupy the rectangular canvas in a highly designed manner. Colour becomes an intense experience when set free by Matisse from having to describe a particular object or surface-although it does that too. The red tablecloth and walls in *Harmony in Red* present an almost flat ground upon which Matisse's other pictorial elements can exist, though barely receding in depth, apart from the tilt on the wicker chair seat, the fruit bowl and the wine in the decanters. Foreground and background begin to merge in creating a new space for painting, one less dependant upon having to serve a mimetic purpose. This appeals to something somatic, emotional and embracing, which can be seen perhaps as a more sophisticated way of accounting for the feeling body in space. In *Harmony In Red* one senses that Matisse cares little about the residue of narrative created by the servant girl setting the table in a typical bourgeois household; there is little to be gained from analysing that most common subject matter. Far more is at stake in Matisse's formal invention and its lasting visual

impact. The excitement of decoration in this work retains all the clarity, rigour and enjoyment of a game of chess. Each move is considered and calculated using the set pieces of still life, landscape, interior and portrait, combined to produce a hybrid work that far surpasses the easy execution and interpretation attached to any one genre.

> "For me, the subject of a picture and its background have the same value, or, to put it more clearly, there is no principle feature, only the pattern is important. The picture is formed by the combination of surfaces, differently coloured, which results in the creation of an 'expression'."
>
> Henri Matisse [7].

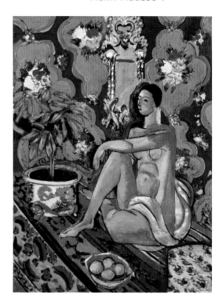

Another Matisse painting that can help us consider the work of Milhazes is *Decorative Figure on an Ornamental Background* (1925). This all-over painting is extraordinarily suffused with the possibilities of decoration for both abstraction and figuration. The richly patterned and striped Turkish rugs butt-up against florid walls punctuated with patterns featuring bunches of blooming flowers. On top of the rugs sits a cross-legged woman with a strikingly upright back locked into the flow of a ream of white fabric. This woman is integral to the airless atmosphere of the painting that buzzes with the life of pictorial invention set free from the literary morality of story telling. In the lower right hand corner sits a patterned cushion adding a counterpoint to the rest of the painting, pulling the viewer's eye very deliberately into a small area of the work and allowing it to gradually recognise other elements such as the bowl of lemons, the blue and white plant pot and the mirror to the left of the woman's ovoid, Brancusi-like, head. This is one of Matisse's most densely packed works, allowing scant breathing space in breaking down pictorial hierarchies. Much of its fascination comes from the starkly right-angled figure juxtaposed against the dense Baroque of the wallpaper. Like the work of Vuillard, this is a figure immersed in a fictive world of florid interior decoration, where nothing is as it seems and every surface is one that needs to be broken up and then filled. This painting appears to offer Milhazes a formal paradigm for interlocking the various discrete components in her own compositions. This is what she does best as a painter, as she seems to know instinctively how to create the right connections between motifs, getting them to operate within the confines of the rectangular canvas through a process of tension, release and contiguity. It's a high-class juggling act that she carries off with conviction and skill.

> "Rhythm appears as music when it invests the auditory level, and as painting when it invests the visual level."
>
> Gilles Deleuze [8].

Milhazes scatters and fragments our vision, her compositions are there to excite and sometimes overwhelm us, letting our eye jitter over the surface and enjoy itself free of immediate, short-circuiting narratives and interpretations. The sense of movement in her works gives them a temporal

quality that swirls, sways and pirouettes, as if performing a complex dance. There is a formal circularity in much of her work as evidenced in *Nazaré das Farinhas* (2002) or *O Moderno* (2002), and her paintings begin to feed on themselves through their own progression. They employ the type of patterning and decoration often used in religious buildings, to draw in the faithful, so as to better reveal spiritual truths or add atmosphere. The circular motif is a particular visual habit that she has made her own and there is something inherently childlike about the way her paintings appear, as if they appeal to an earlier symbolic order—of the eye, the breast, the face-one that is both more immediate and unjaded by the quotidian struggles of life.

> "Figuration and narration are only effects, but for that reason they are all the more intrusive in painting. They are what must be eliminated."
>
> Gilles Deleuze [9].

Milhazes has also, more often than not, been able to create valuable breathing space within her paintings, as in areas of a work such as *Os Pares* (1999). Because figures are absent and the sense of decoration dominates through the legacy of Matisse's breaking down of the hierarchies of figure and background, we no longer have to identify with a specific subject within the painting, but are drawn into work that is free of the habits of conventional perspectival space. The florid Baroque lines unfold before us, encouraging the eye to follow their preordained ambulations across the surface of the canvas, like breaking waves or unfurling leaves and flowers. Milhazes uses the same organic, languid quality of composition that suffuses Matisse's work, which evokes a hot, light-filled climate where things have to slow down and modernism's industrial paradigm is, in part, tempered by the proximity of awe inspiring nature and the evident passing of time.

The British painter Bridget Riley is another contemporary artist who has made much of re-evaluating the work of Matisse, and knows the true value of decoration and the boundless invention and beauty of nature that can be transformed by the imagination through the act of painting. Milhazes has also made use of the visual language Riley has developed since the 1960s, with its insistent and sometimes near painful visual energy employing both colour and form to enable the viewer to consider the act of seeing as he or she looks at a painting that might make use of stripes, luscious waves, dots, diamonds or arabesques. Riley's highly intelligent respect for vision and its somatic and emotional effects finds embodiment in her clear working method and use of the tradition of painting. Both Matisse's and Riley's world of contemplation, reverie and engagement has been pushed on by Milhazes, whose own work embodies a wonderfully celebratory quality. She visually improvises from the myriad forms of nature that always delight a receptive and restless eye with the thrill of altering that which is not designed by man.

The beauty of the garden and representations of nature

The garden is our place of private repose with nature that we have, in part, chosen and ordered to please ourselves. A garden is nature domesticated, and comes down to the arrangement and contiguity of plant species. It is where we can create our fantasies about the natural world through

colour and form, and in this regard it is has strong connections to Milhazes' painting, particularly in works such as *O Popular* (1999) which seem to be bursting with new life and *Cor de Rosa* (2002) which appears similar to a flower bed. The English have long had a special relationship with their gardens and the shaping of the landscape through vast private estates in the 18th century allowed the aestheticisation of nature as part of a display of newly acquired merchant-class wealth. This was part of the process of organising nature *as a picture* and demonstrating mastery over it. The rise of urban gardens and parks has always meant that a city such as London was still bound up with Arcadian and utopian fantasies set in the English countryside, often used to mollify workers as yet unused to the rigours of modernity and its distance from nature's cycles. This fascination for aestheticising nature was one that was greatly fuelled by the work of painters in England such as Gainsborough, Constable, Turner, and much later Graham Sutherland, Paul Nash and John Piper. The landscape in English painting was once about representing ownership, for the buying of land was still seen as an important place to put one's wealth, even after the feudal system was surpassed in economic importance with the rise of the city. However, landscape and nature came to be seen increasingly as romantic and spiritual in nature, allowing reflection on history and offering a compensatory vision for those struggling to come to terms with the industrial revolution and all that came in its wake. But it was really the first and second world wars that threw artists back to landscape as a subject that would, they believed, renew a national identity and in which they would find solace after the unprecedented technologically enabled massacres of both conflicts.

English culture seems particularly predisposed to creating visual and literary fictions portraying the landscape as both an idyll and the essence of national identity. As a subject for art, the depiction of nature corresponds to a received expectation of verisimilitude in the practice of painting, offering both reassurance and comfort. Revealingly, many English artists returned to depicting the landscape after both world wars in order to summon up a type of lost spiritual order, as though nature were somehow more benevolent and less chaotic than the affairs of men. The English have long idealised nature and their relationship to it as a retreat from the world where the pathetic fallacy could be nurtured away from the crisis of cultural change.

A prime example of this was the Arcadian socialist fantasy of William Morris, the founder of the Arts and Crafts Movement in England in the 1860s and 70s, who developed an appreciation of nature that was embodied in intricate designs for furniture, stained glass, wallpaper and fabric. Morris used John Ruskin's ideas concerning nature, art, morality, and the degradation of human labour through capitalism, by translating them into a unified theory of design. In doing so, he successfully wedded aesthetics and an appetite for social reform. Nature, via Morris's enduring influence, became mediated through decoration in the home, representing a compensatory attitude that was seen as somehow more morally and spiritually satisfying for the individual than the early workings of capitalist culture. Both painting and interior design operated to bring representations of nature directly into the domestic environment, so that one did not necessarily have to go outside, and the garden and landscape now penetrated the home.

I am writing this as I sit in my wife's family's house in Salies de Béarn in South West France looking out through a window onto a garden that has the spiked fronds of palm trees and giant banana tree leaves juxtaposed against pines, maple, ash and plane trees, along with all manner of, too me, unnameable flowers, some of which only open first thing in the morning. As I look around me to start really examining the house's interior furnishings I realise how many designs and representations of leaves and flowers there are on the rugs, cushions, mirror frames, towels and linen-not to mention the full bowls of fruit and cut flowers placed around the various rooms. This is what Matisse's art, and in large part Milhazes', celebrates: the juxtaposition of man-made linearity in architecture and interiors against the sometimes overwhelming myriad forms of nature. All this desire for the complexity and richness of nature has a correlation to Milhazes' painting and the pleasure taken in both feels, too me, very much of a kind. It is not, at heart, an intellectual pleasure but one deeply rooted in physically being in the world through recognising, seeing and marvelling at form and colour and its organisation within painting. This provides the impetus for the meandering vines, stems and blossoming flowers that make their way through *Urubu* (2001), which also deftly combines many of her other formal traits.

Maturity brings with it greater powers of decision-making based on experience and Milhazes builds on what she has learned from her earlier work to recombine it with ever-widening influences that fold back into a very personal iconography. Her new experience is accounted for in paintings that comprise traces, mementos and distractions to beguiling effect as she continues to turn the unwritten rules of painterly good taste and habit on their head by allowing in the ephemeral, the kitsch, the commercial, the frivolous and the childlike. She transforms these elements to explore contingent states of mind and personal rules of engagement. Milhazes' paintings are aesthetically gratifying because they embody rich seams of visual and emotional experience, offering up a paradigm of visual freedom through inventive questioning and self-awareness. The viewer is sucked into the decorative fictions and fragile fantasies of her florid paintings. There is no sense of purity in her work, which encourages myriad influences and a faith in painting's ability to investigate and contribute to a high level of visual thought and experience.

Simon Wallis.

Notes

1. "Eye and Mind", 1960, from *The Maurice Merleau-Ponty Reader,* ed. Galen A Johnson (Evanston, IL: Northwestern University Press, 1993), p. 127.
2. *Matisse on Art,* ed. Jack Flam (London: Phaidon, 1973), p.73.
3. M. Merleau-Ponty, *op. cit.,* p.57.
4. Gilles Deleuze, *Francis Bacon, The Logic of Sensation* (London: Continuum, 2003), p.115.
5. H. Matisse, *op cit.,* p.89.
6. G. Deleuze, *op. cit.,* p.115.
7. H. Matisse, *op. cit.,* p.98.
8. G. Deleuze, *op. cit.,* p.56.
9. *Ibid.,* p.157.

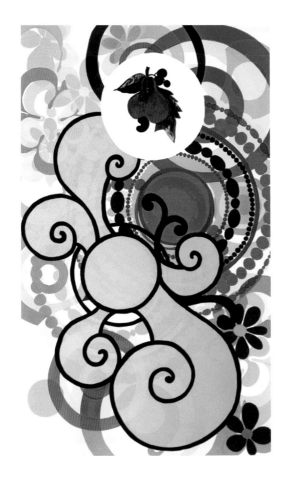

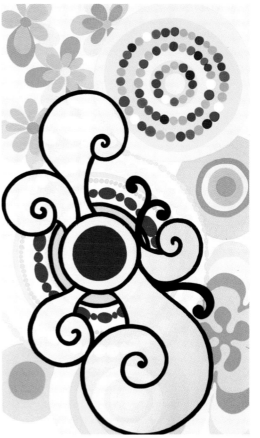

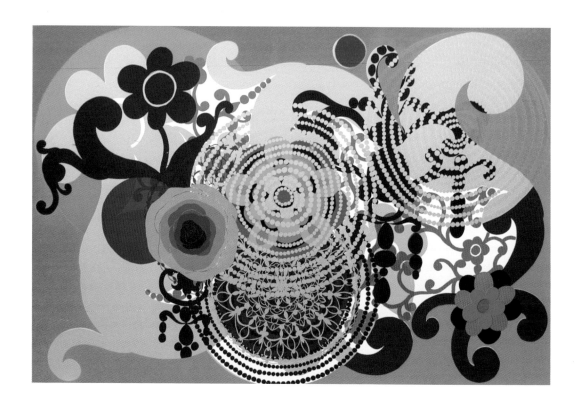

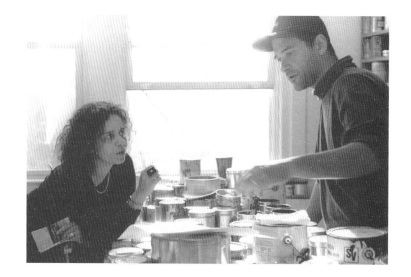

 B.M., Jean-Paul Russell, Durham Press, *Uva selvagem*, 1996-98

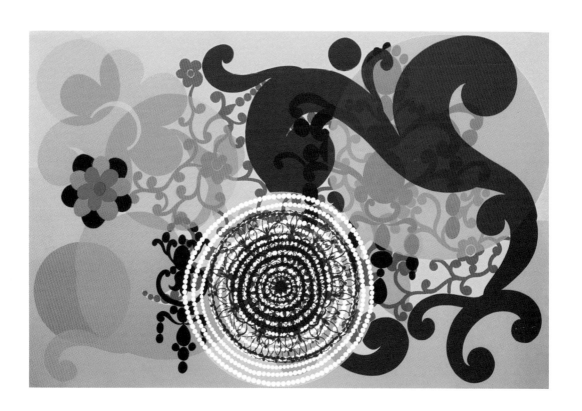

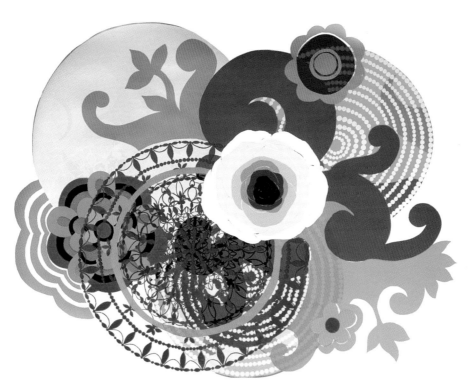

O pato, 1996, Cabeça de muiher, 1996

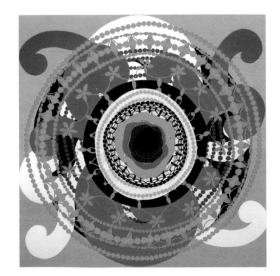
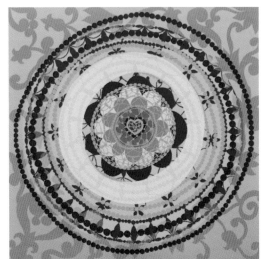
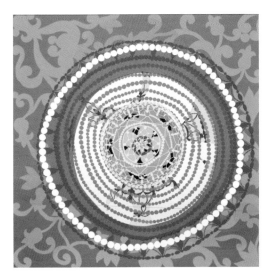
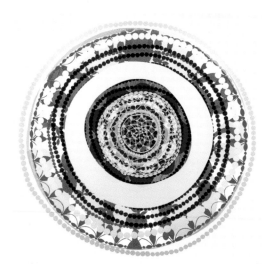

Rosa branca no centro / No campo / A prata e o ouro / Entre o mar e a montanha, 1997-98

Christian Lacroix et Beatriz Milhazes en conversation

Christian Lacroix — *En regardant ton travail, je me suis demandé par quoi tu commençais. J'imaginais que tu réalisais un dessin préparatoire d'un format plus petit et qu'ensuite tu te lançais. J'ai pensé aussi à la question du hasard : est-ce que tout ton processus de préparation est raisonné, planifié, organisé ou est-ce que tu laisses une place à l'inspiration de dernière minute ? Est-ce que tu choisis d'abord un format, ou bien est-ce que tu commences et qu'ensuite le motif grandit de plus en plus ?*

Beatriz Milhazes — Mon travail passe par de nombreuses étapes. Je peins directement sur la toile, sans préparation. J'attaque de différentes façons. En général, je choisis une dimension sur laquelle je pose une couleur très diluée un peu partout, mais il m'arrive aussi de débuter par un motif très petit ou des petits points que je développe.

C.L. — *Comme des cellules qui se séparent et qui grandissent.*

B.M. — Exactement. J'ai dans la tête une image floue qui me guide. J'ai commencé une série à l'intérieur de laquelle je voulais introduire un tableau blanc. Mais c'est quelque chose que je n'ai jamais réussi à faire. Cependant, j'ai poursuivi cette idée pour arriver à une atmosphère blanche. J'utilise aussi des images plus courantes, un paysage ou une nature morte, ou même plus évidentes, comme un arbre.

C.L. — *Il y a souvent une ligne qui évoque la mer ou l'horizon au milieu du tableau et qui semble, quand on la découvre, une explosion — même si c'est une explosion très raisonnée. J'ai l'impression que les horizontales t'aident beaucoup à tout fixer. Nous avons déjà parlé du premier motif, qui grandit de plus en plus ensuite pour envahir l'espace. Mais tu expliques que tu as déjà choisi ton format auparavant. Tu as donc défini cet espace.*

B.M. — Normalement oui. J'ai une idée, comme si c'était un paysage, mais je prends la décision de mettre la ligne d'horizon après. Je me sers de choses très simples et, même si cela s'inscrit dans un processus, le hasard entre également en jeu, mais tous les éléments présents sur la toile ont une logique. Je peux travailler pendant une semaine, deux semaines, et même plus, pour prendre une décision. Il m'arrive souvent de mettre un mois pour finir un tableau, et il m'est déjà arrivé de rester un an sur un même travail.

C.L. — *Est-ce que tu travailles sur plusieurs tableaux à la fois ?*

B.M. — Oui, parce que mes toiles sont composées d'une multitude d'éléments qui me demandent un temps fou de réflexion. La technique absorbe également une grande partie de mon temps, mais il ne s'agit pas que de technique. Je mets en chantier plusieurs tableaux à la fois, parce que j'ai besoin d'entretenir un dialogue avec chacun, de les écouter, de

prendre du recul. Mais ça ne marche pas toujours. Il m'arrive souvent de tout détruire et de recommencer.

C.L. — *C'est une question que je voulais te poser. T'arrive-t-il souvent de recommencer ? de revenir sur tes tableaux ? ou d'ajouter de nouveaux collages ? Y a-t-il beaucoup de strates, comme on en découvre dans les fouilles archéologiques ?*

B.M. — La technique que j'utilise en peinture s'appuie sur le principe du collage. Je peins des motifs sur une feuille de plastique et je colle cette image finie sur la toile. Ensuite, je retire le plastique, comme un décalcomanie. Ma peinture est faite de l'ajustement de ces petits morceaux que j'ai peints séparément. Il y a donc en effet une multitude de strates. De plus, je me sers des mêmes feuilles de plastique depuis une dizaine d'années. Ces feuilles sont empreintes d'une mémoire, et leur utilisation peut entraîner des irrégularités.

C.L. — *L'épaisseur t'intéresse-t-elle ?*

B.M. — Elle m'intéresse, mais je préfère l'éviter. J'aime beaucoup la peinture en général, mais pas au point de laisser apparaître les coups de pinceau. Si tu passes le doigt sur une de mes toiles, c'est complètement plat. J'aime ce rapport à une peinture homogène. On peut voir la trace de la main, mais il n'y a pas l'épaisseur de la peinture. Toute la peinture a pris la texture du plastique. C'est doux au touché. Je commence aussi à jouer de plus en plus avec les brillances et les contrastes, et à travailler davantage des surfaces opaques et mates, ce qui me permet d'obtenir différentes textures.

C.L. — *Est-ce que tu peux décoller un élément et le reposer où tu veux, ou bien, une fois collé, es-tu obligée de retravailler par-dessus ?*

B.M. — Je ne peux rien décoller. Une fois l'élément collé, si ça ne me plaît pas, la seule solution est de coller un autre élément par-dessus pour cacher le premier. Mais ça ne marche pas toujours, il y a souvent des accidents. Cependant, le plastique est transparent et, au moment de la juxtaposition, je peux voir où je vais le placer. Cela m'aide beaucoup.

C.L. — *N'as-tu jamais eu envie de sortir du cadre et de peindre directement sur le mur ? Ton travail est si généreux que la peinture semble pouvoir sortir, aller directement sur le mur et que les cellules pourraient envahir la fenêtre, les lumières, jouer avec la transparence. Le* wall painting *ne t'a jamais tentée ?*

B.M. — Je n'y ai jamais pensé. Personnellement, je préfère les espaces blancs, lisses, carrés. Bien sûr, j'imagine qu'un jour je pourrai travailler tridimensionnellement, mais pour moi, une forme découpée est étrange, elle n'appartient pas vraiment à la composition. Je pense qu'on perd en profondeur dans la découpe. D'un autre côté, il me semble plus difficile et intéressant de résoudre certaines questions et d'utiliser cette atmosphère avec

le support de la toile. L'utilisation d'éléments indissociablement liés aux arts décoratifs ou à l'art populaire a introduit une polémique parmi les artistes. Me tourner vers l'espace architectural m'obligerait à inverser les concepts.

C.L. — *Est-ce que tu joues beaucoup sur les transparences ?*

B.M. — Oui, je me sers des couleurs transparentes, surtout dans mes estampes. Elles m'aident à donner plus de qualité, de mystère et de vie aux couleurs.

C.L. — *Tu considères que tu es peintre, tu aimes la peinture, tu revendiques la peinture, et donc tu restes dans ton cadre, mais est-ce que, si tu travaillais directement sur un mur, tu aurais cette impression de ne plus être dans la peinture ?*

B.M. — C'est possible. Pour moi, la peinture se fait sur une toile et un châssis, limités par un espace carré ou rectangulaire. Quand on sort de cette structure, les questions de la peinture abstraite ou de l'art décoratif sont alors transposées dans l'espace architectural. Une toile ronde détournerait le regard du spectateur vers cette forme pour lui faire oublier les événements internes du tableau. Mais, hormis la peinture, je m'intéresse aux décors.

C.L. — *Ce rapport avec le décoratif, que tu assumes très bien, est une question très importante dans ton travail. On est loin du décoratif, mais tu l'utilises jusqu'à le rendre abstrait, conceptuel. Ce n'est pas minimal, mais je crois que, à force d'être maximal, on devient minimal. Cela me fait aussi penser à des univers connectés, comme des planètes entre elles. Tu as évoqué l'idée de population, et j'avais l'impression que chaque motif était habité par sa propre vie, sa propre histoire, connectée à celle de la planète d'à côté. Il y a aussi l'histoire que tu te racontes, même si elle est un peu floue, elle te guide. Ce n'est pas décidé dans ta tête mais tu avances. Mais finalement, est-ce qu'on ne se moque pas de l'histoire ? Ce n'est pas une histoire littéraire. Tu es plus proche de la musique, si on veut établir un rapprochement avec ton travail, que de la littérature. Ou bien est-ce le contraire ?*

B.M. — J'ai des problèmes avec la littérature. Même si la littérature peut être très abstraite, elle définit avant tout des choses, elle est proche du réel. Et je pense que la peinture et l'art en général sont plus libres. C'est une tendance de l'être humain de vouloir tout expliquer. Chacun cherche à établir des connexions alors qu'il n'y en a pas forcément. J'ai des histoires dans ma tête, et je crois que ce sont les sentiments, les sons, les odeurs qui me guident. Pour ma part, cela passe par mes tableaux et les titres que je leur donne, mais le titre vient après.

C.L. — *Comme un dernier motif, le point final…*

B.M. — Exactement, c'est un autre motif, un autre travail.

C.L. — *Ta peinture n'est pas connectée directement à la tradition musicale brésilienne. C'est juste quelque chose qui te pousse un peu comme un*

tremplin, une impulsion. Je pense à la pythie à Delphes, qui prenait une substance qui la faisait partir vers d'autres visions et d'autres univers.

B.M. — Pour ce tableau, intitulé *Urubu*, 2001, j'ai commencé à penser à la musique, aux portées, comme quelque chose d'organisé. Je suis profondément liée à certains mouvements musicaux brésiliens, comme la *Bossa Nova*, apparue à la fin des années cinquante, et la *Tropicália*, dans les années soixante. Mais pour cette toile, c'est quelque chose qui m'est venu spontanément à l'esprit. J'ai commencé à travailler avec les rayures il y a un ou deux ans parce que les carrés et les lignes droites me posaient un sérieux problème. Ces formes ont un aspect fini, tandis que le cercle ne s'arrête jamais.

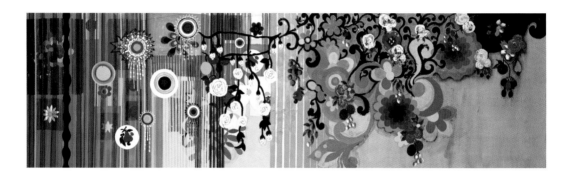

C.L. — *Tu ne peux pas rebondir dans l'angle.*

B.M. — Exactement, c'est une question d'optique. J'ai envie d'éléments visuels intenses. Je n'ai pas envie de donner un centre au spectateur. J'ai commencé à introduire les rayures parce qu'elles m'offrent un schéma, qu'elles peuvent créer un effet optique que j'obtenais jusqu'alors avec les cercles. Ce sont des choses à la limite du ridicule, mais qui arrivent après dix ans de travail... Les rayures m'ont permis de lancer et d'arrêter. Quand tu traces une ligne droite, il y a un moment où le geste s'arrête, mais la droite, elle, elle ne s'arrête pas vraiment. Le carré produit un peu cet effet, mais il délimite réellement une surface.

C.L. — *Et pourtant, dans celui-ci,* Maresias, *2002, le regard est attiré à cet endroit. C'est assez rare dans ton travail qu'il y ait un centre.*

B.M. — C'est vrai, il y a un centre, et il y a un mouvement dans le centre. Il comporte une telle intensité qu'à un moment tu perds le centre.

C.L. — *C'est vrai aussi qu'on ne se noie pas dans le centre.*

B.M. — Et je donne un arrêt avec ce carré qui est plus défini.

C.L. — *Nous avons tous des jours de doute et d'angoisse. Est-ce que tu travailles aussi bien, plus, moins, dans ces conditions ? Y a-t-il des jours où tu ne peux pas travailler ?*

B.M. — Mon humeur a relativement peu d'influence sur le processus de mon travail. À Rio, où j'ai mon atelier de peinture, je suis assez disciplinée. Je passe environ sept heures par jour dans cet endroit, parce que j'ai besoin d'être avec ma peinture. Il m'arrive de passer toute une journée sans rien y faire, mais c'est là que je réfléchis. Moi, je ne sais pas résoudre un problème de peinture en marchant sur la plage.

C.L. — *Quand tu peins, te sens-tu plutôt calme physiquement ? ou bien y a-t-il des moments de lenteur et de sensualité alternant avec des moments plus énergiques, presque érotiques, comme dans la musique brésilienne ? Es-tu concentrée ou as-tu parfois peur que ce processus si long soit plus lent que ta pensée ? N'y a-t-il pas des choses qui risquent de s'échapper en cours de route ?*

B.M. — J'ai toujours peur de la rapidité de mes pensées et des images qui me viennent à l'esprit. Cependant, elles sont freinées par la lenteur de mon processus et la technique que j'utilise. Lorsque je travaille, je m'arrête à un moment donné et je me demande : qu'est-ce qui se passe maintenant que j'ai quatre tableaux sur un mur blanc ? Plusieurs idées surgissent. Je me concentre sur celui qui me paraît le plus avancé, sur la voie la plus claire.

C.L. — *Cela signifie-t-il que tu travailles par séries ? Ou préfères-tu au contraire éviter le principe de la série ?*

B.M. — Je fais un effort pour éviter les séries. Quand on travaille sur plusieurs toiles en même temps, il est plus facile d'avoir recours à la même palette. Mais ce n'est pas ce que je cherche. J'ai besoin de passer d'une atmosphère à l'autre, d'une palette à l'autre, et surtout de changer continuellement les données du problème. Quand je fais une exposition personnelle, j'aime montrer des œuvres qui mettent ces variantes en évidence.

C.L. — *As-tu déjà eu la tentation de l'ordinateur ? de la palette graphique ? Ce que tu décris, là, comme processus est très proche du travail sur ordinateur.*

B.M. — Je ne me sers pas de l'ordinateur pour mes tableaux parce que l'écran est trop petit. J'ai un besoin compulsif de contact physique avec mes toiles. Mon atelier est petit, c'est le même depuis que j'ai commencé à peindre. J'ai acheté une autre partie de la maison, mais j'ai découvert au bout de quelques années que préférais travailler dans un espace réduit.

C.L. — *Si tu ne regardes pas de près cette matière qui est complètement physique, tu peux penser à l'ordinateur. Je trouve intéressant le fait de réaliser à la main quelque chose de très contemporain. Et c'est là que nous allons peut-être commencer à parler de ton rapport à la tradition et au pays qui n'a rien d'un Musée des arts et traditions populaires. En même temps, il est évident qu'on ne peut pas penser que tu es Scandinave. Je ne dis pas qu'on pense au Brésil immédiatement, mais je crois que très vite on sent la latinité, la Méditerranée,*

l'Espagne, quelque chose qu'on partage, et qui est aussi quelque chose qui avance et qui est là dans la « modernité ». Dans ton travail il y a beaucoup d'éléments qui viennent des églises, des costumes, des textiles. D'où vient ton rapport avec cela ? Est-ce qu'il remonte à l'enfance, à des affinités avec ce pays qui a hérité des traditions portugaises mais qui n'en est pas moins un pays jeune ?

B.M. — C'est aussi un pays culturellement très mélangé. J'ai consciemment utilisé cet aspect dès le début. Ce rapport au passé m'intéresse, mais il est compliqué, parce que la peinture vient d'Europe, puis des États-Unis et a ensuite fait une boucle par le Brésil avec le Modernisme brésilien des années trente. Comment faire le lien entre cette histoire et ma culture, les choses que je vois, qui proviennent de ma ville, mes intérêts ? Les arts décoratifs, par exemple, me fascinent. Au début, je me servais de tissus, je faisais des collages, mon travail était plus géométrique. J'ai gagné en liberté avec les formes au début des années quatre-vingt-dix. C'est à cette époque que j'ai fait la première de mes expositions qui a réellement compté. Je venais de découvrir ma technique, je pouvais faire mes dessins. Je me suis remise à utiliser des éléments industriels dans mes collages depuis peu.

C.L. — *En même temps, il y a une formidable indépendance chez toi. Je ne dirais pas que tu vas à contre-courant — on ne va pas entamer le débat de la peinture qui est vivante ou morte, mais toujours présente — néanmoins, tu sembles t'inscrire dans ce qu'on a connu ici environ au même moment, ce phénomène lié, non pas à la movida espagnole, mais à ce besoin de sensualité, après des années de minimalisme, de rien, de conceptualisme, de blanc sur blanc et de noir sur noir. Tu as dû avoir des difficultés par rapport à ça ?*

B.M. — Bien sûr, j'ai eu des problèmes pour faire accepter mon travail. Je me sens une artiste géométrique, mais je ne peux pas tout mettre dans un carré ou un cercle.

C.L. — *J'imagine que les personnes qui étaient à l'école avec toi devaient être branchées sur ce qui se faisait à New York, alors que tu avais ta propre démarche avec des textiles que tu découpais. Tu devais être la seule.*

B.M. — J'étais complètement seule au Brésil. L'art contemporain brésilien est captivant, et il y a quelques très bons artistes reconnus internationalement, mais on ne les retrouve pas dans la peinture, ils font plutôt des objets, de l'art conceptuel. Au début, j'étais isolée, je me sentais liée au modernisme brésilien. Par la suite, une porte s'est ouverte aux États-Unis. Les gens étaient attirés par ce style, perçu par la critique américaine comme une peinture abstraite qui apportait des choses nouvelles.

C.L. — *Y a-t-il un complexe par rapport à cette utilisation de références populaires ?*

B.M. — Tout à fait, surtout dans mon milieu. Ces références sont liées aux couches sociales les plus pauvres de mon pays, elles ne

concernent pas les intellectuels et les gens de l'art. Elles ont une connotation péjorative, mais je m'en suis toujours servi. Cependant, je pense que cette relation change un peu aujourd'hui. Les élites culturelles ont commencé à attacher de l'importance au fait d'être brésilien, d'avoir un art brésilien, et ces références populaires sont de mieux en mieux acceptées.

D'une manière plus générale, les arts plastiques sont très élitistes. Ce n'est pas vraiment le cas en Europe et aux États-Unis, où les gens vont au musée, dans les institutions et les galeries. C'est différent au Brésil, où il y a des musées et des institutions, mais depuis peu, cela date des années quatre-vingt. C'est ma génération qui a stimulé les gens à fréquenter ces lieux. Le contact avec le public était pour nous indispensable. Lorsque je donnais des cours, mes étudiants me disaient qu'ils ne pouvaient pas entrer dans les galeries parce qu'elles étaient trop fermées. Maintenant, le public est plus important. Il y a aussi les collectionneurs, mais c'est un groupe à part. Payer 40 000 dollars pour une œuvre aux États-Unis et en Europe, ça paraît normal mais, au Brésil, c'est vraiment pas courant.

C.L. — *Je n'ai pas l'impression non plus qu'il s'agissait pour toi de revendiquer des racines, mais tout simplement que ces motifs te parlaient, qu'ils font partie de toi, de ta tradition, de ta famille, de l'air dans lequel tu as grandi, sans chercher à politiser ou à chercher une alternative. Même s'il y a un peu d'altermondialisme dans ta peinture, un côté un peu à contre-courant de la règle établie à la fois dans le marché de l'art, la politique, l'économie et la société régie par les États-Unis. Ton travail nous oblige à prendre des distances par rapport à ce contexte dominant. Est-ce que la notion « d'exotisme » signifie quelque chose pour toi ?*

B.M. — Si tu penses aux clichés de l'exotisme, je ne suis évidemment pas d'accord. Mais la *Tropicália*, que j'ai déjà mentionnée, m'attire.

C.L. — *Dans ton catalogue intitulé* Mares do Sul, *le texte d'Adriano Pedrosa fait un parallèle avec Gauguin et l'idée qu'il faut aller sous les tropiques pour retrouver une sorte de paradis perdu. C'est très pertinent.*

B.M. — L'image qui vient immédiatement à l'esprit quand je pense aux tropiques, à l'être tropical, est celle de la beauté, de la sensualité et du primitivisme. C'est une vision qui m'enchante, de pure fantaisie, de rêve, de désir du plaisir inconnu. Gauguin a fait un voyage à la recherche du « paradis perdu » et a introduit ces éléments dans sa peinture. Le projet moderniste brésilien a fait l'inverse : il s'est alimenté de l'art européen pour le disséminer dans les tropiques. La beauté me captive, mais je pense que, même si mon travail peut être joli, il représente tout un monde claustrophobe.

C.L. — *Je ne dirais pas que c'est joli, c'est très rétif. Je ne parlerais pas d'angoisse, mais d'un côté labyrinthique, d'une recherche organique : comme si tu te promenais dans un corps ou un jardin en forme de labyrinthe dans lesquels tu chercherais le Minotaure en suivant le fil d'Ariane. Les portées sont peut-être le fil rouge qui t'empêche de te perdre. Il y a des impressions où, personnellement, je me suis*

reconnu dans mes moments de vague à l'âme, quand ça fait un peu mal au ventre. Je ne dirais pas que c'est joli...

B.M. — Je saisis parfaitement cette sensation de claustrophobie et de labyrinthe. La claustrophobie provient d'un excès d'images juxtaposées, de contrastes simultanés de couleurs intenses qui peuvent couper le souffle. Le labyrinthe est celui que tu décris : une balade dans un jardin du XVIIIᵉ siècle, qui peut mener à la claustrophobie ou pas.

C.L. — *On peut aller jusqu'à l'idée que ça absorbe, que ça nous dévore. Toi aussi, tu te nourris des choses, et après tu phagocytes les autres. Ce qui me frappe, c'est cette force cinétique. C'est dans cette force centrifuge que tu trouves l'équilibre de cette explosion/implosion... Quand on est devant une de tes toiles, on a une sensation à la fois d'explosion et d'unité. Il y a quelque chose qui fait tenir ce « big-bang » en place, qui empêche que ce soit complètement désordonné, et qui rend finalement tout ton répertoire imperceptible, non identifiable mais cohérent. C'est un tout, une unité. Je ne dis pas qu'il y a une sérénité, cela dépend des tableaux. Cependant, on ne peut pas affirmer : il s'agit d'une fleur, avec une perle et un peu de motif textile 1960. Jamais. À la fin, on a une seule impression. Est-ce que tu cherches à raconter ton histoire et à aller jusqu'au bout, ou bien souhaites-tu que le spectateur lise quelque chose de particulier ?*

B.M. — Il y a au moins deux sortes de spectateurs : les amateurs et le milieu spécialisé : les critiques d'art et les artistes. J'ai la chance de connaître des spécialistes qui viennent voir mon travail dans l'atelier. Paulo Herkenhoff, un critique d'art, a été et est toujours une source constante de conseils. J'ai des amis artistes avec qui j'entretiens également un dialogue. Les critiques américaines et européennes publiées dans la presse spécialisée sur une exposition et sur mon travail d'une manière générale me sont précieuses. Les articles prennent souvent du recul par rapport à l'œuvre et proposent des lectures inattendues. L'opinion du public amateur surgit de façon directe et spontanée, ce qui me fascine constamment. Parfois, elle soulève même des questions. Les enfants entretiennent aussi une relation spéciale avec ma peinture, ils s'y identifient facilement et leurs réactions s'expriment sans filtre.

C.L. — *Et lorsque la critique est mauvaise, qu'est-ce que ça te fait ?*

B.M. — Les mauvaises critiques, si elles sont honnêtes, sont souvent justifiées et elles jouent alors un rôle positif. C'est toujours irritant de lire une mauvaise critique mais elle peut apporter quelque chose. Quand quelqu'un essayait de persuader Maria Callas à se remettre à faire des concerts, elle disait que, même si elle se mettait à aboyer, elle ferait salle pleine. Mais elle refusait car elle savait qu'elle n'avait plus de voix.

C.L. — *Donc, tu as besoin de l'exposition, de confronter, de parler, d'écouter...*

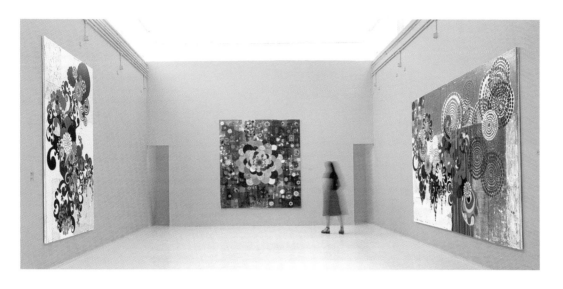

B.M. — En effet, j'ai besoin du contact, des échanges. L'adhésion spontanée du grand public me plaît énormément. À Venise, les gens venaient dans ma salle pour prendre des photos-souvenirs. C'est étonnant, surtout quand on sait que les arts plastiques s'adressent principalement à un public spécialisé.

C.L. — *À propos de Venise, comment se fait le choix de l'artiste qui représente le Brésil ?*

B.M. — C'est le commissaire, choisi par la Fondation de la Biennale de São Paulo, qui s'occupe de la sélection brésilienne pour la Biennale de Venise. En 2003, le commissaire était Afons Hug.

C.L. — *Penses-tu avoir été choisie en fonction du thème* Rêves et conflits : la dictature du spectateur ?

B.M. — Je ne sais pas, mais la relation entre le rêve et le conflit me convient parfaitement.

C.L. — *Tu n'as présenté que des œuvres récentes à Venise. Étaient-elles spécialement réalisées pour l'occasion ?*

B.M. — À part une œuvre de 2000, les autres sont plus récentes mais font déjà partie de collections. J'ai également réalisé trois tableaux spécialement pour la Biennale. J'ai créé un lien entre tous ces tableaux mais chacun a une histoire très différente.

C.L. — *Tu connaissais bien sûr l'espace du pavillon brésilien mais, lorsqu'on t'a annoncé que tu représenterais le Brésil avec la photographe Rosângela Rennó, tu n'as pas eu envie de faire un travail spécial par rapport à cette lumière, à ces murs, à ce volume ?*

B.M. — À Venise, le pavillon est moderniste. Son éclairage naturel et la circulation fluide entre les espaces, entre l'intérieur et l'extérieur, sont parfaits pour exposer mon travail. J'aime beaucoup montrer des œuvres qui font partie de collections. Ma production n'est pas très importante : dix à douze tableaux par an. Quand j'expose une toile et qu'elle intègre une collection immédiatement après, plus personne ne la voit. Lorsque je participe à une exposition organisée par un musée, une institution ou une biennale, c'est l'occasion de la montrer à nouveau. Bien sûr, ce n'est pas toujours facile d'emprunter ces œuvres, car elles sont souvent éparpillées dans différents endroits du monde.

C.L. — *À Venise, il n'y a pas de rupture, mais en même temps c'est la différence qui forme l'histoire, entre cohérence et incohérence. À ce propos, ton répertoire n'est pas répétitif, parce qu'il est très riche, mais se renouvelle-t-il en permanence ?*

B.M. — Je me sers toujours des mêmes éléments, mais j'en rajoute continuellement.

C.L. — *Tu as des collections de perles, de marguerites… ?*

B.M. — Oui. [Rires.] J'ai un répertoire, comme les patrons qui servent à confectionner les vêtements, avec des motifs isolés que je répète, tels que les rosaces. Je peux me servir d'un motif aujourd'hui et ne le répéter que dans cinq ans. Je peux également réutiliser un dessin en changeant sa couleur. Cela dépend de la composition. Je crée toujours de nouveaux motifs, mais, ceux qui sont riches, j'aime les développer et les inclure dans de nouvelles compositions. D'autres, plus pauvres, sont utilisés un moment, puis abandonnés. Ces modèles ne me servent que pour une partie de la composition.

C.L. — *Ils sont créés juste parce que tu as besoin de cette forme-là, à cet endroit-là ?*

B.M. — Exactement.

C.L. — *Le nouveau motif appartient-il à une famille ?*

B.M. — Les rosaces et les bouquets sont devenus une famille.

C.L. — *Il y a cet aspect ludique dans ton travail, avec l'idée de la famille qui vient poser dans ton pavillon à Venise et, en même temps on imagine facilement tes tableaux chez soi. Je pense à cet espace, dans les maisons traditionnelles du Japon, où l'on présente ce qu'on a de plus beau. Il peut s'agir d'une céramique, d'une fleur, d'un tableau ou d'une estampe… Et ces choses, ainsi mises en valeur, invitent à la méditation. Ton travail est très solide, il pourrait résister à cette méditation tous les jours, il est riche d'une telle quantité de strates. Il provoque la promenade en soi-même et dans l'univers. Nous parlions de cosmos, de planètes et de cette histoire de labyrinthe intérieur dont on ne sort jamais. C'est important de le*

parcourir tout le temps. Les premières fois que j'ai vu tes travaux, ils m'ont évoqué l'idée d'une plante carnivore. Tu passes à côté, et tu te sens aspiré, hypnotisé. Tu es obligé de regarder, et plus tu regardes, plus tu es scotché, plus tu découvres de pistes et plus celles-ci t'absorbent et te font rebondir sur d'autres signes. On est dans le registre de l'art et pas dans le décoratif.

B.M. — S'il y a un aspect que j'aime dans les arts décoratifs, c'est leur façon de se faire l'écho des activités humaines. On peut écrire l'histoire de l'humanité à travers les arts décoratifs. Nous avons tous besoin de cette forme d'expression. On pourrait évidemment vivre dans un carré blanc, mais difficilement sans cette sensibilité. Je pense que mon intérêt pour l'art a commencé par ce constat. Qu'est-ce qu'il y a derrière la beauté ? Et pourquoi est-ce qu'on a besoin de faire ça ?

C.L. — *Avant le motif, cela commence par la couleur, l'envie presque de la manger, d'un rapport physique avec elle.*

B.M. — La couleur est le centre de mon travail. C'est par elle que je commence et termine une toile. C'est d'ailleurs la première chose qui m'a attirée dans le tien. La première fois que j'ai vu les photos d'un de tes défilés, j'ai eu le vertige ! C'était comme si un tableau avait gagné un corps tridimensionnel. Les relations entre les couleurs si complexes et détaillées, les surprises exubérantes qui surgissent à un endroit précis du vêtement, une rose dorée avec un contour vert et de petites appliques aubergines, tout ça posé sur une dentelle blanc-cassé !

C.L. — *Je n'ai pas encore parlé de mon travail, mais je pense qu'il est en perpétuelle contradiction : c'est ce qui me fait tenir debout, comme les funambules sur leur fil. C'est entre le* high and low, *aller non pas vers le zen mais la méditation et l'univers. C'est un aspect important dans ton travail, toujours les deux extrêmes : l'Espagne et le Vaudou, les catholiques et les païens. J'ai été élevé dans la religion catholique, mais une drôle de religion. Dans le Sud de la France, les églises sont bâties sur les anciens temples de Vénus, il y a toujours quelque chose de très sensuel. Mais je ne pense pas qu'il puisse y avoir de spiritualité sans sensualité. J'ai besoin d'appréhender la vie à travers le toucher, j'ai besoin de respirer, je parle souvent des odeurs. Lorsque j'étais enfant à l'école maternelle, je portais la peinture des godets à ma bouche, j'avais envie du jaune, du rouge, de m'en « recharger » comme, j'imagine, un chasseur préhistorique se chargeait de la force de l'animal qu'il tuait et mangeait. Comme je ne suis pas très violent, je préférais avaler la peinture. [Rires.] Cet aspect me plaît beaucoup chez toi, ce travail transatlantique et perpétuel, qui raconte ta famille, ton peuple, ta tradition. C'est peut-être pour cela que l'on s'est reconnu, moi avec mon art décoratif ou appliqué, je ne sais pas réellement ce que je fais. Je pense que nous provoquons ce même processus de rencontres entre des choses qui n'ont absolument rien à voir ensemble. Prendre quelque chose de très brut et de très baroque, de très primitif, primal, dégoûtant, sale, humain et le frotter avec l'or, les pierres précieuses, des choses qui brillent. Il est vrai que ça parle aux enfants, et ce n'est pas un travail uniquement d'impulsion.*

B.M. — Toutes ces contradictions sont fascinantes. Elles fonctionnent comme un moteur, tout comme la peur, d'ailleurs. J'ai peur de beaucoup de choses. Le carnaval, la plage, la forêt, les arts décoratifs, le kitsch, les églises et même les couleurs, tout ça me fait peur et me fascine à la fois. On me dit souvent que je suis courageuse de faire ce que je fais et moi, je pense exactement le contraire, je le fais parce que j'ai peur.

C.L. — *On garde un cordon de sécurité autour de soi. [Rires.] La peur de se noyer dans des choses, d'être aspiré. C'est pour cette raison que je ne regarde pas le vaudou, ni le cirque, ni même la mode. [Rires.] C'est quelque chose qui me fait très peur, c'est un univers dans lequel je ne me reconnais pas. Mais, dis-moi, n'as-tu pas envie d'arriver à plus de simplicité ? J'ai l'impression que tu te dégages de plus en plus de choses reconnaissables pour aller davantage vers l'abstraction.*

B.M. — C'est vrai. Au milieu des années qautre-vingt-dix, je me suis plongée dans le Mexique, le sang, les églises baroques, les couleurs des costumes, l'Espagne, plutôt que le Portugal, qui est plus calme. Je travaillais alors plus avec la dentelle et le crochet, sur des références aux costumes. Cet intérêt a ensuite disparu, et j'ai évolué vers l'abstraction.

C.L. — *J'avais l'impression que tu intégrais des ruchés que tu avais brodés. Tu m'as expliqué que tu as commencé par le textile. Aujourd'hui tu as envie de revenir au tissu, avec le ruban.*

B.M. — C'est un retour très lent. Au début, je faisais des collages de tissu. Ensuite, j'ai dessiné sur des tissus déjà imprimés. Je m'intéressais beaucoup à la broderie et aux ouvrages faits à la main en général. Et puis, en 1994, je préparais une exposition pour le Mexique. Or, une fois celle-ci accrochée, j'ai eu une impression d'en avoir « trop » fait. J'ai pris conscience d'un contraste excessif, et me suis alors tournée vers l'art abstrait, l'*Op-art*, la géométrie…

C.L. — *J'ai également connu cela en 2000. J'ai alors fait une collection dans laquelle il n'y avait pas d'imprimés, mais que des lignes très géométriques. Les clientes ont commandé dans les anciennes collections parce qu'il n'y a pas de dentelles, ni de broderies, mais du plastique. J'avais envie de voir où j'en étais. Cela a très bien fonctionné avec la presse et les professionnels, mais beaucoup de personnes ne comprenaient pas. Cela m'a permis de rebondir, et on ne m'aurait pas proposé de travailler pour le T.G.V. ou Pucci si j'étais resté dans le kitsch, ce qui n'est pas un terme péjoratif pour moi. Mon père me disait lorsque j'étais enfant : « cherche le goût avant de dire que tu n'aimes pas ». Et je fais tout pour cela. Ce qui me fait penser à une phrase de Théophile Gautier, qui disait qu'une chose est intéressante à partir du moment où on la regarde longtemps.*

B.M. — J'avais envie de te demander d'où viennent les différents tissus que tu utilises ?

C.L. — *Cela dépend des saisons. J'essaie de cerner, identifier mes envies si diffuses soient-elles et d'en dégager un thème, des directions, une tendance.*

Ce point de départ que sont les matières est déterminant, très identitaire. Et aujourd'hui on doit être reconnu au premier coup d'œil, même si cela peut être ressenti comme réducteur. Et il est de plus en plus difficile d'exister au milieu de tant d'autres maisons. En fait, il y en a de moins en moins qui continuent à faire de vraies collections de Haute Couture. Et de plus en plus de nouveaux arrivants ou de talents émergents sur le calendrier du Prêt-à-Porter. Raison de plus pour être soi-même radicalement, viscéralement. Ainsi dans les années 1995-2000 la tendance était au minimalisme zen, « less is more ». Pour moi « more is never enough ». J'ai donc continué dans le maximalisme avec la conviction que ceux qui aimaient depuis le début mon travail suivraient, du sud de la Loire à la Floride. Mais pour en revenir aux tissus, pour garantir l'exclusivité indispensable en Haute Couture où chaque modèle doit être unique, je préfère, à part les unis, tout faire réaliser spécialement : les soies sont peintes à la main, les tweeds sont réalisés sur des métiers manuels par des artisans de tous les âges et de tous les horizons, fidèles ou nouveaux chaque saison. Je leur confie un dossier contenant les thèmes dont je parlais plus haut afin que, comme au tennis ou au ping-pong, ils m'en renvoient leur interprétation qui peut me faire percuter ou bifurquer à mon tour sur une autre direction. Ces thèmes sont au départ mes « banques d'images » car je brasse chaque jour photos, dessins, tableaux, comme un vampire. Je me nourris des images des autres. Je tâche d'en faire des books de collages. Et Patrick Mauriès, un ami éditeur, a vu un jour un de ces « scrapbooks » et m'a convaincu d'en publier une partie. J'ai donc tenu cette saison-là (l'été 94) un journal de bord très sincère de la première inspiration jusqu'au défilé finalisé. J'étais parti d'une gravure que j'ai chez moi représentant tous les monuments d'Arles au début du XIXᵉ. J'aime ces époques transitoires, hybrides, où l'on sent la gestation vers quelque chose d'encore indéfini. En mode, cela se traduisait à cette époque par une taille surélevée, hésitante, entre les hanches et les seins, donnant au costume arlésien figurant sur la gravure une proportion qu'on ne lui connaît guère. Et j'ai chaque saison besoin de revisiter cette vision de l'Arlésienne qui, par essence, se poursuit sans jamais se montrer. J'ai toujours vu là une jolie métaphore de mon métier. J'ai toujours par ailleurs ressenti le besoin, comme lorsqu'on frotte deux silex pour en faire jaillir le feu, de confronter ce costume à d'autres périodes ou contrées. Et cette saison-là, c'étaient les années de guerre et d'occupation qui, une fois de plus, me tarabustaient. Elles ont été traumatiques pour nos familles. Je suis né en 1951, six ans après la libération, mais à travers les ruines persistantes et les non-dits on sentait encore la violence, les séquelles sourdes de la Collaboration ou de la Résistance. Un enfant sent cela. Et adolescent j'ai gardé cette fascination qui m'« occupait » encore, collectionnant magazines et journaux, photos de cette époque, comme Patrick Modiano que j'ai fini par rencontrer autour du même fantasme qui habite tous ses romans, obsessionnellement. Yves Saint Laurent s'est aussi inspiré de cette période pour une collection qui a fait beaucoup de bruit, en 1971 je crois. Aujourd'hui c'est plutôt le travail des plasticiens contemporains que je confronte à ce qui me vient de Provence et de Camargue. L'architecture aussi. Le Brésil a eu de grandes personnalités en architecture. Est-ce qu'ils t'ont marquée ?

B.M. — Oui, c'est le lien avec le modernisme, les lignes, les courbes très douces qui font un dessin dans l'espace. Oscar Niemeyer et

Roberto Burle Marx ont créé des jardins ensemble. Je me suis intéressée de près au travail de Marx. Avant, ma relation avec la nature était plus liée à la reproduction de la nature qu'à la nature en elle-même. Maintenant, je commence à être plus attentive à cette relation, c'est comme la lumière naturelle qui me rappelle les églises.

C.L. — *Il y a un côté vitrail dans ton travail.*

B.M. — Je n'en ai jamais fait.

C.L. — *J'y ai pensé en regardant certains de tes tableaux par rapport à la lumière. C'est là qu'on revient sur une sorte de spiritualité et de méditation. Je sens que tu pourrais faire des choses formidables et que tu vas faire de l'architecture.*

B.M. — J'y ai déjà pensé, mais j'ai aussi beaucoup de choses à faire en peinture.

C.L. — *Il y a des choix à faire, mais la réalisation de bannières pour le MoMA, de New York, t'a-t-elle apporté quelque chose ?*

B.M. — Oui, c'était passionnant, et j'aimerais répéter l'expérience, mais ça m'a aussi permis de me rendre compte qu'il fallait effectivement que je fasse des choix en fonction du temps que ce genre d'activités me prend.

C.L. — *Pour ne pas t'éparpiller ?*

B.M. — Exactement. Après Venise, je vais tout arrêter pour me concentrer sur de nouvelles estampes, aux États-Unis. Ensuite, pendant un mois en Bretagne, à Kerguéhennec, je ne travaillerai que sur des collages sur papier. Mais je peux rarement me permettre de faire une seule chose à la fois. L'année dernière, j'ai monté un décor pour le spectacle de la compagnie de danse de ma sœur, Marcia Milhazes Dança Contemporânea, j'ai réalisé un livre d'artiste et une bannière pour le MoMA de New York, et j'ai dessiné un bijou pour une collection privée, tout ça en plus de ma peinture pour une exposition à Londres et celle de *Mers du Sud* au Centro Cultural Banco do Brasil à Rio.

C.L. — *C'est une chose que je me reproche beaucoup. Je ne sais pas dire « non ». J'ai travaillé en 2003 sur le futur intérieur du T.G.V. Atlantique, sur les futurs uniformes de tout le personnel d'Air France, à bord et au sol, j'ai achevé les costumes d'Il Re Pastore de Mozart, au Théâtre de la Monnaie de Bruxelles, et enchaîné avec ceux des « Arts Florissants » pour William Christie à la Villette et entamé ceux d'Eliogabalo, un opéra inédit de Cavalli, à la Monnaie de Bruxelles à nouveau. Sans parler des collections Pucci et Christian Lacroix. Des cinquantaines de lettrines pour le* Larousse *du centenaire 1905-2005. J'espère que tout cela pourra être du même niveau et que ces travaux se nourrissent les uns les autres. Je crois aussi que je vais accepter la mission de décorer quelques hôtels dans Paris.*

On rejoint donc, là, les arts décoratifs et l'architecture. Le vitrail aussi (que je n'ai jamais pratiqué et qui me fascine) : j'ai failli participer à un concours avec un formidable artisan de Toulouse, l'atelier Fleury, mais nous avons déposé notre dossier de candidature quelques minutes trop tard : le destin a dit « non » pour moi… Mais nous parlions du vitrail, de l'architecture et des arts décoratifs…

B.M. — Il y a les jardins également. Ma galerie à Londres, la Stephen Friedman Gallery, donne sur la rue, et on peut voir les tableaux quand on passe devant. Souvent les artistes ferment cette vitrine. Moi, j'aime laisser la possibilité d'une double lecture, voir l'intérieur lorsqu'on est à l'extérieur et réciproquement.

C.L. — *J'imagine que la bannière du MoMA bouge. Est-ce que cela t'intéresse ?*

B.M. — C'est ce qui me fascine : travailler avec le mouvement des couleurs. La 53ᵉ rue est visuellement très polluée et je voulais que le drapeau dialogue avec le paysage. J'ai fait un dessin assez simple, avec des couleurs qui pouvaient choquer : l'or, le rose et quelques verts. En plus du mouvement, il y a eu la surprise du changement des couleurs. Le MoMA a décidé de garder le drapeau jusqu'à la fin de l'année, alors que l'idée au départ était de ne le laisser que pendant l'été. Avec l'arrivée de l'automne et la pluie, le drapeau a perdu son éclat et, sans la lumière du soleil, il est encore différent, il a gagné une lumière qui lui est propre.

C.L. — *Je serais archevêque au Brésil, je te commanderais des vitraux pour une cathédrale baroque. [Rires.] Je vois très bien ton travail en lumière.*

B.M. — Mon travail a une lumière propre. Il fonctionne sous une lumière intense, et je considère que la lumière naturelle est la meilleure possible. La surface du tableau change avec le mouvement des corps qui passent devant, cela donne des contrastes brillant/opaque, doré/mat, lisse/rugueux. Un jour, j'aimerais essayer de faire une exposition dans la pénombre. J'ai cette vision d'entrer dans mon atelier la nuit et de sentir quelque chose comme l'éclairage d'une église. Un vitrail ? Pourquoi pas !

C.L. — *Ces collages que tu comptes faire pendant ta résidence à Kerguéhennec, comptes-tu les présenter dans l'exposition ?*

B.M. — J'espère, si ça marche, parce que je n'en ai jamais réellement fait.

C.L. — *Ces collages suivront-ils le même processus que les tableaux ?*

B.M. — Non, pour ces collages sur papier, le processus sera différent. Je vais me servir de matériaux d'origine industrielle : des papiers de chocolat, de bonbon, des papiers de soie, transparents, imprimés, et même des rubans…

C.L. — *Est-ce que tu fais tes recherches dans les journaux ? Où récupères-tu tous ces éléments : à la poubelle ? ou en papeterie ?*

B.M. — En ce moment, je fais une véritable collection de papiers d'emballage, mais pas n'importe lesquels. Je préfère ne pas mélanger les emballages, me limiter à ceux qui expriment la séduction, le plaisir, l'exagération. Le sens serait complètement différent si j'utilisais des papiers de bonbon avec des emballages de savonnette.

C.L. — *Dans les papiers de bonbon, tu as de l'or, de l'argent, du métal, pas uniquement des transparences ?*

B.M. — J'ai quelques papiers transparents.

C.L. — *Est-ce que tu gardes les lettres, les noms, les dessins ?*

B.M. — Oui, tout !

C.L. — *Lorsque tu iras à Kerguéhennec, tu n'arriveras pas avec des choses toutes préparées ?*

B.M. — Non, qu'avec les emballages et quelques idées.

C.L. — *Je me trompe peut-être mais il me semble que tu utilises aujourd'hui des couleurs plus fluorescentes qu'il y a quelques années ? À la fois plus blanches et proches du Stabilo.*

B.M. — Oui, elles se sont intensifiées avec le temps. Les relations entre les couleurs sont très complexes. Celles que j'utilisais au début étaient plus simples. Puis j'ai commencé à intensifier la relation à la forme, aux motifs, aux juxtapositions, et bien sûr les contrastes entre les couleurs.

C.L. — *Nous venons de regarder tous les deux une couleur que l'on appelle chartreuse. C'est la couleur d'une liqueur à base de plantes faite par des moines. Chartreuse désigne la couleur jaune-vert de certaines plantes : entre anis et citron vert.*

B.M. — Je préfère citron vert. C'est une couleur que j'utilise dans de nombreuses tonalités. Pour mes tableaux, elle s'accorde très bien avec les autres couleurs. Et pourtant, elle me pose souvent des problèmes, parce que le vert est une couleur difficile en peinture. Elle fait d'ailleurs peur à beaucoup de peintres. L'utilisation du vert est une question qui revient très fréquemment lorsque je parle de mon travail avec les critiques d'art.

C.L. — *Est-ce que tu peux développer pourquoi chez les peintres le vert est si difficile à utiliser ?*

B.M. — Je pense que c'est une couleur, comme le marron, qui provoque une confusion. Elle ne va pas avec les autres couleurs, et en même temps c'est une combinaison totale. C'est embarrassant, un peu sale. Mais c'est aussi la couleur de la nature, et certains peintres ont tendance à

verdir leurs toiles au contact de la nature. Je travaille juste à côté du Jardin Botanique et c'est peut-être pour ça que je m'en sers spontanément. En plus, Rio est une ville de contrastes violents entre les verts, les bleus et les jaunes.

C.L. — *Est-ce que tu sais que, pour les Français et notamment pour les gens du spectacle, c'est une couleur maudite, de mauvaise augure. Lorsqu'on réalise des costumes de théâtre ou de danse, il faut demander avant si on peut utiliser le vert. En principe, c'est interdit. Le comédien Alain Delon, par exemple, ne peut pas supporter, lorsqu'il arrive dans un lieu de spectacle, qu'il y ait même le vert d'une feuille d'arbre ou de fleur. S'il y a un bouquet, il fait retirer les feuilles pour qu'il ne reste que les fleurs. En revanche, c'est la couleur des couturières qui ont une sainte patronne, sainte Catherine, qui est également la patronne des jeunes filles non mariées. Les couleurs qui lui sont associées sont le jaune et le vert, très souvent cela donne un jaune-vert. On peut dire que le vert ne laisse pas indifférent.*

B.M. — Cette relation entre le vert et le spectacle est intéressante. Je n'en avais aucune idée.

C.L. — *C'est une question que je pose toujours. J'ai une cliente qui souhaitait une robe exceptionnelle. Après lui avoir présenté différentes choses, je lui ai montré du vert chartreuse, mais beaucoup plus vert que jaune. Cela lui plaisait et j'ai ajouté de la dentelle dorée. Elle a alors eu une très jolie réflexion, qui m'a fait penser à ton travail. Elle m'a dit : « avec l'or et ce vert, je veux que vous mettiez une troisième couleur qui donne le relief ». J'ai trouvé qu'elle avait une réflexion de peintre.*

B.M. — Ce qui est vraiment excitant avec la peinture, c'est ce mystère. Je travaille avec les couleurs en permanence, je les connais, j'ai pensé et développé une très grande gamme de couleurs, et pourtant il y a toujours des surprises. Si tu mets une toute petite touche de rose, tout le tableau prend une autre dimension. C'est complètement magique. On peut à la fois détruire un tableau ou le sauver.

C.L. — *Pour faire un dernier parallèle avec la mode, il m'arrive souvent de voir un modèle et de penser que je devrais tout jeter, que je me suis trompé. Et, je me dis que c'est une autre couleur qui viendra sauver la robe.*

B.M. — De temps en temps je préfère faire des liaisons avec des tonalités plus proches. Les dégradés donnent une sensation de vibration et de vertige.

C.L. — *En français, on utilise aussi le terme* s'évanouir *pour une couleur, lorsqu'elle disparaît dans un dégradé.*

B.M. — On peut aussi produire un dégradé sans blanc. Il m'arrive de jouer avec les couleurs complémentaires.

C.L. — *Pour terminer sur le sujet du vert, lorsque j'étais enfant je me souviens que, dans tous les journaux de mode, on disait qu'il ne fallait jamais mélanger le vert et le rouge. C'était la pire des choses que l'on pouvait faire.*

B.M. — C'est pour cette raison que le vert est problématique pour moi, parce qu'en soi, il n'est pas difficile à utiliser. Je pense que toutes les couleurs s'associent bien avec le vert. Le problème est que, lorsque c'est trop facile, cela devient joli.

C.L. — *En effet, on connaît les associations de couleur qui fonctionnent bien, qui sont séduisantes. J'ai toujours cette image de la plante carnivore qui t'attire et te fait du charme, et une fois que tu es pris, tu n'es pas vraiment mal à l'aise mais il y a des choses troublantes qui se passent. Il faut toujours qu'il y ait un danger, une prise de risque.*

B.M. — J'ai du mal à mettre du vert sans que ce soit joli. J'essaie de temps en temps de réaliser une inversion, de le rendre moins séduisant.

C.L. — *Est-ce qu'il t'est arrivé de réaliser un tableau sans vert ?*

B.M. — Je ne pense pas, mais il peut apparaître dans mes toiles par petites touches, juste pour peindre un pétale de rose par exemple. Le blanc et le noir en revanche sont des couleurs qui me posent un vrai problème. Je les ai utilisés ensemble pour la première fois en 2002. Je préfère les couleurs comme le violet, le vert et le bleu très foncés.

C.L. — *On n'a pas non plus de blanc pur dans tes tableaux, c'est un blanc qui vibrionne.*

B.M. — Il m'arrive de garder la toile préparée telle qu'elle est comme base pour le blanc, mais il n'est effectivement jamais pur. Je pense souvent au blanc, cependant je m'en sers peu. Le rose et l'orange fonctionnent de manière opposée pour moi en ce moment. Cette année, quand j'avais presque fini de préparer mon exposition pour la galerie Max Hetzler à Berlin, je me suis rendu compte que mon atelier était envahi de rose et d'orange. Je me suis alors forcée à changer de couleur pour le dernier tableau. Même si je cherche constamment à changer de palette, il arrive que la couleur prenne le dessus et me contrôle.

C.L. — *Les accidents sont-ils volontaires ou bien est-ce qu'il s'agit d'un hasard que tu décides de conserver sur la toile ?*

B.M. — Il y a des accidents volontaires et involontaires, dont je me sers ou pas. Ils sont liés à la mémoire de la feuille de plastique utilisée, à ce qui arrive quand je la décolle de la toile.

C.L. — *À quel moment sais-tu qu'un tableau est fini ?*

B.M. — Le point final en principe est très lié à l'instant où je sens que les couleurs sont équilibrées. Il ne faut surtout pas que je passe au stade suivant, où l'ajout d'éléments devient de la décoration. J'ai trouvé des choses qui créent une rupture dans le regard du spectateur, mais qui restent organiques, ouvertes. C'est là que je m'arrête.

C.L. — *Il y a ce côté apparemment inachevé qui est intéressant dans ton travail. Il y a toujours une zone non couverte. Et en effet si cette zone est peinte cela devient du papier peint, et ce n'est plus de la peinture.*

B.M. — Exactement, je veux maintenir l'idée de composition.

C.L. — *Est-ce que tu es déjà revenue sur un tableau achevé ?*

B.M. — Cela m'est déjà arrivé. Je fais un tableau dans un endroit donné. Une fois terminé, il est montré dans un autre endroit. Il sort en quelque sorte de sa structure, et le résultat est parfois différent. Pour ma dernière exposition à New York, j'avais réalisé un petit tableau qui ne me satisfaisait pas réellement. En arrivant là-bas, j'ai décidé de ne pas le montrer et je vais le retravailler. Il m'est déjà aussi arrivé de jeter un tableau. Et il y a même une période de mon travail, vers 1987, dont je n'ai aucune toile. Deux ou trois ont été vendues, mais j'ai donné les autres à quelqu'un dans la rue. Je ne pouvais pas les garder dans mon atelier, elles étaient pour moi comme des fantômes monstrueux.

C.L. — *Est-ce que tu vois beaucoup d'artistes au Brésil et aux États-Unis ?*

B.M. — Au Brésil, j'ai quelques amis artistes, mais leur travail n'est pas vraiment lié à ce que je fais. Aux États-Unis et en Europe, j'ai davantage de relations avec des artistes qui travaillent dans la même mouvance que moi. C'est important pour moi de ne pas rester seule. Philip Taaffe, un peintre américain dont j'aime beaucoup le travail, utilise également la notion de décoratif. L'inclusion d'éléments des arts décoratifs dans la peinture abstraite est une question qui revient souvent. Dans les années soixante-dix, Robert Kushner a lancé la *Pattern-painting* et, dans les années quatre-vingt, les tableaux de Philip sont, de manière surprenante, la meilleure représentation de ce style. Je suis aussi en contact avec d'autres artistes américains et anglais, comme Polly Appfelbaum, Franz Ackerman, Fiona Rae, Sarah Morris, David Reed, Fabian Marcaccio, pour n'en citer que quelques-uns.

C.L. — *Mais tu restes quand même dans ta communauté par le biais de ta famille.*

B.M. — Bien sûr. J'ai les mêmes amis depuis longtemps et ma relation avec la ville n'a pas changé.

C.L. — *Nous avons parlé de l'influence du quotidien. Une des choses marquantes dans ton travail, c'est l'influence des bijoux. Est-ce que tu t'es inspirée de Miriam Haskell ? Est-ce un hasard ?*

B.M. — J'ai été impressionnée lorsque j'ai vu pour la première fois un livre sur son travail, par hasard dans une librairie. Son histoire est également extraordinaire.

C.L. — *Il y a eu une exposition au musée de la Mode, rue de Rivoli qui s'intitulait* Trop, *à partir d'une collection dans laquelle il y avait des choses de Miriam. On y voyait des bijoux incroyables des années quarante, en forme de fruits, d'oiseaux, d'insectes, c'était merveilleux.*

B.M. — C'est intéressant parce que, dans ces années-là, une bonne partie de sa clientèle était constituée d'actrices américaines. C'est à cette époque qu'elle a rencontré Carmen Miranda dont les costumes l'ont influencée. Regarder les livres est une chose, mais dessiner, utiliser un fond d'inspiration est différent. J'ai déjà utilisé des références pop et primitives, mais les formes de ses bijoux ne proviennent pas seulement d'un mélange d'éléments. Ce sont des compositions de formes organiques et harmonieuses.

C.L. — *Il y a le travail de Bridget Riley…*

B.M. — En 2000, le Dia Center de New York a organisé une grande rétrospective de son travail, qui était impressionnante parce qu'il est très difficile de voir son travail. Son exposition m'a donné une sensation de vertige incroyable. Elle utilise de nombreux types de rayures et de lignes. C'est un travail très physique. C'est là que je me suis dis qu'on pouvait réaliser des mouvements organiques en utilisant les lignes. Tu savais qu'elle a pratiquement arrêté de montrer son travail après une exposition au MoMA en 1966, parce que la critique a été d'une virulence effroyable ? Mais elle a quand même persévéré. C'est très intrigant : comment peut-on faire de l'art sans montrer ce qu'on fait ?

C.L. — *Travailles-tu avec des assistants ?*

B.M. — Je fais le plus gros du travail moi-même. Mais j'ai deux assistants, qui ne sont pas des artistes. L'un s'occupe plutôt de l'inventaire et du secrétariat, l'autre est quelqu'un avec qui j'ai des échanges sur mon travail. En général, il exécute ce que je lui demande, mais il arrive que je lui laisse une totale liberté. Je ne me sers pas toujours de ce qu'il fait. Il n'a pas de formation artistique, mais entretient une relation intéressante avec les couleurs.

C.L. — *Ne penses-tu pas qu'il a été imprégné de ton travail, et que finalement la couleur qu'il choisit est la tienne ?*

B.M. — Non, il a une notion très personnelle des couleurs. C'est étonnant parce que c'est un garçon très simple, mais il a un sens des couleurs que je n'ai pas. Je lui demande parfois son avis. J'aime également bavarder avec les gens qui n'ont aucune relation avec mon travail. Un ami, un jour, est venu dans mon atelier et m'a dit « mets ça là-bas », et j'ai obéi !!! [Rires.] Quelques fois, ça marche. Et toi, est-ce que tu demandes l'avis de tes assistants ?

C.L. — *Toujours, mais je demande surtout l'avis de ma femme. Elle connaît mon travail, et j'ai besoin de l'avis d'une femme. Je ne sais pas ce qu'est une robe. Je n'en ai jamais mis ! [Rires.] On peut se demander pourquoi les couturiers sont des hommes. En général, les femmes qui travaillent dans la mode créent une mode plus simple et plus pratique, Agnès B., Sonia Rykiel, Chanel… Les hommes font peut-être une mode plus mystérieuse et énigmatique pour les filles.*

B.M. — Normalement, j'introduis un problème pour avancer dans mon travail. Est-ce que tu agis de la même façon ?

C.L. — *Un problème pour avancer ? C'est sûr. Même si je ne me le fixe pas d'une façon aussi consciente pour être sûr d'avancer. Je suis, je crois, très concret, ancré dans la terre et, c'est vrai, j'ai besoin de trouver un équilibre tangible entre mes envies viscérales et la demande des clients, l'inspiration et la finalité. À l'inverse, il y a aussi les problèmes que l'on se crée, ceux que l'on « secrée » ou plutôt ceux que l'on secrète ou sécrète, dans le sens du feutrage ou de la « sécrétion ». Je pense à cette idée du sud qui a présidé à la fondation de la maison qui porte mon nom car les racines me sont apparues en 1987 comme ma principale différence, mon individualité, mon identité. Puis au fil des saisons et des années je m'en suis trouvé prisonnier, à l'étroit. Je me suis donc « ébroué » en 2000, avec le millénaire. Le soir du 31 décembre 1999 j'ai décidé de maîtriser assez un ordinateur pour pouvoir dessiner avec, décidé de ne pas me forcer à retravailler le thème de la tauromachie, de l'Espagne et d'Arles. Un mois après, la collection était prête, graphique, mélangeant l'organza et le rhodoïd, la mousseline et les tresses de sacs plastique récupérés, sans dentelle, uniquement des couleurs primaires sur un podium inachevé, comme un arrêt sur image. Mes amis ou proches du métier m'ont reconnu, m'ont redonné confiance, ont adhéré à cette démarche, m'aidant ainsi à faire sciemment table rase du superflu*

pour ré-insuffler ensuite, goutte à goutte, saison après saison, des éléments plus familiers, mais en apesanteur. Ce furent une collection et une année déterminantes.

En 1999-2000, une année décidément importante, j'ai également dû renégocier le contrat qui me lie au groupe LVMH. Et j'ai pris la décision d'être free-lance, de fonder XCLX, une société à travers laquelle la maison de couture devient un de mes clients comme les autres : Emilio Pucci, les théâtres ou opéras qui me commandent des costumes de scène, les maisons d'édition pour qui je fais des illustrations, etc. Ces différents domaines me permettent de respirer, de me mesurer à des problématiques inattendues qui nourrissent mon travail. Pour te répondre, ce sont sans doute ces challenges qui me permettent d'avancer comme le futur intérieur du T.G.V. Atlantique et « grand réseau » qui sera mis en service courant 2005. Cela a d'abord commencé par un projet d'« habillage » du T.G.V. Méditerranée pour annoncer en 1999 qu'il allait atteindre sa plus grande vitesse entre Paris et Marseille. À cette occasion j'avais composé un collage gigantesque dont on a « enrobé » la rame. Je voulais qu'en le voyant passer de loin, on ait l'impression d'une comète, avec tout le spectre des couleurs chaudes sur les voitures de tête tournées vers le Sud et en queue, vers le Nord, la suite du spectre avec les couleurs froides. De près je voulais aussi qu'on ait « de la lecture » sur le quai car pour moi le voyage est une histoire de littérature, avec des phrases, des mots, des citations. Une histoire de cinéma ou de théâtre aussi, où l'on est à la fois acteur et spectateur, que l'on regarde passer le train, ou qu'on s'inscrive dans l'écran de la fenêtre, de part et d'autre de la baie. Il y avait donc aussi entre chaque fenêtre des portraits d'anonymes ou de personnages célèbres ou non me tenant à cœur. Comme mes grands-pères ou arrière-grand-père qui avaient travaillé sur le P.L.M. [le train rapide Paris-Lyon-Marseille]. Et tout cela s'appuyait sur des agrandissements géants de détails scannés dans mes collections de vêtements ethniques. Bref, en déjeunant pour célébrer le succès de ce projet, le président de la S.N.C.F. a évoqué un futur concours lancé pour la rénovation des intérieurs des T.G.V. Et j'y ai participé avec une équipe de design spécialisée dans le ferroviaire et un fabricant de sièges. Cela a duré deux ans. Nous avons été retenus parmi les finalistes autorisés à réaliser une maquette grandeur nature. Et nous avons gagné en mai 2004. Lors de la première réunion de « soutenance », je suis arrivé avec une photo de vertèbre, solide, rassurante, articulée, supportant la fragilité d'un œuf. Quelques morceaux de tissus de couleur, des effets de reflets aquatiques, l'idée d'une apesanteur. Ainsi ai-je vu réalisé par des spécialistes mon premier siège technique dont on ne voit pas tout de suite le pied, comme une coque flottant dans l'air.

Au théâtre, je travaille souvent avec un metteur en scène, Vincent Boussard, avec qui je m'entends très bien mais qui a un univers assez opposé au mien, abstrait, intellectuel, cérébral, presque sans couleur. Là aussi je me confronte donc à quelque chose de peu usuel, de pas facile pour moi, de moins évident que mon travail habituel. Voilà effectivement les problèmes qui me provoquent et font peut-être avancer : être où on ne m'attend pas. Je me dis chaque jour que je voudrais me donner le temps d'une année sabbatique pour « fixer » tous mes « morceaux » ensemble. Ou au moins un été pour réfléchir à ce que je suis, à ce que je fais, à mon rapport avec le monde, à travers mon univers personnel et mon travail. Mais ce n'est

guère possible et c'est plutôt l'improvisation qui tranche. Comment négocier avec la réalité ? Faire se rencontrer l'utopie et le commerce ? La nécessité de vendre et de ne pas se déplaire à soi-même ? La mondialisation niveleuse, médiocre et la richesse qui réside dans la différence, les individualités, le « contre-courant » ? J'évoque souvent une « altermode », comme on parle d'« altermondialisme ». Mes vues sur l'époque et le monde dans lequel nous vivons, mes objectifs et ma philosophie sont en fait à l'opposé de ceux de mon « actionnaire principal ». C'est finalement là qu'est le problème principal…

B.M. — En peinture, on n'est pas obligé de créer quelque chose d'utile. Ce qui n'est pas le cas de la mode ou de ce que tu fais pour le T.G.V., tout comme le travail collectif est inévitable quand on conçoit un décor. La toile blanche sur le mur est un espace de création libre. Toi, tu crées des objets vivants qui habitent un corps temporaire et vital.

C.L. — *Je perçois mal la frontière, c'est pour cela que j'aime bien cette problématique du décoratif, il y a du décoratif qui est de l'art et de l'art qui est décoratif. Je connaissais bien Julian Schnabel, qui a exposé à Nîmes dans la Maison carrée, un temple romain très préservé. Il voulait que je sois le premier à voir l'exposition. Je lui ai dit en entrant dans l'espace : « Tu es un grand décorateur ». Je crois qu'il a été très vexé, alors que ce n'était pas péjoratif. Je vois plus le côté décoratif chez Schnabel qu'autre chose. Personnellement, je n'ai jamais pensé que je pourrais être peintre. Ma nourriture est dans le travail et le discours des autres. Mais revenons vers toi, tu me sembles plutôt timide, tu as un peu un travail de timide !*

B.M. — C'est vrai, c'est mon problème avec la réalité. Quand je suis dans l'atelier, je me crée un monde à travers la peinture. Et lorsque je quitte mon atelier, c'est comme si une autre histoire allait commencer. Je ne suis pas vraiment fragile, mais je dois faire un effort. La communication avec le réel n'est pas facile, même si je suis quand même à l'aise en général. C'est pour cela que la peinture est un défi. Les invitations, les participations, les décors, les bijoux sont une autre histoire, un autre monde qui prend du temps sur ma peinture. Je ne suis pas sûre de moi, je n'en vois pas toujours l'utilité. Si ces projets continuent de se présenter, je devrai réfléchir à ce que je vais faire pour m'organiser, y consacrer une véritable place dans ma vie, en retirer quelque chose de positif. Mais j'ai besoin d'ouvertures pour avancer dans ma peinture. Alors, il faut que je m'arrête de temps en temps, que je voyage, que je retrouve de l'énergie, que ma vie personnelle aille bien. Tout ça est important pour ma peinture.

C.L. — *Est-ce que tu as des réflexions qui te viennent en tête par rapport à ce qui se passe au Brésil et dans le monde ? Est-ce que le 11 septembre a changé ton travail dans tes rapports avec les États-Unis ?*

B.M. — Les grandes questions de la vie, le monde dans lequel nous vivons, font partie de mon travail de manière subjective. Mon atelier est un univers à part de cette réalité. Mes sentiments surgissent à partir des couleurs, des formes, des symboles… Depuis le 11 septembre, le répertoire des années soixante-dix qui m'intéresse est de plus en plus présent dans ma peinture, le symbole *Peace and Love,* par exemple, est devenu une constante.

C.L. — *J'ai personnellement cette angoisse de fin du monde, de fin de quelque chose.*

B.M. — Nous avons perdu un sens du respect.

C.L. — *Il faut lutter contre ça. On ne peut pas travailler de la même manière, même si c'est dans le sens d'un travail plus joyeux, d'un travail plus spirituel. La preuve est que ton travail devient plus léger et plus spirituel.*

B.M. — Bien sûr. Je crois en la vie, dans la beauté des choses qui amènent une énergie positive. C'est aussi l'art qui donne un certain sens à l'époque contemporaine, et qui peut montrer un chemin différent. C'est pour cela que je n'aime pas les expositions qui paraphrasent le monde ou le journal du matin.

C.L. — *Transcender le monde pour aller plus loin. Pendant la guerre en Yougoslavie, on m'a demandé comment je pouvais continuer à faire des choses ludiques, baroques, chatoyantes avec ce qui se passait. Alors je sortais les lettres que je recevais, avec six mois de retard, de jeunes filles qui m'écrivaient dans les caves sous les bombardements, en me disant : « Vous ne pouvez pas savoir l'espoir que nous a donné ce magazine dans lequel nous avons vu des photographies de votre travail. Nous avons organisé des concours de beauté pour nous sentir en vie. »*

Christian Lacroix, Beatriz Milhazes,
Paris, septembre 2003.
Transcription par Alexandra Gillet.
Correction des interventions de Beatriz Milhazes par Sophie Bernard.

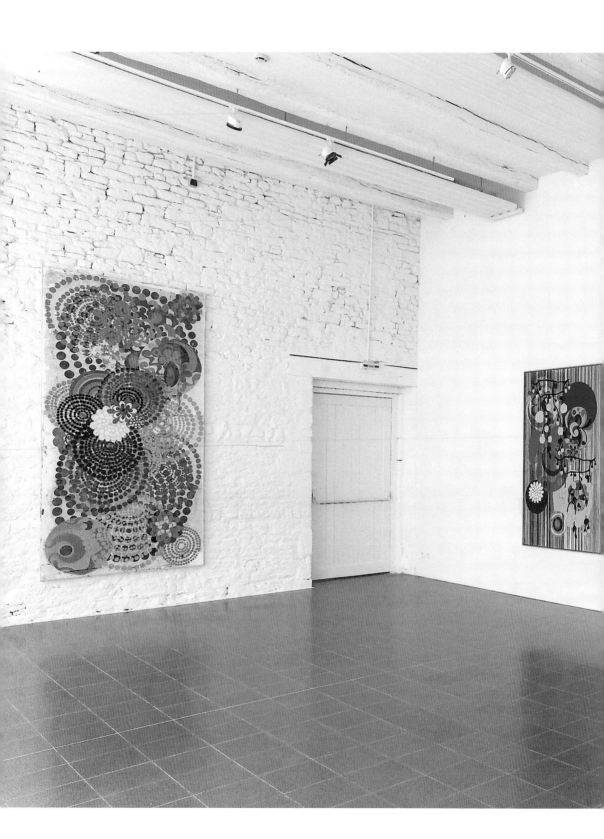

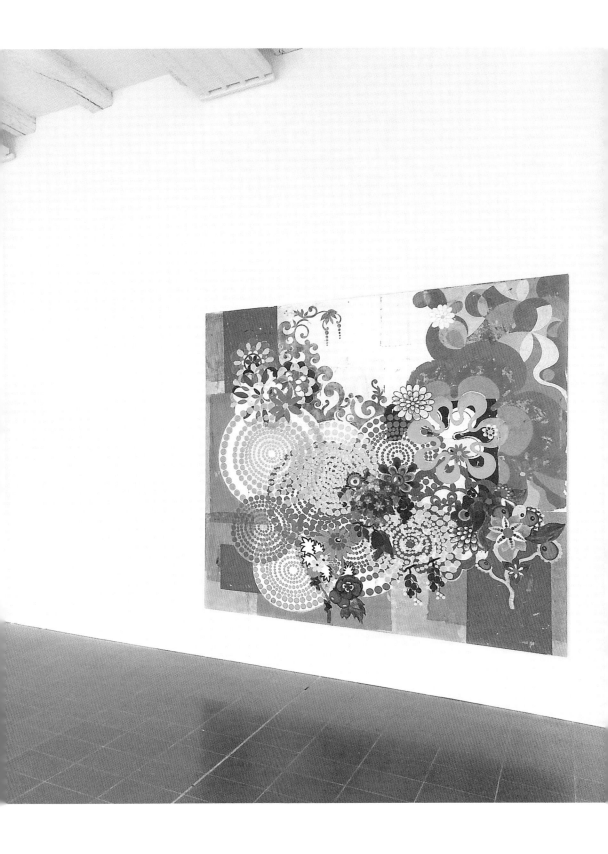

Christian Lacroix in conversation with Beatriz Milhazes

Christian Lacroix — *When looking at your work, I wonder where you start. I imagine you doing a smaller preparatory drawing before launching into it. I also think about the notion of chance: Is your preparatory process reasoned, planned, and organized, or do you save room for last-minute inspiration? Do you choose the dimensions first, or do you just start and allow the pattern to grow?*

Beatriz Milhazes — My work undergoes many phases. I paint directly on the canvas with no preparatory drawing. I start out in different ways. In general, I decide on the dimensions and then I lay a very diluted color a bit everywhere on the canvas, but sometimes I also begin with a very small pattern or with small dots, which I build upon.

C.L. — *Like cells that divide and grow.*

B.M. — Exactly. In my mind's eye, I have a vague image that guides me. For instance, I began a series in which I wanted to include a white painting. It's something I never succeeded in doing. But I nonetheless continued to follow this idea in order to attain a white atmosphere. I also use more common images such as landscapes or still lifes, or ones that are even more obvious, like a tree for example.

C.L. — *There is often a line that suggests the sea or the horizon in the middle of your paintings. It gives coherence to something that, when we catch sight of it, seem likes an explosion—in fact, an explosion very well thought out. I get the impression that the horizontals help you seize everything. We began to talk about your approach when you start with a first motif, which then grows bigger and bigger, but you explain that you had already chosen the dimensions.*

B.M. — Normally, yes. I have an idea, as if it were a landscape, but I don't decide to add the horizontal line until later. I make use of very simple things and, even if that is part of a process, chance comes into play as well, but all the elements present in the painting have their logic. I can work for a week, two weeks, and even more, before making a decision. I often take a month to finish a painting, and I've already spent a whole year on a single piece.

C.L. — *Do you work on many paintings at a time?*

B.M. — Yes, because my paintings are composed of a multitude of elements that require an enormous amount of time to think them through. My technique also takes a large part of my time, but it's not just about technique. I take on several paintings at once because I need to maintain a dialogue with each, to listen to them, to stand back and look at them. But this does not always work. I often trash everything and start over again.

C.L. — *That was a question that I wanted to ask you. Do you often start all over? Come back to paintings? Or add new collages? Are there many strata, as discovered by an archeological excavation?*

B.M. — The technique that I use in painting relies on the principle of collage. I paint patterns on a plastic sheet and I glue this finished image onto the canvas. Then I peel off the plastic, like a decal. My paintings are made of the adjustment of these small pieces, each of which I paint separately. So there are

indeed many, many layers. Moreover, I have been using the same sheets of plastic for about ten years now. These sheets are imprinted with a memory, and their use can lead to irregularities.

C.L. — *Are you interested in thickness?*

B.M. — It interests me, but I prefer to avoid it. I really love painting in general, but not to the point of allowing brush strokes to appear. If you were to touch one of my paintings, you would feel that it is totally flat. I like this relationship to homogenous painting. There is a trace of the hand but there is no thickness to the paint. All of the paint has taken on the texture of plastic. It is smooth to the touch. I also began to play more and more with sheen and contrast, and to further work opaque and matte surfaces, which allow me to achieve different textures.

C.L. — *Can you detach an element and reposition it somewhere else or are you obliged to work over it once it is glued?*

B.M. — Nothing can be detached. Once the element is glued, if I do not like it, the only solution is to glue another element on top of it to hide the first. But that does not always work. Accidents often happen. The plastic, however, is transparent, so I can see exactly where I am placing it in relation to what's already there, and that helps a lot.

C.L. — *Have you ever had the desire to break out of the canvas and paint directly on the wall? Your work is so unstinting that the paint looks like it wants to brim over onto the wall and that the cells could invade the windows, the lights, or play with transparency. Have you never felt an urge for wall painting?*

B.M. — I've really never thought about it. Personally, I have a preference for white, smooth, square spaces. Of course I could imagine working three-dimensionally one day but, for me, a form cut out is something strange. It doesn't really belong to the composition. I think that depth is lost in the cut. On the other hand, I think it's more difficult and interesting to solve specific problems and to use that atmosphere with the canvas as a support. The use of elements inseparably tied to the decorative arts or to folk art has set in motion a debate among artists. Turning my attention to architectural space would oblige me to inverse the concepts.

C.L. — *Do you play with transparency a lot?*

B.M. — Yes, I make use of transparent colors, above all in my prints. They help increase the quality, mystery, and vitality of the colors.

C.L. — *You consider yourself as a painter, you love painting, you proclaim painting, and so you stay within your frame, but if you were to work directly on the wall, would you feel as though you were no longer in the realm of painting?*

B.M. — Perhaps. For me, painting is on a canvas stretched over a frame and bound by a square or rectangular space. When one leaves this structure, the issues of abstract painting or of decorative art are transposed onto the architectural space. A round canvas would divert the viewer's gaze to its form and make one forget the events within the painting. But outside of painting, I am interested in decors.

C.L. — *This relationship to the decorative, which you fully acknowledge, is a very important issue in your work. We are far from the*

decorative but you exploit the decorative to the point of making it abstract or conceptual. It is not minimal, but I think that by dint of being so maximal, it becomes minimal. It also brings to mind the way universes are connected, as are planets. You mentioned the idea of population, and I had the impression that each pattern was inhabited by its own life, its own story, connected to that of a neighboring planet. There's also the story that you tell yourself, even if it is a bit vague, it guides you. It hasn't been decided on in your mind but you advance. But ultimately, perhaps we couldn't care less about the story. It is not a literary story. If one is to look for a correspondence in your work, you seem closer to music than to literature. Or is it the opposite?*

B.M. — I have difficulty with literature. Even if literature can be very abstract, first and foremost, it defines things; it is very close to the real. I think that painting and art in general have more freedom. It is a human tendency to want to explain everything. Everyone tries to establish connections when there isn't necessarily one to be made. I have stories in my mind, and I think they are the sentiments, sounds, and smells that guide me. As far as I'm concerned, this is transmitted by my paintings and by the titles I give them, but the title comes after the fact.

C.L. — *Like the last word, a period . . .*

B.M. — Exactly. It's another motif, another work.

C.L. — *Your painting is not directly linked to the musical tradition of Brazil. It's just something that pushes you forward, a little bit like a trampoline, an impetus. I'm thinking of the Pythia at Delphi, who would take a substance that made her go off on other visions and to other universes.*

B.M. — For this painting, entitled *Urubu*, 2001, I started to think about music, about staffs, as something organized. I am deeply bound to certain Brazilian musical movements, such as *Bossa Nova*, which emerged in the late 1950s, and *Tropicália*, in the 1960s. But for this painting, it was something that sprung to mind spontaneously. I began to work with stripes two years ago because squares and straight lines presented a serious problem for me. These forms have a finished quality, whereas the circle has no end.

C.L. — *You can't bounce off the corner.*

B.M. — Exactly. It's a question of optics. I want intense visual elements. I don't want to give the viewer a center. I started to implement stripes because they provide me with a schema, they can create the same optical effect that, until then, I obtained with circles. These things border on the ridiculous, but they only happen after ten years of work . . . Stripes have allowed me to start and to stop. When you draw a straight line from left to right, there is a point at which the gesture stops, but the right has no end. The square somewhat produces this effect, but it delineates a surface really.

C.L. — *And yet, in this piece (pointing to* Maresias, *2002) the eye is attracted here. It's not often that there's a center in your work.*

B.M. — That's true, there is a center, and there's a movement in the center. It holds such intensity that, at certain moment, you lose the center.

C.L. — *It's true too that we drown in the center.*

B.M. — And I provide a stop through this square, which is more defined.

C.L. — *We all have days of doubt or anxiety. Do you work just as well, better, or less well under such conditions? Are there days that you can't work?*

B.M. — My mood has relatively little influence on my work process. In Rio, where I keep my painting studio, I am rather disciplined. I spend about seven hours a day in this place because I need to be with my paintings. Now and then, I spend an entire day there doing nothing, but that's where I think. I'm incapable of resolving a painting problem while taking a walk on the beach.

C.L. — *Are you more or less physically calm when you paint? Or are there very sensual moments or, to the contrary, very energetic, dynamic, almost erotic moments, as in Brazilian music? Are you very focused or are there moments when you're afraid that your movements are slower than your thoughts? You use a technique that requires a long process. Do things ever escape you along the way?*

B.M. — I'm always afraid of the rapidity of my thoughts and of the images that come to mind. However, they are slowed down by the slowness of my process and technique. When I work, I stop at a given moment and ask myself: what is happening now that I have four paintings on a white wall? Ideas surge. I concentrate on the one that seems most developed and I choose the route that appears to be the most clear.

C.L. — *Does this mean that you work in series? Or do you prefer to avoid the principle of the series?*

B.M. — I make an effort to avoid the series. When I work on several paintings at a time, it is easier to resort to the same palette. But that's not what I'm looking for. I need to go from one atmosphere to another, from one palette to another, and above all to continually change the givens of the problem. When I do a solo show, I like to show the pieces that underscore these variations.

C.L. — *Have you ever been tempted to use a graphics software? The process you describe here comes very close to that of working on a computer.*

B.M. — I don't use a computer for my paintings because the screen is too small. I have a compulsive need for physical contact with my paintings. My studio is small. I still have the same one as when I began painting. I bought another part of the house, but, after a few years, I realized that I preferred working in a tiny space.

C.L. — *If you don't look up close at the material quality of your work, which definitely has a physical presence, one could think it was composed on a computer. I find it really interesting, the idea of making something very contemporary by hand. And perhaps it is fitting to discuss here your relationship to tradition and to your country, which has nothing to do with the mindset of a museum of folk art and culture. At the same, one wouldn't think that you're Scandinavian. I'm not saying that we immediately think of Brazil, but I believe the viewer very quickly gets a sense of Latin culture, the Mediterranean, Spain, something that we share; it's something that is moving forward and that is here in "modernity." Many elements in your work come from churches, costumes, and textiles. Where does your relationship to this come from? Does it go back to childhood, to affinities with a country that inherited Portuguese traditions but that is nevertheless a young country?*

B.M. — Brazil is also a very culturally mixed country. I have consciously used this factor from the very beginning. This relationship to the past interests me, but it is complicated because painting comes from Europe, then from the United States, and then it looped by Brazil in the 1930s through Brazilian modernism. How can one go about making a link between this history and my culture, the things I see, which come out of my city and my interests? The decorative arts, for example, fascinate me. At first, I used fabrics and made collages. My work was more geometric. I gained more freedom with forms from the early 1990s. That was when I did my first exhibition that really counted. I had just discovered my technique, and I could do my drawings. I recently began to use industrial elements in my collages again.

C.L. — *At the same time, your work possesses an incredible independence. I wouldn't say that you go against the tide—we won't get into the debate about whether painting is dead or alive, but rather, still present—nevertheless, your work seems to correspond with what had happened here at that time, that phenomenon related, not to Spanish* movida, *but to a need for sensuality, after years of minimalism, of nothing, of conceptualism, of white on white and black on black. I imagine you had your issues with that.*

B.M. — Of course. I had difficulty getting people to accept my work. I think of my work as geometric, yet I can't put everything in a square or a circle.

C.L. — *I imagine that the people you went to school with were following what was going on in New York, whereas you had your line of thought and your textile cutouts. You must have been the only one.*

B.M. — I was completely alone in Brazil. Contemporary art in Brazil is captivating, and there are some very good artists who are internationally renowned, but we don't find them in painting. They are more into objects and conceptual art. In the beginning, I felt isolated, I felt tied to Brazilian modernism. Later, a door opened for me in the United States. People were drawn to this style, which was perceived by American art critics as abstract painting with new things to offer.

C.L. — *Is there a complex with regard to the use of folk references?*

B.M. — Absolutely, above all in my milieu. These references are associated with the country's poorest social groups and they don't concern intellectuals and people in art. They have a pejorative connotation, but I've always used them. But I think that this relationship has changed a bit today. The elite have begun to attach importance to the fact of being Brazilian, of having Brazilian art, and these folk references are increasingly accepted.

Generally speaking, the visual arts are very elitist. This is not so much the case in Europe and the United States, where people go to museums, institutions, and galleries. It's different in Brazil, where museums and institution have only been around since the 1980s. It's my generation that incited people to go to these sorts of places. Contact with the public was indispensable for us. When I was teaching, my students would tell me that they couldn't set foot in the galleries because they were too restricted. Now, the public has grown. There are also collectors, but they're a separate group. Paying 40,000 dollars for a work of art seems normal in the United States and Europe but, in Brazil, it's something really strange.

C.L. — *I don't have the impression that it was about claiming roots for you, but simply that these patterns spoke to you, that they are part of you, your customs, your family, the atmosphere you grew up in, without trying to politicize or to find an alternative. Even if there is a bit of alter-globalization in your paintings, an element of going against the tide of the established rule, whether on the art market, in politics, in the economy, or in American-dominated society at large. Your work obliges us to step back from this prevalent context. Is the notion of "exoticism" at all important to you?*

B.M. — If you're thinking of the clichés of exoticism, obviously not. But I am drawn to *Tropicália*, as I had mentioned earlier.

C.L. — *In an essay in your catalog entitled* Mares do Sul, *Adriano Pedrosa draws a parallel to Gauguin and the idea that one must go to the tropics to regain a sort of paradise lost. This seems very pertinent.*

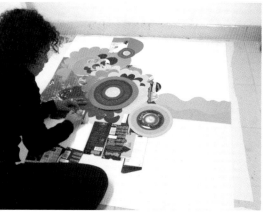

B.M. — What immediately comes to mind when I think of the tropics and the tropical being is an image of beauty, sensuality, and primitivism. That is a vision that enchants me; it's a pure fantasy, dream, or desire for unknown pleasure. Gauguin made the voyage to seek out "paradise lost" and he brought these elements into his paintings. The Brazilian modernist project did the reverse: it nourished itself with European art in order to disseminate it in the tropics. Beauty enthralls me, but I think that, even if my work can be pretty, it represents a world of claustrophobia.

C.L. — *I wouldn't say that it's pretty. It's very restive. Maybe there isn't an anxiety . . . but a labyrinthine side, an organic search as if you were strolling through a body or an eighteenth-century maze garden in which you were following Ariadne's thread, but in search of the Minotaur. The ranges are perhaps the red thin line that saves you from getting lost. There are some impressions where, personally, I recognized myself in moments of melancholy, when it makes me a little ill. I would not say that it's pretty . . .*

B.M. — I perfectly understand this sensation of claustrophobia and of the labyrinthine. The claustrophobia comes from an excess of juxtaposed images, of simultaneous contrasts of intense colors that can be breathtaking. The labyrinthine aspect is what you described: a stroll through an eighteenth-century garden, which can induce claustrophobia or not.

C.L. — *We can go all the way to the idea that it eats us, attracts us, and absorbs us. You, too, feed yourself with things, and after you ingest and destroy other things. What I find striking is this kinetic force. It is in this centrifugal force that you find the balance of this explosion/implosion . . . When we stand before one of these paintings, we have a simultaneous sensation of explosion and of unity. There is something that is keeping this big bang in place, which keeps it from being completely disordered and that ultimately renders your entire repertoire imperceptible and unidentifiable but coherent. It is a whole, a unity. I'm not saying*

that there is a serenity; that varies from painting to painting. However, one cannot affirm: there is a flower, with a pearl and a little bit of 1960s textile pattern. Never. In the end, we have only one impression. Do you try to tell your story to its fullest or do you wish that the viewer read something in particular?

B.M. — There are at least two kinds of viewers: amateurs and the specialized milieu composed of art critics and artists. I'm lucky enough to know specialists who come to see my work in my studio. Paulo Herkenhoff, an art critic, has always been a constant source of advice. I have artist friends with whom I also carry on a dialogue. American and European critics published in the specialized press on one exhibition or on my work in general are valuable to me. Their articles often step back from the work to propose unexpected readings. Public opinion surges in a direct and spontaneous way, which is something that always fascinates me. Sometimes, it even raises issues. Children also have a special relationship to my paintings, they easily identify with them and the reactions they express are unfiltered.

C.L. — *And how does it affect you when the criticism is negative?*

B.M. — Negative criticisms, if they are honest, are often justified and they therefore play a positive role. It is always irritating to read a negative critique but it can have something to offer. When somebody tried to persuade Maria Callas to start giving concerts again, she said that even if she started to bark, the concert would be sold out. But she refused because she knew that her voice had lost its power.

C.L. — *So what I am hearing is that you need to show your work, to confront others, to talk, to listen . . .*

B.M. — Yes, I need to be in contact with others, I need exchanges. The spontaneous backing of the general public pleases me enormously. In Venice, people were coming to my exhibition to take snapshots as souvenirs. It's surprising, especially when we know that the visual arts mainly address a specialized audience.

C.L. — *On the topic of Venice, how is the artist representing Brazil chosen?*

B.M. — The curator, chosen by the São Paulo Biennial Foundation, is the one who takes care of the Brazilian selection for the Venice Biennale. In 2003, Alfons Hug was the curator.

C.L. — *Do you think you were chosen for your work's relationship to the theme* Dreams and Conflicts – The Viewer's Dictatorship?

B.M. — I don't know, but the relationship between dream and conflict suits me perfectly.

C.L. — *You show only recent works in Venice. Were they made especially for the occasion?*

B.M. — Aside from one piece done in the year 2000, the works are recent. But they have already been acquired for collections. I also did three paintings especially for the Biennale. I created a tie between all of these paintings but each has a very different story.

C.L. — *Of course you already knew the exhibition space of the Brazilian pavilion but, when it was announced that you would represent Brazil together with the photographer Rosângela Rennó, did you never have the urge to do a specific work in relationship to the light, the walls, or the volume?*

B.M. — The Brazilian pavilion is a modernist structure. Its natural lighting and the fluid passage from one space to another and between the interior and exterior are perfect for showing my work. I really like showing works that have been acquired for collections. I don't produce a huge amount of work: ten to twelve paintings per year. When I show a painting and it becomes part of a collection immediately afterward, nobody sees it. When I participate in an exhibition organized by a museum, an institution, or a biennial, it's an occasion to bring them out and show them again. Of course, it is not always easy to borrow these works, as they are often scattered in different parts of the world.

C.L. — *In Venice, there is no rupture but, at the same time, it's difference that makes the story, between coherence and incoherence. With regard to this, your repertoire is not repetitive because it is extremely rich, but is it constantly renewed?*

B.M. — I always use the same elements, but I continually add new ones.

C.L. — *Do you keep collections of pearls, daisies . . . ?*

B.M. — Yes [laughter]. I keep a repertoire of isolated motifs that I repeat, such as rosettes, as if they were dressmaking patterns. I can use a motif today and not repeat it for five years. I can also reutilize a drawing by changing its color. It depends on the composition. I am constantly creating new motifs but I like to expand on the ones that are rich and to implement them in new compositions. Others, which have less potential, are used at a given moment and then abandoned. These models are only used for one part of the composition.

C.L. — *They are created just because you need a particular form in a particular place?*

B.M. — Exactly.

C.L. — *Does the new motif belong to a family?*

B.M. — The rosettes and bouquets have become a family.

C.L. — *There is a playful aspect in your work, with the idea of family that is set out in your pavilion in Venice and, at the same time, one can easily imagine your paintings in one's home. I'm thinking of that space in traditional Japanese houses, where one's most beautiful possessions are presented. It can be a ceramic, a flower, a painting, or a print . . . And thus presented, these things invite the viewer to meditate them. Your work is very solid. It could withstand this kind of meditation everyday, as it contains so many strata. It kindles a walk within oneself and throughout the universe. Earlier we were talking about the cosmos, planets, and the story of the interior labyrinth that we never escape. It's important to roam throughout it all the time. The first few times I saw your pieces, they conjured up the idea of a carnivorous plant for me. You walk by and you are sucked in, hypnotized. You are obliged to look and the more you look, the more you are glued to it, and the more you discover leads and these absorb you even more and make you ricochet on other signs. We are in the realm of art, not the decorative.*

B.M. — If there is one thing I like about the decorative arts it is their way of reflecting human activity. One could write the history of humanity through the decorative arts. We need this form of expression. One could live in a white square of course, but it would be difficult without this sensibility. I think my interest in art began with this observation. What is behind the beauty? And why would we need to do that?

C.L. — *Before pattern, it starts with color, almost the desire to eat it, to have a physical relationship to it.*

B.M. — Color is the core of my work. It's by color that I begin and finish a painting. That is, by the way, the first thing that drew me to your work. The first time I saw photographs of one of your fashion shows, I had an attack of vertigo! It was as if a painting had swept over a three-dimensional body. The extremely complex and detailed relationships between colors, the exhilarating surprises that sprang up from a precise location on the piece of clothing, golden pink with a green contour and small aubergine appliqués—all that laid out on off-white lace!

C.L. — *I haven't talked about my work yet, but I think it's in perpetual contradiction: that's what keeps me standing, like tightrope walkers on their wire. It is between high and low, going not toward the Zen but toward meditation and the universe. That's an important aspect in your work, always containing two extremes: Spain and voodooism, Catholics and the pagans. I was raised as a Catholic; that's one strange religion. In the South of France, the churches were built on ancient temples dedicated to Venus. There's still something very sensual about them. But I don't think that spirituality can exist without sensuality. I need to apprehend life through touch, I need to breathe, I often speak of smells. When I was a child in nursery school, I would put goblets of paint in my mouth. I wanted yellow, I wanted red, I wanted to recharge myself with them, the way I imagine a prehistoric hunter was charged by the strength of the animal he killed and ate. Since I'm not very violent, I preferred to guzzle paint [laughter]. This aspect is something I really like in your work, this transatlantic and perpetual work that talks about your family, your people, your tradition. Maybe that's why we recognized ourselves in each other's work, I, with my decorative or applied art, I don't really know what I do. I think we spur this same process of encounters between things that have nothing to do with each other. Taking something very raw and very baroque, very primitive, primal, disgusting, dirty, human and rubbing it with gold, precious stones, things that glitter. It is true that this appeals to children, and that it is not purely a work of impulsion.*

B.M. — All of these contradictions are fascinating. They function like a motor, just like fear, really. I'm scared of many things. The carnival, the beach, the forest, the decorative arts, kitsch, churches, and even colors—all that both scares and fascinates me. People often tell me that I'm courageous to do what I do. I think it's the exact opposite: I do it because I'm afraid.

C.L. — *We keep a safety rope tied around us [laughter]. Fear of drowning in things, of being sucked up. That's why I don't look at voodoo, nor the circus, nor fashion even [laughter]. It's something that scares me a great deal. I can't recognize myself in that world. But tell me something, do you have a desire to attain more simplicity? My impression is that, more and more, you are clearing away discernible things in order to move towards abstraction.*

B.M. — It's true. In the mid-1990s, I dove into Mexico, blood, baroque churches, colors from costumes, Spain, more than Portugal, which is calmer. At the time, I was working more with lace and crochet and on references to costumes. This interest then disappeared and I moved toward abstraction.

C.L. — *I was under the impression that you integrated ruches that you had embroidered. You had explained that you began with textile. Today you have a desire to return to fabric through the ribbon.*

B.M. — It's a very slow return. At first, I did collages with fabric. Then I drew on fabrics that had already been printed with a pattern. I was very interested in embroidery and in handmade pieces in general. And then, in 1994, I prepared an exhibition in Mexico. And once it was hung, I had the impression that I had "overdone" it. I suddenly became aware of an excessive contrast and I turned to abstract art, op art, geometry . . .

C.L. — *That happened to me too, in 2000. I did a collection with no printed fabrics and very geometric lines only. Clients ordered from the older collections because there was no lace or embroidery in this one, rather there was plastic. I wanted to see how I was doing. It worked very well with the press and the professionals, but many people couldn't understand. It allowed me to take a new turn, and I would have never been asked to work for the TGV or for Pucci if I had staying in kitsch, which, by the way, is not a pejorative term for me. When I was a child, my father would say to me: "find the taste before saying you don't like it." I do everything this way. Which brings to mind Théophile Gautier, who said that things become interesting when one starts to look at them for a long time.*

B.M. — I wanted to ask you, where do your fabrics come from?

C.L. — *That depends on the season. I try to discern, identify my desires, as diffuse as they may be, and to bring out a theme, directions, a tendency. The materials are my departure point, which is very decisive, a very strong factor of identity. And today, one must be recognizable at first glance, even if that may be perceived as reductive. And it is increasingly difficult to exist in the midst of so many other fashion houses. In fact, less and less continue to do true haute couture collections. And more and more newcomers or emerging talents are on the prêt-à-porter calendar. It's one more reason to radically and viscerally be yourself. Between 1995 and 2000 the trend was Zen minimalism, "less is more." For me, "more is never enough." So I continued to pursue maximalism with the conviction that those who have liked my work since the beginning would follow, from south of the Loire to Florida. But, to come back to fabrics, in order to guarantee the indispensable exclusivity in haute couture, where each piece must be unique, apart from solid-colored fabrics, I prefer having everything specially made for each new season: the silks are hand painted, the tweeds are made on manual looms by artisans of all ages and horizons, people that I have worked with for a long time or new ones. I entrust them with a file containing the themes I mentioned earlier, so that, like in a game of tennis or ping-pong, they return their interpretation, which, in turn, can make me collide with or branch off into another direction. These themes are, at the outset, my "image bank," as, everyday, I toss around photos, drawings, paintings, like a vampire. I feed on the images of others. I try to make scrapbooks of collages. One day, Patrick Mauriès, an editor and friend, saw one of these scrapbooks and convinced me to published part of it. So that season (summer 1994), I kept a very sincere logbook, from the*

very first inspiration to the final fashion show. My starting point was an engraving that I have, which represents all the monuments of Arles in the early nineteenth century. I love these transitional, hybrid periods, where we get the sense of a gestation toward something not yet defined. In fashion, that found expression at the time in a raised waistline, hesitating, between the hips and the breasts, giving the Arlesian attire in the engraving a proportion that it is hardly known for. And every season, I need to revisit this vision of the Arlésienne, Alphonse Daudet's character who, in essence, is pursued but never shows herself. I've always seen a nice metaphor of my trade there. In some respects, I've always felt a need to confront this costume with other periods or lands, like striking two flint stones together to make a fire. And this season, it was the war years and time of occupation, which troubled me yet again. They were traumatic for our families. I was born in 1951, six years after the liberation, but through the persistent ruins and the unsaid, we still felt the violence, the gnawing repercussions of the

Collaboration and the Resistance. A child feels that. And as a teenager, I kept this fascination that "occupied" me still, collecting magazines and newspapers, photos of that period, like Patrick Modiano whom I was bound to encounter through the same fantasy that obsessively inhabits all of his novels. Yves Saint Laurent, too, was inspired by this period for a collection that caused quite a stir, in 1971 I believe. Today, it's more the work of contemporary artists that I confront with what comes to me from Provence and the Camargue. Architecture as well. Brazil has had great figures in architecture. Are you at all influenced by them?

B.M. — Yes, it's the tie to modernism, the lines, and the very gentle curves that make a drawing in space. Oscar Niemeyer and Roberto Burle Marx designed gardens together. I took a close interest in the work of Marx. Before, my relationship to nature was more bound to reproductions of nature rather than to nature itself. Now, I'm starting to become more attentive to this relationship. It's like the natural light that makes me think of churches.

C.L. — *There is a stained-glass window aspect to your work.*

B.M. — I've never done any.

C.L. — *It came to mind while looking at some of your paintings in relation to light. That's where we return to a sort of spirituality and meditation. I have the feeling that you could do fantastic things in architecture.*

B.M. — I've already considered it, but I also have a lot of things to do in painting.

C.L. — *Choices must be made, but were you able to get something out of making banners for the MoMA in New York?*

B.M. — Yes, it was fascinating, and I would like to repeat the experience, but it also allowed me to realize that I need to make choices based on the amount of time that these kinds of activities take up.

C.L. — *So that you don't spread yourself too thin?*

B.M. — Exactly. After the Venice Biennale, I'm going to stop everything and concentrate on a new series of prints in the United States. Then, for a month in Brittany, at Kerguéhennec, I will be working on nothing but collages on paper. However, it is rare that I have the luxury of doing one thing at a time. Last year, I did a set design for my sister's dance company, Marcia Milhazes Dança Contemporânea, I did an artist's book and a banner for MoMA in New York, and I designed a piece of jewelry for a private collection. All that on top of my paintings for an exhibition in London and for the exhibition *Mares do Sul* at the Centro Cultural Banco do Brasil in Rio.

C.L. — *That's one thing I'm very bad at. I don't know how to say no. In 2003, I worked on the interior of the future Atlantic TGV, on the future uniforms of all Air France personnel, both on board and on the ground, I completed the costumes for Mozart's* Il Re Pastore, *at the Théâtre de la Monnaie in Brussels, and went on to the costumes for William Christie's* Arts Florissants *at La Villette and began those of* Eliogabalo, *an opera by Cavalli that has never been performed, for the Théâtre de la Monnaie in Brussels again. Not to mention the Pucci and Christian Lacroix collections, and some fifty initials for the 100th anniversary edition of the* Petit Larousse Illustré *1905–2005. I hope all this can meet the same level and that these works fuel one another. I think I will also accept the commission of decorating some hotels in Paris. So we meet up here with the decorative arts and architecture. And stained glass too (which I never did but which fascinates me): I almost participated in a competition with a marvelous artisan from Toulouse, Atelier Fleury, but our submission arrived a few minutes too late: destiny said "no" to me . . . But we were talking about stained glass, architecture, and the decorative arts . . .*

B.M. — There are gardens too. My gallery in London, Stephen Friedman Gallery, faces the street and one can see the paintings when passing by. Artists often close this window but I like to open up the possibility of a double reading, of seeing the interior when one is outside and vice versa.

C.L. — *I take it that the MoMA banner moves. Is this an aspect that interests you?*

B.M. — That's what fascinates me: working with the movement of colors. 53rd street is very polluted visually and I wanted the flag to dialogue with the landscape. I did a rather simple drawing with colors that could seem shocking: gold, pink, and some shades of green. In addition to movement, there was the change of colors, which was a nice surprise. MoMA decided to keep the banner up until the end of the year, whereas the initial idea was to keep it up during the summer only. With the arrival of autumn and the rain, the banner lost its vividness and, without the sun, it was different again. It took on a light of its own.

C.L. — *If I were the archbishop of Brazil, I would commission you to make stained glass windows for a baroque cathedral* [laughter]. *I can just picture your work in light.*

B.M. — My work has a light of its own. It works under intense lighting and I think natural light is the best possible condition for showing it. The painting's surface changes with the movement of bodies that passing by, which give glossy/opaque, golden/matte, smooth/rough contrasts. One day, I would like to do an exhibition made to be seen in the half-light. I have a vision of entering my studio at night and feeling something like the light within a church. A stained glass window? Why not!

C.L. — *Regarding the collages you are planning to do during your residency at Kerguéhennec, are you thinking of showing them in the exhibition?*

B.M. — I hope so, but we'll have to see if it works because I've never really done any.

C.L. — *Will these collages follow the same process as the paintings?*

B.M. — No, for these collages on paper, the process will be different. I will be using materials of industrial origin: paper wrappings for chocolate and candies, tissue paper, transparent and printed, and even ribbons . . .

C.L. — *Do you look for sources in the newspapers?*
Where do get all of these elements from: the garbage or stationary stores and papermaking businesses?

B.M. — For the time being, I am making a true collection of paper wrappings, but not just any kind. I prefer not to mix the wrappings, to limit myself to those that express seduction, pleasure, and exaggeration. The meaning would be completely different if I used candy wrappers with soap packaging.

C.L. — *In papers for candies, you have gold, silver, metallic colors, not just transparent papers?*

B.M. — I have a few transparent papers.

C.L. — *Do you keep the letters, the names, the drawings?*
B.M. — Yes, everything!

C.L. — *Will you arrive over there with things already prepared?*

B.M. — No, only with wrappings and some ideas.

C.L. — *I may be mistaken but it seems to me that today you use colors that are more fluorescent than you did a few years ago. At once whiter and closer to highlighters.*

B.M. — Yes, they have intensified with time. The relationships between the colors are very complex. The ones I used in my early work were simpler. Then I began to intensify the relationship to form, patterns, juxtapositions, and of course the contrasts between colors.

C.L. — *We both just looked at a color called chartreuse. It's the color of a liqueur made by monks from herbs and flowers. Chartreuse signifies the yellowish-green of certain plants: between anise and lime-green.*

B.M. — I prefer lime-green. It's a color that I use in many tonalities. It goes very well with the other colors in my paintings. And yet, it often causes problems for me, because green is a difficult color in painting. As a matter of fact, many painters are afraid of it. The use of green is a recurrent question when talking to art critics about my work.

C.L. — *Could you expand on the reasons why green is such a difficult color for painters?*

B.M. — Like brown, I think it's a color that generates confusion. It doesn't go with other colors, and yet it is a total amalgamation. It's embarrassing, a bit dirty. But it is also the color of nature, and certain painters have the tendency of greening their work upon contact with nature. I work just beside the botanical garden and that may be why I spontaneously use it. Moreover, Rio is a city of violent contrasts between greens, blues, and yellows.

C.L. — *Did you know that, for the French and notably for the people in theater, it is an accursed color, a bad omen. When designing costumes for theater or dance, one must first ask if green is allowed. As a rule, it's prohibited. The actor Alain Delon, for example, can't stand green in a place of performance, even if it's just the green of a leaf or flower. If there is a bouquet of flowers, he takes out the leaves so that nothing is left but the flowers. On the other hand, it is the color of dressmakers whose patron saint is Saint Catherine, who is also the patron of unmarried girls. The colors associated with her are yellow and green, which very often that results in yellow-green. We can say that green does not leave one indifferent.*

B.M. — This relationship between green and theater is interesting, I had no idea.

C.L. — *It's a question that I always ask myself. I have a client who wanted an exceptional dress. After showing her various things, I showed her some chartreuse that was more green than yellow. She liked it and I added some golden lace to it. It gave her a very pretty reflection that made me think of your work. She said to me: "with the gold and this green, I want you to put a third color to give it depth." I thought she had the thinking of a painter.*

B.M. — What's really exciting with painting it the mystery. I constantly work with colors, I know them, I've created and developed an extensive range of colors, and yet there are always surprises. If you put a small touch of pink, the entire painting takes on another dimension. It is absolutely magic. A painting can at once be destroyed or saved.

C.L. — *I'll make a final parallel with fashion: it's often happened to me that I see a design and think that I should just trash everything, that I was mistaken. And then, I say to myself perhaps it's a different color that will save this dress.*

B.M. — From time to time, I prefer making ties with closer tones. Gradation gives a feeling of vibration and vertigo.

C.L. — *In French, we use the term* s'évanouir [to faint, to fade] *for a color that disappears in a gradation.*

B.M. — But a gradation can also be produced without white. I often play with complementary colors.

C.L. — *To conclude on the subject of green, I remember that when I was a child, all the fashion magazines said that one should never mix green with red. It was the worst thing possible.*

B.M. — That's why green is problematic for me, because, in itself, it is not difficult to use. I think that all colors go well with green. The problem is that when it's too easy, it becomes pretty.

C.L. — *Indeed, we know of color combinations that work well and are seductive. I've always had in my mind the image of a carnivorous plant that attracts and charms you and once you're caught, you aren't really uncomfortable but something perplexing happens. There always has to be a danger, a risk taken.*

B.M. — I have a hard time using green without it being pretty. I try from time to time to form an inversion, to make it less seductive.

C.L. — *Have you ever made a painting with no green?*

B.M. — I don't think so, but it can appear in my paintings only in small touches, just to paint the petal of a rose for example. White and black, however, are colors that are a real problem for me. I used them together for the first time in 2002. I have a preference for colors like very dark purples, greens, and blues.

C.L. — *There are no pure whites in your paintings either, it's always a white that dithers.*

B.M. — I do sometimes keep a primed canvas as is, as a base for white, but it is indeed never pure. I often think about white, but I hardly ever use

it. At the moment, pink and orange function in opposition for me. Earlier this year, when had almost finished preparing my exhibition at the Max Hetzler gallery in Berlin, I suddenly realized that my studio was invaded by pink and orange. So I forced myself to change colors for the last painting. Despite the fact that I am constantly looking for a new palette, sometimes color gets the upper hand and leads me.

C.L. — *Are accidents voluntary or is it a question of chance, which you decide to keep on the canvas?*

B.M. — There are voluntary and involuntary accidents, both of which I make use or not. They are bound to the memory of the plastic sheet used, to what happens when I remove it from the canvas.

C.L. — *How do you know when a painting is finished?*

B.M. — As a rule, the final point is closely bound to the instant I feel that the colors are balanced. I must do anything but go to the next stage, wherein the addition of elements becomes decoration. When I find things that create a rupture in the viewer's gaze, but which remain organic, open, that's when I stop.

C.L. — *There is an apparently unfinished aspect that is interesting in your work. There is always an area that is not covered. And it is true that if that area were painted, it would become like wallpaper and would no longer be painting.*

B.M. — Exactly, I want to maintain the idea of composition.

C.L. — *Have you ever come back to an unfinished painting?*

B.M. — Yes, it has happened. I do a painting in a certain place. Once it is completed, it is shown in another place. In a way, it leaves its structure, and the result is sometimes different. For my last exhibition in New York, I had done a small painting that I wasn't really satisfied with. Upon arriving there, I decided not to show it and I am going to rework it. I have also thrown away paintings. There is even a period of my work, around 1987, of which I have no paintings. Two or three were sold, but I gave the others to someone in the street. I couldn't keep them in my studio; they were like monstrous ghosts.

C.L. — *Do you see many artists in Brazil and in the United States?*

B.M. — In Brazil, I some artist friends but their work is not really connected to what I do. In the United States and Europe, I know more artists who work in the same sphere of influence as me. It's important for me not to be isolated. Philip Taaffe, an American painter whose work I like very much, also uses the notion of the decorative. Te inclusion of elements from the decorative arts in abstract painting is a recurrent subject. In the 1970s, Robert Kushner had launched *Pattern-painting* and, in the 1980s, Philip's paintings were, in a surprising manner, the best representation of that style. I am also in contact with other American and British artists like Polly Appfelbaum, Franz Ackerman, Fiona Rae, Sarah Morris, David Reed, Fabian Marcaccio, just to name a few.

C.L. — *But you nevertheless stay in your community through your family.*

B.M. — Of course. I've kept the same friends a long time and my relationship to the city has not changed.

C.L. — *We talked about the influence of daily life. One of the remarkable things in your work is the influence of jewelry. Were you inspired by Miriam Haskell? Or is it just a coincidence?*

B.M. — I was impressed the first time I came upon a book on her work, by chance, in a bookstore. The story of her life is equally extraordinary.

C.L. — *The Musée de la Mode, on Rue de Rivoli, held an exhibition entitled* Trop *[Too Much], which featured a collection with pieces by Miriam. There were incredible pieces of jewelry from the 1940s, in the form of fruits, birds, and insects. It was marvelous.*

B.M. — It's interesting because, during that period, a good part of her clientele consisted of American actresses. It was at that time that she met Carmen Miranda and was influenced by her costumes. Looking at books is one thing, but drawing and using a well of inspiration is different. I have already used pop and primitive references, but the forms of her pieces of jewelry don't only come from a mixture of elements. They are compositions of organic and harmonious forms.

C.L. — *There is also the work of Bridget Riley . . .*

B.M. — In the year 2000, the Dia Center in New York organized a big retrospective of her work, which was impressive because it is very difficult to see her work. Her exhibition gave me an incredible sensation of vertigo. She uses many kinds of stripes and lines. It is very physical work. That's when I said to myself it is possible to produce organic movements with lines. You know that she had practically stopped showing her work after her exhibition at MoMA in 1966 because of the dreadfully virulent criticism? But she nevertheless persevered. It's very intriguing: how can one continue to make art without showing what one does?

C.L. — *Do you work with assistants?*

B.M. — I do most of the work myself. But I have two assistants who are not artists. One mostly takes care of the inventory and secretarial work, and the other is someone with whom I have exchanges on my work. Generally, he executes what I ask him to do, but occasionally I give him total freedom. But I don't always use what he does. He has no training in art but possesses a peculiar rapport with color.

C.L. — *Don't you think he has been permeated with you work and that, finally, the colors he chooses are yours?*

B.M. — No, he has a very personal notion of color. It is surprising because he is a modest boy but he possesses a sense of color that I don't have. I sometime ask him for his opinion. I also like to shoot the breeze with people who have no relation to my work. One day, a friend came to my studio and said, "put that there," and I obeyed!!! [Laughter.] Sometimes it works. And you, do you ask your assistants for their opinions?

C.L. — *Always, but above all I ask my wife. She knows my work, and I need the opinion of a woman. I don't really know what a dress is, I've never worn one! [Laughter.] One can ask why couturiers are men. Generally speaking, women working in fashion create a more simple and more practical fashion, Agnès B., Sonia Rykiel, Chanel . . . Perhaps men devise a more mysterious and enigmatic fashion for women.*

B.M. — Normally, I introduce a problem to move forward in my work. Do you proceed in the same way?

C.L. — *A problem advancing? Of course. Even if I don't determine it in such a conscious manner to be sure that I advance. I believe I'm very concrete and firmly rooted in the ground, and it is true that I need to find a tangible balance between my visceral desires and the requests of my clients, between the inspiration and the aim. There are also the problems that we create for ourselves, in reverse, that we "secrete." I'm thinking of the idea of the south, which has governed in the founding of the house that bears my name since my roots appeared to me in 1987 as my principal difference, my individuality, my identity. Then over the seasons and years, I found myself prisoner to it, cramped. I therefore "shook" myself in the year 2000, with the millennium. On the evening of December 31, 1999, I decided to learn how to use a computer well enough to be able to draw with it and I decided not to force myself to rework the theme of bullfighting, Spain, and Arles. A month later, the collection was ready. It was graphical and mixed organza with cellulose acetate, chiffon and braids of found plastic bags, no lace, only primary colors on an unfinished podium, like a paused image. My friends and peers recognized me in this work, re-infused me with confidence, supported this approach thus helping me to knowingly make a tabula rasa from the superfluous to then re-instill, drop by drop, season after season, elements that are more familiar, but in weightlessness. That was a decisive collection and year.*

In 1999–2000, a really important year, I also had to renegotiate the contract that tied me to LVMH. And I decided to go "freelance," to found XCLX, a company through which the fashion house becomes one of my clients like the others: Emilio Pucci, the theaters or operas that commission costumes, the publishing houses for which I do illustrations, etc. These different domains give me room to breathe, to tackle unexpected problems, which fuel my work. To answer your question, it is probably these challenges that allow me to advance, like the future interior of the Atlantic TGV and the "big network that will be in service sometime in 2005. That had first started with a project of "packaging" the Mediterranean TGV to announce that, in 1999, it was going to attain its highest speed between Paris and Marseille. For that occasion, I had composed a gigantic collage in which the train was "wrapped up." I wanted it to give the impression of a comet when seeing it pass by from afar, with the whole spectrum of warm colors on the front cars facing the south, and behind, toward the north, the continuation of the spectrum with cold colors. Close up, from the platform, I also wanted to provide something to "read" since, for me, traveling is synonymous with literature, with its sentences, words, and quotes. A story from a movie or play too, where we are both the actor and viewer, whether we watch the train go

by, or we inscribe ourselves in the screen of the window, on either side of the windowpane. So, between each window, there were also portraits of anonymous people or of people close to my heart, famous or not. Such as my grandparents and my great grandparents who had worked on the PLM [the Paris-Lyon-Marseille fast train]. And all that was supported by giant enlargements of details scanned from my collections of ethnic clothes. To sum up, while celebrating the success of the project over lunch, the president of the SNCF mentioned a future competition launched for the renovation of TGV interiors. And I participated with a design team specialized in trains and a seat manufacturer. That lasted two years. We were included in the selection of finalists asked to realize a life-size model. And we won in May 2004. During the first meeting of "orals," I arrived with a photograph of a solid, reassuring vertebrae supporting the fragility of an egg, a few pieces of colored fabrics, some aquatic reflections, and the idea of weightlessness. And that's how my first technical seat realized by specialists came into being, with its foot not immediately visible, like a shell floating in midair.

In theater, I often work with the director Vincent Boussard, with whom I get along very well but whose world is completely opposite to mine, abstract, intellectual, cerebral, almost colorless. There too I am confronted with something not very usual, something not easy for me, and less clear-cut than my habitual work. So there are the problems that provoke me and perhaps make me advance: to be where one would not expect me. I say to myself everyday that I would like to take a one-year sabbatical to "fix" all of my "bits" together. Or at least a summer to think about what I am, what I do, my relationship to the world, through my personal universe and my work. But it is hardly possible and it is more improvisation that decides. How can one negotiate with reality? To make utopia and business meet? The necessity of selling and of not disliking oneself? The leveling effect and mediocrity of globalization and the richness that resides in difference, individuality, and "going against the fashion"? I often speak of altermode [alter-fashion], *as in* altermondialisme [alter-globalization]. *My views on the period and the world we are living in today, my objectives and my philosophy are in fact opposed to those of my "main shareholder." That ultimately is the main problem . . .*

B.M. — In painting, we are not obliged to make useful things. Which is not the case in fashion or in your work for the TGV, just as collective work is inevitable when one designs a décor. The white canvas on the wall is a space of free creation. You, you create living objects that inhabit a temporary and vital body.

C.L. — *I have a hard time perceiving the frontier. That's why I like this problematic of the decorative. There are decorative things that are art and there is art that is decorative. I knew Julian Schnabel well. When he showed in Nîmes at the Maison Carrée, a remarkably well preserved Roman temple, he wanted me to be the first to see the exhibition. Upon entering the space, I told him: "You are a grand decorator." I think he was very annoyed, yet it was not at all meant to be pejorative. I see the decorative side of Schnabel's work more than anything else. I, personally, never thought that I could be a painter. My fuel is in the work and discourse of others. But let's come back to you. You seem to me rather shy, or rather, you slightly have the work of a shy person!*

B.M. — It's true, that's my problem with reality. When I'm in my studio, I create a world for myself through painting. And when I leave my studio,

it's as if another story is about to begin. I'm not really fragile, but I have to make an effort. Communicating with the real is not easy, even if I'm generally at ease. That is why painting is a challenge. The invitations, commissions, décors, and jewelry are another story, another world that take time away from my paintings. I am not sure of myself and I still don't see the use of it. If these projects continue to come to me, I'll have to think about what I'll have to do to organize my practice, to devote a real place in my life to it, and to get something positive from it. But I need openings to advance in my paintings. So I need to stop from time to time, to travel, to regain energy, my personal life needs to be going well. All that is important to my painting practice.

C.L. — *Do you ever think about what is going on in Brazil and in the world? Did September 11 change your work in your relationship to the United States?*

B.M. —The big questions in life and the world we live in are part of my work in a subjective manner. My studio is a universe separate from that reality. My feelings surge from colors, forms, symbols . . . Since September 11, the repertoire of the 1970s, which interests me, has become increasingly present in my paintings. The peace and love symbol, for example, has become a constant.

C.L. — *I personally suffer from an anxiety of the end of the world, the end of something in any case.*

B.M. — A sense of respect has been lost.

C.L. — *That must be fought against. It is not possible to continue working in the same way, even if it means making a more joyful work, a more spiritual work. The proof is that your work has become lighter and more spiritual.*

B.M. — Of course. I believe in life, in the beauty of things that bring a positive energy. It is also up to art to give a certain direction to its time and it can show an alterative path. That's why I don't like exhibitions that paraphrase the world or the morning paper.

C.L. — *Transcending the world to go further. During the war in Yugoslavia, people asked me how I could continue to make playful, baroque, shimmering things, in view of what was going on in the world. I took out letters, which I received six months late, from young girls who wrote to me from cellars under bombardment, saying: "We saw photographs of your work in a magazine and you can't imagine how much you gave us hope. We organized beauty contests and felt alive again."*

<div align="right">

Christian Lacroix and Beatriz Milhazes.
Paris, September 2003.
Transcription by Alexandra Gillet.
Editing of Beatriz Milhazes's comments by Sophie Bernard.
Translated by Jian-Xing Too.

</div>

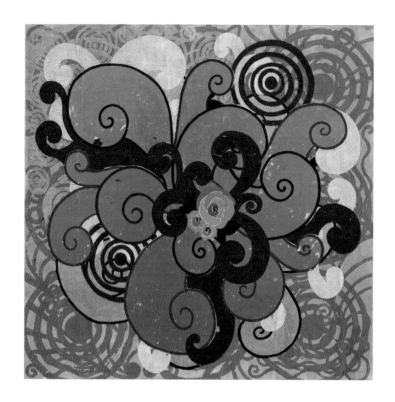

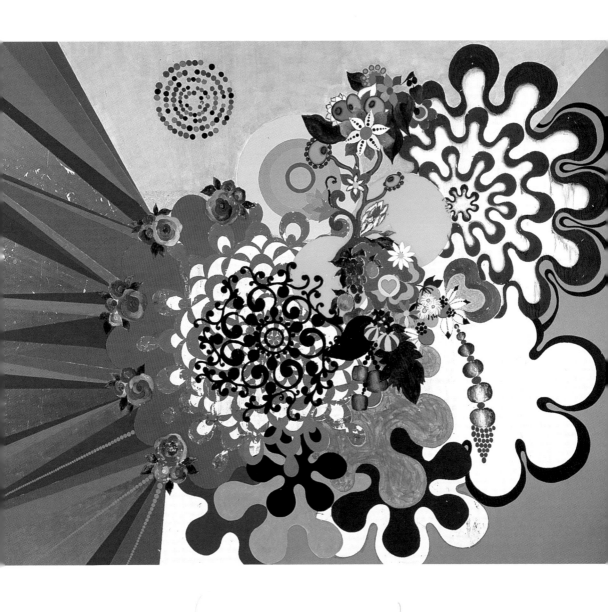

blue/black
pattern

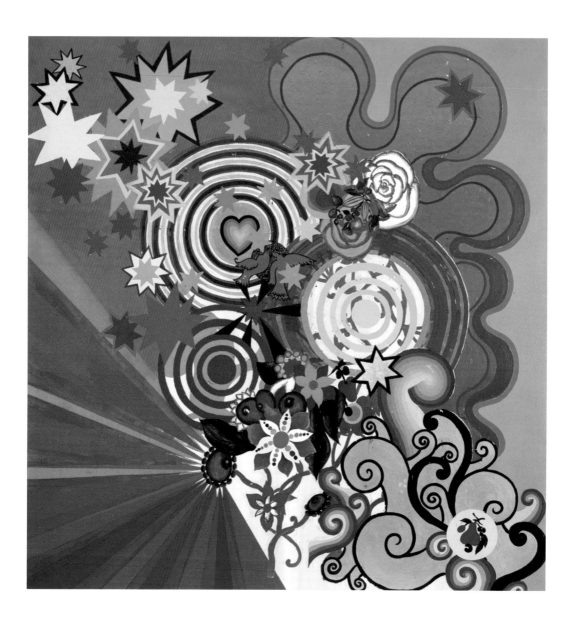

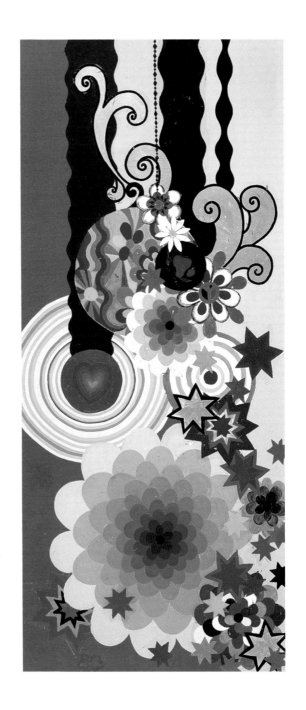

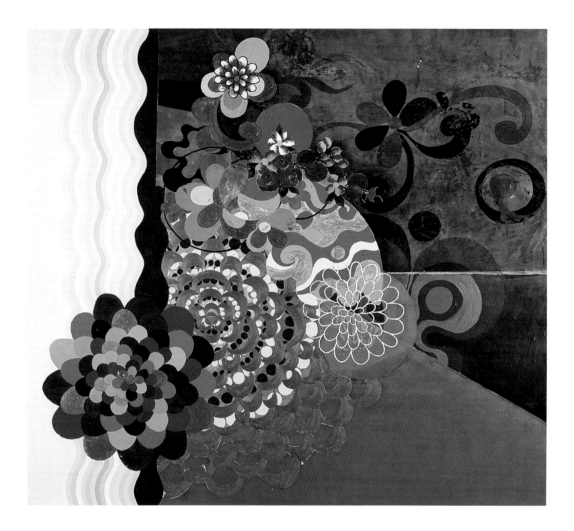

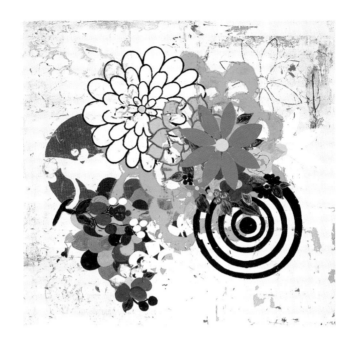

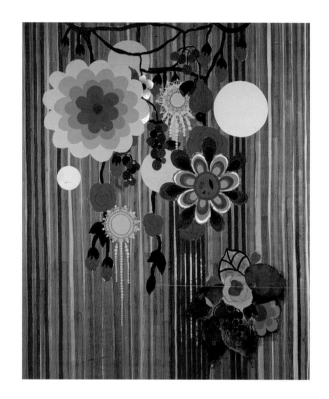

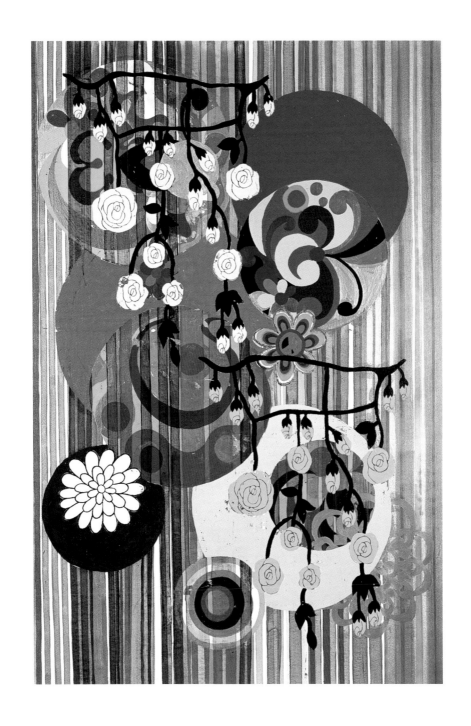

Meu miúdo, 2001

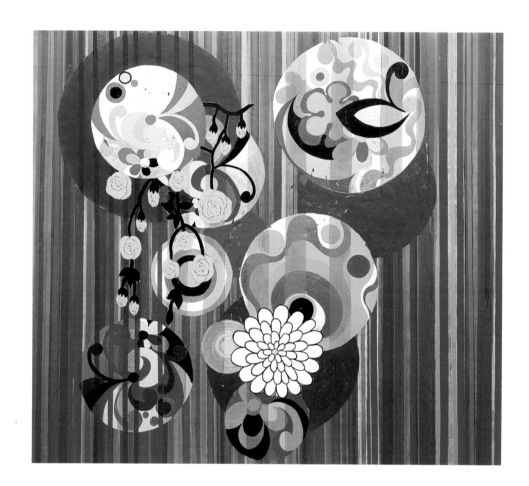

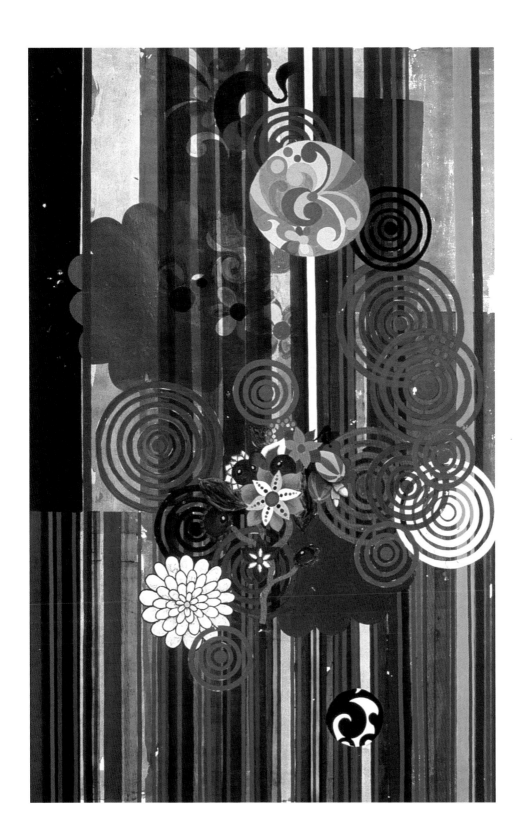

Para dois, 2003

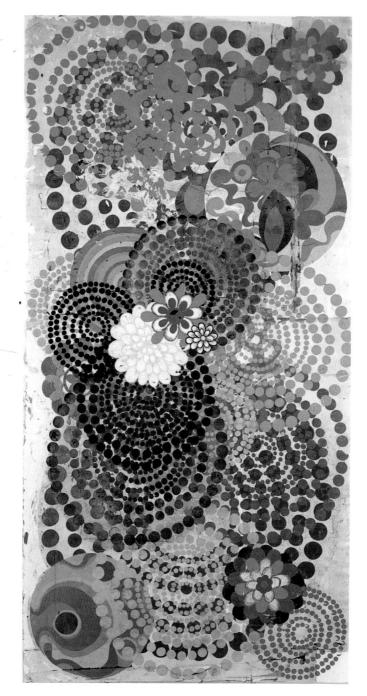

Udoreth...
Part w/
over
lappin...
Collag...
3 repit...

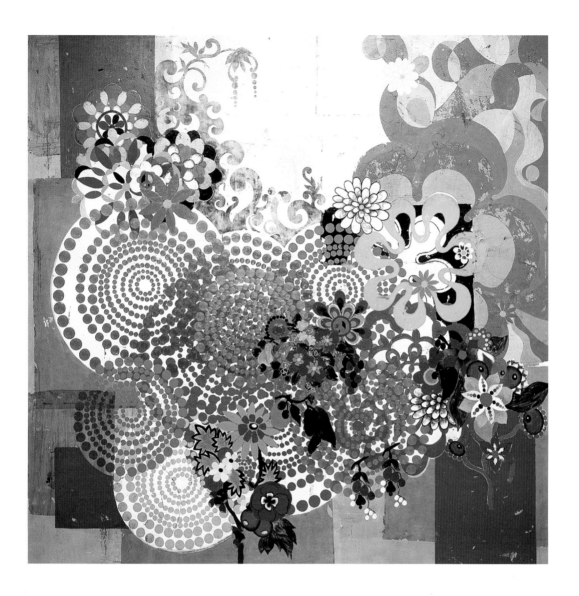

Nazaré das Farinhas, 2002

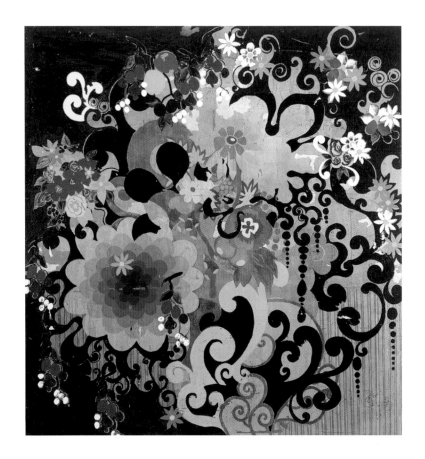

A lenda, 2002

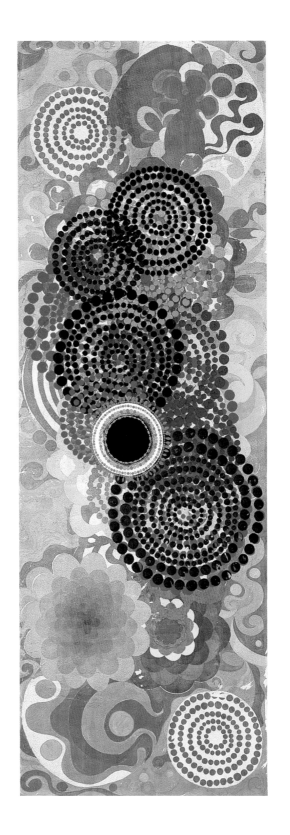

Cor de rosa, 2002

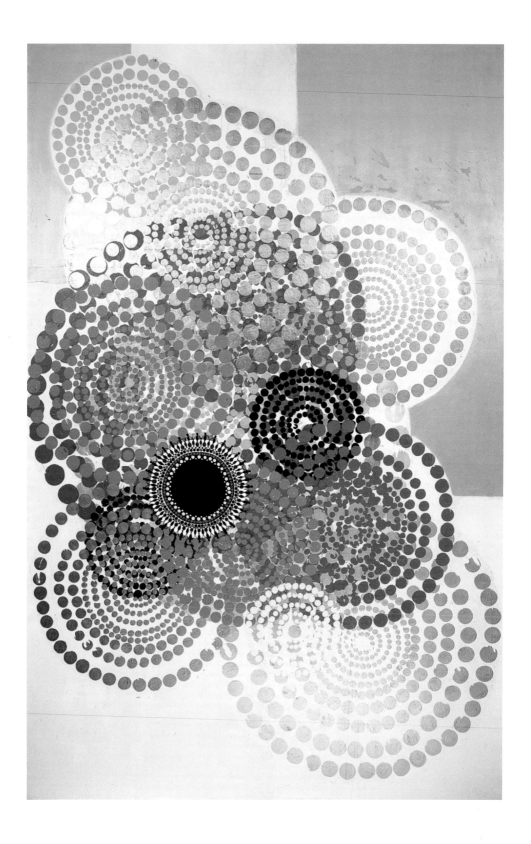

Coisa linda I, 2002

Un jardin en enfer

L'œuvre de Beatriz Milhazes est d'une trompeuse simplicité. Son exubérance graphique et chromatique, la crudité de ses motifs et le caractère hypnotique de ses arabesques la classent au premier coup d'œil dans le registre décoratif. Ces particularités contribuant dès lors soit à en favoriser la réception soit à déconsidérer l'artiste.

Le public néophyte est, lui, généralement séduit ; le partage de l'opinion ne semble intervenir qu'à un certain niveau d'éducation artistique et d'« émancipation critique [1] ». Or les spécialistes peuvent être « coincés » — et renforcés dans leur position — devant une œuvre qui, comme celle-ci, procure une jubilation instantanée chez le plus grand nombre et qui, en tout état de cause, ne permet pas d'échapper à l'alternative : on aime ou on n'aime pas ! Cette bipolarité mérite d'être soulignée d'ailleurs, car si l'on aime, on aime franchement, et si l'on n'aime pas, alors on réprouve tout aussi franchement. — Mais le goût est un critère difficilement assimilable par les spécialistes ; il faut être amateur pour avoir du goût ou pour en manquer, pas expert...

La beauté éclatante et l'apparente facilité des tableaux de Milhazes jouent à la fois en leur faveur et en leur défaveur. Les ingrédients de leur succès viennent d'être ainsi sommairement énoncés avec les griefs qui peuvent leur être reprochés. Après tout, Mozart doit pouvoir être jugé « trop mozartien » ! Il faut donc prévoir le cas — c'est une hypothèse d'école — où l'amateur d'arts appliqués, *a priori* non rebuté, plutôt enclin à les apprécier, reprochera quand même aux tableaux de Milhazes d'être « *trop* décoratifs »... tapageurs, d'une beauté criante, violente, saturée et suspecte... Les fleurettes, que voulez-vous ? c'est pour les midinettes ou pour les intérieurs bobos ! Mais partout ailleurs, l'ornement s'assimile toujours à un habillage, à une forme rapportée *sur* la structure, à quelque chose *en plus*, d'inessentiel. De l'art cistercien au Minimal en passant par la haine que lui vouait l'architecte Adolf Loos, aucune chance n'est laissée à la ligne courbe quand celle-ci devient décorative : sous-entendu insignifiante, accessoire, gratuite, peu importante, au mieux : agréable...

Heureusement, Beatriz Milhazes et, avec elle, des artistes comme Arturo Herrera, Chris Ofili, Udomsak Krisanamis, Lily van der Stocker, Polly Apfelbaum, Paul Morrison, Jim Isermann, John Tremblay, Jim Lambie font bloc aujourd'hui contre la dictature de l'angle droit. D'ailleurs, Matisse, avant eux, ne fut pas une exception sur l'autoroute de l'histoire de l'art ! Et Bach, qui usa tant et plus des trilles et des appoggiatures — et qui en avait besoin pour faire tenir la note au clavecin —, apportait bien la preuve que l'ornement peut être structurel ; que la ré-exposition d'un même motif, loin de constituer un bégaiement [2] ou de trahir un défaut d'inspiration, concourt au contraire à l'imprévisibilité du texte musical ; à son inexorable

expansion (dans les pièces les plus contrapuntiques de *L'art de la fugue* ou du *Clavier bien tempéré* et dans la plupart des variations) ; comme à la réduction de ses inventions à leurs traits les plus essentiels (dans les préludes ou dans les parties les plus dépouillées et linéaires des toccatas). — Étrange statut que celui de l'ornement en musique, puisqu'il correspond aux parties le plus régulièrement écrites (et en cela les plus visuelles) et pourtant les plus soumises à l'interprétation, voire à l'improvisation…

Mais revenons sur le succès de Milhazes. Celui-ci ne serait pas assuré si l'artiste n'avait la capacité de diviser aussi les spécialistes et donc de s'attirer le soutien d'une partie d'entre eux ! Ses œuvres figurent en effet dans de prestigieuses collections à travers le monde. À New York, notamment, rares sont les artistes de sa génération représentés par des tableaux majeurs au Museum of Modern Art, au Guggenheim et au Metropolitan ! Depuis peu — comme c'est agaçant ! —, même les collections publiques doivent s'inscrire sur une liste d'attente pour pouvoir espérer acquérir un tableau…

Alors, faut-il mépriser l'artiste parce qu'elle a du succès ? Beatriz Milhazes a récemment participé à plusieurs expositions symptomatiques apportant (une fois de plus) la « bonne nouvelle » du retour à la peinture [3] ! Ses couleurs sont « gaies ». Elle peint des fleurettes. Ses tableaux flatteurs plaisent au grand public et aux collectionneurs les plus huppés. Et tout ça ne plaide pas à son avantage ! Pourtant sa naïveté et sa spontanéité tout apparentes dissimulent une rare détermination, une grande exigence de cohérence et une conscience aiguë de sa position sur la scène artistique brésilienne et internationale — l'isolement qu'elle ressent en tant que peintre dans son pays [4] ne l'empêche pas de dialoguer avec d'autres foyers artistiques et de s'imposer ailleurs. Ces trois qualités supposent de l'énergie en même temps (et cela surprendra) qu'une forme particulière d'inquiétude, sensible, par exemple, à l'intensité de son écoute quand on lui parle sérieusement. (Ceux qui la connaissent un peu la savent plutôt réservée derrière la façade d'affabilité dont elle se pare et se protège à la première rencontre.) Et puis, je connais peu d'artiste aussi soucieux de l'avis exprimé sur ses contemporains. J'en connais peu d'aussi respectueux de ses aînés [5]. Et surtout, j'en connais peu d'à la fois aussi attentif et finalement imperturbable devant les remarques qui lui sont faites sur son travail.

Le succès appelle le succès. Par réaction, il peut aussi inspirer dénigrement et aversion. Le succès est exaspérant, surtout pour ceux qui le poursuivent… sans succès ! Beatriz Milhazes est un peu grisée évidemment, mais sa production n'en est pas affectée. Son atelier est, raisonnablement, trop petit pour ses grands formats, mais elle n'a aucune envie d'en changer. Il lui suffit d'en repeindre les murs régulièrement, d'en modifier l'arrangement, d'en déplacer les petits meubles utilitaires, de décrocher telle étagère devenue gênante quand la préparation d'un plus grand tableau l'exige.

• • •

L'œuvre de Beatriz Milhazes est, par la prolifération même de ses sources et de ses motifs, d'une étonnante complexité. Entre le fixé sous verre et la décalcomanie, la technique picturale qu'elle a mise au point en dit long sur le naturel mesuré de sa démarche. Chaque motif, chaque couleur posés sur la toile y sont en effet reportés par encollages successifs de fragments préalablement peints sur des feuilles de plastique transparent que l'artiste positionne et assemble avec une extrême précision avant de les fixer, de les imbriquer définitivement à la totalité en expansion que représente le tableau. (Cette opération de transfert supposant que les fragments, ajoutés l'un après l'autre, soient peints dans un ordre inversé sur le support plastique : la couche apparaissant au premier plan du tableau d'abord, les sous-couches ensuite, qu'il s'agisse de motifs secondaires, d'aplats d'autres couleurs augmentant la puissance vibratoire du contraste, ou encore de fonds blancs invisibles, strictement ajustés à la surface du motif coloré et destinés à en renforcer la netteté et l'intensité chromatique en opacifiant le fragment à reporter.) Transférée d'une surface lisse à la surface plane du tableau, la trace de la main se trouve presque annulée de cette façon, la touche est inexistante, et, faite pourtant de très nombreuses superpositions, la matière picturale ne présente aucune épaisseur ; comme si, même indissociablement liée à l'accumulation des couches de couleur, l'accumulation des motifs devait finalement se résorber dans l'illusion d'une marqueterie.

Ces motifs, on pourrait d'ailleurs facilement imaginer qu'ils sont l'aboutissement des recherches de l'artiste, que chaque tableau se donnerait pour but l'invention particulière d'une arabesque, d'un bouquet de signes ou d'une corne d'abondance… Pourtant ils peuvent réapparaître d'une toile à l'autre : graphiquement identiques, dans des tonalités différentes. Leur réemploi n'étant donc pas interdit, l'invention graphique n'est pas le seul moteur de l'inspiration et du métier de Milhazes. Ainsi l'artiste s'est-elle au fil du temps constituée une collection de « poncifs » dessinés sur papier calque et elle n'hésite pas à y puiser quand elle le juge nécessaire. Ainsi l'expérience du tableau se poursuit-elle en de nombreuses étapes et sur plusieurs tableaux souvent. Et ainsi tombe la première impression, de liberté sans frein, de spontanéité débridée, de volubilité gestuelle, que suggère son travail.

Soixante-sept reports ont été dénombrés sur l'une des dernières toiles et soixante-cinq passages de couleurs sur *The Sisters,* 2003, la plus grande des sérigraphies récemment réalisées chez Durham Press, avec l'increvable complicité de Jean-Paul Russel. Il faut voir dans chaque œuvre de Milhazes le résultat d'une longue rumination sans repentir, d'un processus de stratification extrêmement calculé, du combat de chaque motif contre son inanité d'étoile ou de simple fleurette, d'une relation contrariée entre : — *la main,* — *l'œil,* — *la mémoire* — et *l'intention.* Si la primauté était donnée à la main, l'artiste ne ferait pas appel à un assistant pour peindre et reporter, sous ses instructions, certaines parties de ses tableaux. Si la primauté revenait à l'œil, les stridences, les fautes de goût seraient soigneusement corrigées et le processus cumulatif ne prendrait jamais fin. Si la priorité devait être donnée à

la mémoire, le travail pourrait verser dans la complaisance, la collection de poncifs deviendrait un frein et non un accélérateur. Si enfin l'intention devait régir complètement l'organisation du chantier, alors l'artiste n'hésiterait pas en travaillant et elle ne compterait pas sur les accidents qui surviennent notamment dans la procédure d'encollage/décollage. Il faut, dans l'atelier, avoir vu les poncifs et les détails peints sur plastique avant report pour bien comprendre comment fonctionne le « système » et comment la « recette » peut l'influencer tout en lui demeurant subordonnée. Les calques ou les plastiques ne présentent aucun intérêt pictural. Pris séparément, ils sont même plutôt inappétissants. Montrer les poncifs sur calque en marge d'une exposition est encore envisageable, mais montrer les fragments sur plastique avant report n'avancerait à rien. Le système ne se réduit pas à l'application d'une recette technique ou d'un protocole, il suppose une mise en péril de ses acquis et de ses fondations.

Ce n'est pas la menace d'une surcharge que doit craindre l'artiste, c'est plutôt celles, qui s'opposent, de la routine et de l'éparpillement. D'où le renouvellement de la palette, des formats, l'absence de hiérarchie entre les motifs et l'impression de chaos qui se dégage des œuvres et d'où, d'autre part, le contrôle rigoureux qu'exerce l'artiste à toutes les étapes de la réalisation. D'où aussi son souci permanent d'éviter de penser l'espace du tableau comme voué à la représentation : du réel ou de ses intentions. Beatriz Milhazes se considère comme un peintre abstrait, cela revient souvent dans sa conversation. Cela pourrait être secondaire comme un motif d'arrière-plan, mais c'est une profession de foi. Il n'y a pas d'arrière-plan chez elle, il n'y a qu'un premier plan saturé de motifs d'égale importance quelles que soient leurs tailles et leurs couleurs. L'artiste ne crédite pas l'abstraction d'une supériorité sur la figuration, elle ne rejoint pas un camp plutôt qu'un autre, elle invoque une nécessité personnelle. Et c'est ainsi qu'elle parvient à dépouiller le motif de fleurette de tout référent, qu'elle le fait passer de l'inanité de fleurette à l'inanité de motif décoratif. Ce qui n'est évidemment pas plus avouable, car, comme on l'a déjà vu, la particularité décorative se transmet comme une maladie « honteuse » : elle *diminue* ce à quoi elle s'*ajoute*, elle avilit en voulant embellir, l'attribut supplémentaire virant au superfétatoire là où il était censé départager le type et le singulier... le normal et le pathologique ! Qu'on le veuille ou non, il y a quelque chose de monstrueux dans l'effusion décorative.

Le décoratif est attaché au décor. En tant que tel il devient un élément de confort. La recherche du confort n'est pas condamnable en soi mais c'est sans doute pour cette raison que les démarches décoratives sont accueillies avec tant de circonspection en art. Parce qu'elles rappellent que, l'objet d'art pouvant faire partie du décor (une toile expressionniste convient très bien dans un décor épuré), l'art fait aussi partie de la panoplie du confort, même s'il est produit dans des conditions précaires et même s'il a une visée de critique sociale.

Les branches des arbres sont colonisées par un grand nombre de plantes épiphytes d'espèces différentes sous les tropiques. Phylodendron, Epiphyllum, Crotons, Coleus, Bromeliacées, etc. Certains arbres en font un tel étalage qu'il est impossible de faire le compte de cette diversité en les regardant à loisir. Pour inventorier sérieusement ces populations végétales, il faudrait détacher chaque spécimen un à un, sans oublier les algues et les mousses microscopiques. Il n'est certainement pas d'un grand intérêt esthétique de regarder les tableaux de Beatriz Milhazes au microscope mais comment ne pas voir dans ces arbres leur métaphore ? La prolifération est un caractère prépondérant chez l'artiste. Le nier serait oiseux. D'ailleurs cette turbulence fonctionne encore les yeux fermés.

. . .

Une certaine ambivalence est au cœur du « système » Milhazes et il faut lui avoir rendu visite chez elle pour en saisir toute l'étendue. Née en 1960 à Rio, l'artiste y vit toujours. Or cette ville, qui fut longtemps *la* vitrine brésilienne du tourisme international, présente des contrastes d'une amplitude extrême. Rio est somptueuse et infernale à la fois. Somptueuse comme aucune carte postale ne peut le dire. Infernale parce que d'une violence telle que le touriste et l'habitant ne peuvent s'y sentir en sécurité qu'à l'hôtel ou à la maison et quand ils circulent en taxi, pourvu que les portes aient été condamnées et que le véhicule ne soit pas stoppé à un feu rouge. Si l'exotisme n'est jamais exempt de folklorisme, alors la criminalité fait partie du folklore, à Rio, comme l'instabilité économique et monétaire qui en sont la cause, dans un pays-continent archaïque et futuriste engagé depuis peu dans la voie du développement et de la démocratie. Rio continue à être une

destination touristique prisée malgré la violence qui y sévit d'une façon insupportable. Les guides de voyages ne manquent pas de signaler ce problème et c'est à se demander si certains n'en font pas un argument de vente pour Occidentaux en quête de frissons en tous genres. « La misère est moins pénible au soleil », dit la chanson [6] — à Salvador de Bahia, elle sourit partout avec frénésie dans le carré classé au Patrimoine mondial de l'Unesco !

Beatriz Milhazes vit donc toujours à Rio et elle y puise énergie et inspiration. 1. Parce que, sans doute, la violence ne peut se concevoir sans

énergie. Et 2. parce que, même Brésilien et même natif de Rio, on n'échappe pas au pouvoir de l'exotisme quand il est si puissant. Or c'est vraisemblablement en ce point que se tient l'originalité profonde du travail de Milhazes : dans sa capacité à concilier l'exotisme avec le vernaculaire et le vernaculaire avec le planétaire ; la notion déjà complexe d'exotisme prenant dès lors un tour plus nuancé et moins frivole, il faudra bien s'y attarder.

Le sentiment d'exotisme est une construction de l'imaginaire fondée sur la présomption d'un changement, important mais temporaire, de coutume et de cadre de vie. Que ce changement puisse être réellement observé par l'effet du voyage ou qu'il soit fantasmé par le désir de voyage ne modifie pas la nature imaginaire de cette *construction*. Or si le contour de la notion d'exotisme est si délicat à esquisser, c'est parce que les limites du changement qu'elle induit sont elles-mêmes impossibles à déterminer avec certitude : que le changement soit important ou non, que, Normand ou Picard, je sois propulsé au Brésil ou en Suisse, mon cadre de vie s'en trouvera changé, mais il sera difficilement *comparable* à celui dans lequel j'évolue habituellement puisque j'en suis coupé. Il y a bien un début et une fin à ce changement qui correspond à la durée du voyage, mais son intensité et son étendue sont inintelligibles. Il fait plus ou moins chaud ici ou là, il fait beau, il pleut ou il neige, mais après, tout se complique… Tout n'est plus affaire que de détails plus ou moins saillants anarchiquement dispersés devant notre esprit confondu. (Le sentiment d'exotisme peut se fixer sur un changement de signalétique routière, même quand le paysage présente des changements nettement plus spectaculaires !) Tout n'est plus que tricotage de pièces et de morceaux, juxtaposition d'éléments disparates, opération fondamentale par laquelle se construit un nouveau monde, qui bien sûr nous incite à reconsidérer notre cadre de vie familier et qui, surtout, nous replonge dans un état de « venue-au-monde » sollicitant curiosité et invention bien au-delà de nos capacités d'adultes. Car l'enfance vers laquelle le sentiment d'exotisme nous offre la possibilité de nous retourner est bel est bien perdue ; et la mémoire est ici d'une très médiocre assistance, même si le sentiment d'exotisme procède d'une double opération : de découverte et de ressouvenir, et même s'il suppose la survivance du monde originaire dans le monde adoptif… Sa complexité n'est pas seulement liée au mouvement de balancier entre un réel que nous ne pouvons encore reconnaître comme tel et un réel familier sur lequel nous ne pouvons — momentanément ? — plus nous appuyer.

L'exotisme, c'est d'autre part un sentiment positif et agréable, qui résulte d'un changement non traumatisant et qui s'oppose de fait au mal du pays. On notera à ce titre que le terme de *dépaysement* n'est connoté favorablement que depuis le XIXᵉ siècle, soit à peu de choses près depuis l'invention du tourisme par Stendhal et ses contemporains (dont, à cet égard, les voyages en Italie ne peuvent être comparés à celui entrepris par Montaigne deux siècles auparavant), soit comme par hasard à l'époque où le substantif

exotisme est forgé par néologisme à partir de l'adjectif *exotique*, beaucoup plus ancien.

Attaché à notre subjectivité, production de l'imaginaire, l'exotisme est aussi un phénomène culturel élémentaire. Les chemises tahitiennes sont des déguisements pour estivants à Hawaï ou à Tahiti comme en France métropolitaine. Mais peut-on en déduire que les tissus unis ou à simples rayures sont exotiques à Tahiti ? Car sait-on depuis quand s'est répandu l'usage des imprimés fleuris ici et là ? Cet exotisme de convention ne coïncide-t-il pas avec l'invention du tourisme ? Donc avec le changement d'acception du terme de *dépaysement* ? Alors pourquoi les chemises à fleurs ? Parce qu'au pays des fleurs, on est toujours en vacances [7] ? Parce que le Paradis est un jardin exotique débordant de fleurs ? Tout ça pour dire qu'à l'exotisme, surtout s'il est tropical, est attachée une espèce de futilité ancrée dans la disjonction du travail et du divertissement à l'âge adulte (un enfant qui joue ne se divertit pas, lui, il travaille bel et bien), d'où découle le préjugé pervers qu'il y a des peuples qui travaillent et d'autres pas, et que ceux dont vient l'élite décadente des touristes (qui, une fois par an, recherchent le frisson d'exotisme et qui en ont bien le droit !) se jugent supérieurs aux autres, qui n'ont ni euro, ni yen, ni dollar, chez qui sévit encore désordre et pauvreté, mais qui ont des plages, des cocotiers, des animaux sauvages et, parfois, des vestiges de leurs très anciennes civilisations… — Au cas où cela ne serait pas clair, je précise que la compassion est une forme contrite de domination !

L'instabilité et les contrastes de son pays trouvent leur expression dans le travail de Beatriz Milhazes, qui, sous son apparence de séduction inoffensive, parle aussi de ces problèmes : de luxe et de pauvreté, de violence économique et de violence physique, de la mixité raciale de la société brésilienne : du noir au blanc en passant par l'indien, ou plutôt en laissant ce dernier sur la touche. Il y a un enfer, un paradis et un purgatoire de dimension indéterminée au Brésil [8], d'où cette ambivalence, chez Milhazes, et d'où le foisonnement de ses motifs, leur toxicité peut-être, et l'apparence de micro-organismes qu'ils prennent dans certains tableaux de 2002 — *Nazaré das Farinhas* ou *Cor de Rosa* [Rose] —, qui sont comme le théâtre d'une contamination.

• • •

Je ne suis allé que deux fois au Brésil. La première, en mai 2003, Beatriz Milhazes fut mon guide à Rio. Nous avions jusque-là toujours communiqué en anglais. Surprise : au premier coup de fil que je lui passai, dès mon arrivée à l'hôtel, elle me répondit dans un français impeccable. Je ne tardai pas à apprendre que le Brésil est francophile, encore assez largement francophone, et que par rapport à l'anglais ce choix linguistique traduit une

forme de résistance à l'ordre économique et politique nord-américain. Tel fut le choix éducatif des parents intellectuels de Beatriz pour leurs deux filles ; et c'est seulement par nécessité professionnelle qu'adulte l'artiste prit des cours d'anglais.

Mon voyage avait pour but la préparation de l'exposition personnelle que fit très peu de temps après Beatriz Milhazes au Domaine de Kerguéhennec. Pour ça il fallait communiquer directement avec elle, découvrir son atelier et tâcher de prendre connaissance du contexte dans lequel se produit sa peinture. J'ai déjà évoqué l'atelier. Entre deux visites touristiques incontournables[9] qu'elle avait inscrites à mon programme, Beatriz eut l'excellente idée de me faire visiter une exposition au Paço Imperial. Vingt et un tableaux du peintre hollandais Albert Eckhout (1610-1666) y étaient présentés après Recife, Brasilia et São Paulo, où ils

avaient déjà attiré les foules. Beatriz, qui m'accompagnait et qui ne voyait pas ces tableaux pour la première fois, en fut encore bouleversée.

Pedro Alvarez Cabral ne choisit peut-être pas tout à fait de toucher la côte brésilienne en l'année 1500. En tout cas il fit bien les choses : le compte est rond, l'histoire peut commencer. Le pays reste inexploré pendant plus d'un siècle et les choses sérieuses débutent au XVIIᵉ siècle. Maurice de Nassau-Siegen, nommé gouverneur général des territoires hollandais du Brésil, entraîne en 1637 avec lui les peintres Albert Eckhout et Frans Post dans la région du Pernambouc. Eckhout demeure sept longues années dans cet état du Nordeste et il y entreprend une œuvre étonnante, véritable *Théatrum Naturalium Brasiliae*, dont ont subsisté ces vingt et un tableaux, tous offerts par Nassau au roi Frederick III du Danemark en 1654 (année où les Hollandais sont chassés du pays) et conservés depuis à Copenhague, dans le cabinet du roi puis au Musée national.

Douze natures mortes représentent des corbeilles de fruits du Brésil. Huit portraits en pied d'hommes et de femmes représentent les types les plus caractéristiques d'indigènes. Et un tableau de genre plus spectaculaire représente la danse rituelle des indiens Tupian.

Ce reportage sur les peuples, la faune (à l'arrière-plan) et la flore du pays n'avait jamais plus quitté le Danemark dans sa totalité depuis le XVIIᵉ siècle. L'exposition de tout cet ensemble au Brésil constituait donc un

événement à ne pas manquer. — Il me restait à découvrir les Frans Post du Musée des beaux-arts de Rio, qui sont d'ailleurs à peu près tout ce qu'il y a d'important à y voir, si l'on néglige le spectacle désopilant des gardiens frigorifiés par la climatisation !

Le Brésil doit son nom au *brasil*, bois de teinture « couleur de braise » qu'on trouva et exploita à foison. Les richesses émergées ne manquant pas, on pouvait aussi se demander s'il n'y avait pas d'autres richesses à extraire du sous-sol, et à partir du XVIII^e siècle on ne fut pas déçu ! On y trouva diamant, or, émeraude et topaze en quantité… Peu après mon arrivée à l'hôtel, quelqu'un glissa sous ma porte une invitation personnalisée à découvrir les pierres précieuses de la très fameuse bijouterie Stern. Quand je redescendis pour mon deuxième voyage six mois plus tard dans le même hôtel, une carte identique suivit le même chemin. L'une fut libellée à mon nom, l'autre à mon prénom. Voilà ce que c'est d'avoir un nom qui est prénom !

Les grands explorateurs étaient animés par un esprit de conquête ou par un esprit scientifique qui ne laissaient aucune place au sentiment d'exotisme. — La délectation touristique n'existait pas. Leurs voyages avaient pour but l'annexion de nouveaux territoires sur lesquels étendre la puissance des souverains qui bâtissaient et armaient leurs navires. C'étaient des entreprises artisanales aux conséquences parfois considérables. La couronne du Portugal y gagna plusieurs fois sa mise, même si la région de Rio lui fut disputée par les Français et le Pernambouc, dont le nom sonne comme un tambour, par les Hollandais.

Je ne m'autoriserais pas un si long aparté historico-touristique si l'œuvre de Beatriz Milhazes ne témoignait d'un profond attachement aux particularités de son pays, à la situation de Rio, *entre o mar e a montanha* [entre la mer et la montagne], notamment, et si par exemple elle n'avait jugé nécessaire de reproduire l'un des emblèmes les plus populaires de sa ville, le Christ du Corcovado, 1926-1931, dans le livre d'artiste *Coisa Linda* [Quelque chose de beau] qu'elle composa en 2002 pour le compte d'un autre lieu à la vue dominante : le Museum of Modern Art de New York !

Quel artiste peut revendiquer de l'affection pour ces œuvres ratées, mais ces signaux inratables que deviennent avec le temps certains monuments détournés de leur pompe initiale et transformés par l'habitude en symboles familiers d'une ville ou d'un pays ? Quel artiste a, récemment, bien pu rendre sérieusement hommage à ces tartes à la crème de l'architecture officielle que sont la basilique du Sacré-Cœur et l'Arc de Triomphe, à Paris, le Monument de Victor Emmanuel II (la « Machine à écrire »), à Rome, le château de Louis II de Bavière, à Neuschwanstein, l'Opéra de Dresde ou le Capitole, à Washington [10] ? Qui d'autre que Richard Artschwager a osé s'attaquer de bonne foi à une toile représentant le Mont Saint-Michel [11], et braver ainsi l'interdit qui pèse sur le pittoresque ? Enfin pourquoi des anti-monuments comme la Petite Sirène, de Copenhague, le Manneken-Pis, à

Bruxelles, seraient davantage en faveur par rapport à la Statue de la Liberté ou aux bustes des présidents américains du Mont Rushmore ? Parce que ce choix n'engagerait aucune idée de grandeur et d'édification des peuples mais serait commandé par un mouvement de dérision défensive. La modestie et l'ambition peuvent être alternativement un défaut ou une qualité selon le déplacement toujours possible de notre niveau d'appréciation. Trop de lyrisme confine au ridicule. Trop d'habileté, à la surenchère. Un véritable monument a dans ces conditions toujours deux défauts consubstantiels : l'emphase et la fonction commémorative.

Or c'est sans la moindre dérision que Beatriz Milhazes fait référence au Christ emphatique de Paul Landowski, sans rechercher d'alibi à cela et sans en faire une fin en soi. Brésilienne et Carioca, elle peint aussi des fleurs, et il faut un certain culot pour s'y coller aujourd'hui. Celles de Mapplethorpe valaient mieux que celles d'Araki. Celles de Milhazes s'écartent complètement de la réalité. Elles évoquent le dialogue compliqué des cultures. Elles reflètent et elles extrapolent avec bonheur l'image édulcorée que nous nous faisons de la chose tropicale et de l'exubérance décorative qui en découle. Les fleurs sont des organes reproducteurs mais on peut aussi multiplier les plantes qui les portent en courbant leurs tiges jusqu'au sol ou en les coupant et en les piquant telles quelles en terre. Beatriz Milhazes procède par marcottage et par bouturage. Elle arrondit, elle prélève et elle transplante. Elle déplace et elle acclimate.

Un tableau de Frank Stella de 1984 + un objet de Richard Tuttle ont pu produire une Jessica Stockholder dans les années quatre-vingt-dix. Beatriz Milhazes, elle, donne l'impression d'avoir puisé dans le minimalisme refoulé de Stella ou de LeWitt quand ceux-ci eurent franchement basculé vers le baroque. Comment Brice Marden a-t-il pu passer de l'orthogonalité à l'entrelacs ? La question est plus accessoire. (Et ce phénomène, moins crucial que… le passage de Philip Guston de l'expressionnisme abstrait des années cinquante à ses tableaux figuratifs de la fin des années soixante.) Selon le cliché romantique, mieux vaut paraître maigre qu'enrobé, souffreteux que parvenu. Selon le cliché minimaliste, tout ce qui s'ajoute enlève du sens ; le *plus*, ou le « chic », c'est d'avoir l'apparence du moins, ou à la rigueur le bon goût de ne pas en rajouter. L'Art Minimal, si hostile à l'abondance décorative, n'est donc pas parvenu à liquider la pulsion décorative !

Mais qui oserait peindre des tableaux comme ceux de Beatriz Milhazes ? Et qui, de surcroît, oserait leur donner des titres aussi imagés ? *Senhorita com seus bichinhos de estimacao* [Mademoiselle et son roquet], 1993, *Viagem ao centro da Terra* [Voyage au centre de la Terre], 1993, *A flor da banana* [Fleur de bananier], 1994, *Eu, o sol e a lua* [Moi, le Soleil et la Lune], 1996, *A rosa e o caju* [Rose et noix de cajou], 1996, *Uva selvagem* [Raisin sauvage], 1996-98, *Entre o mar e a montanha* [Entre la mer et la montagne], 1997-98, *Tempo de verão* [Temps d'été], 1999, *Meu miudo* [Mon Petit], 2001, *Mares do sul* [Mers du sud], 2001, *Coisa Linda* [Quelque chose de beau], 2002, *Sonho de José* [Le rêve de José], 2003-2004… Le temps s'est-

il arrêté au Brésil ? N'est-ce pas plutôt pour complaire à ses compatriotes et pour nous pousser, nous étrangers, dans les retranchements de nos préventions et présomptions culturelles ?

Beatriz Milhazes se destinait au métier de journaliste, qu'elle a étudié quatre ans, et elle s'est formée aux arts plastiques aux cours du soir de l'école de Parque Lage, à partir de 1980, suivant le cursus d'un amateur motivé, non d'un artiste professionnel, avant de se voir attribuer un atelier et d'y travailler à plein temps en 1982, pour sa dernière année. Ses deux références majeures sont Matisse et Mondrian. Et parce qu'elles sont contradictoires, il faut les prendre au sérieux. Si on la cuisine un peu, elle peut aussi évoquer Tarsila do Amaral, qui fut une élève brésilienne de Léger. Si on insiste encore, elle déclare, gênée, que son but est d'élaborer une « structure qui fait le lien entre tout ça : la couleur décidant du moment où la toile est terminée [12] », et elle exprime son souci de toucher tous les publics ; d'où la nécessité de ne pas laisser la vie de côté au profit de la seule plasticité, et d'où son intérêt pour les choses de la rue, son architecture, la façon dont les gens y sont habillés, les réjouissances populaires dont elle est le théâtre : le carnaval, la créativité des écoles de samba, etc. Quand j'eus l'idée d'organiser la rencontre de Beatriz Milhazes et Christian Lacroix, je n'imaginais pas à quel point les affinités que je leur supposais pouvaient être si profondes, notamment entre ordre et chaos ou *high and low* !

Quand Mondrian intitule *Broadway Boogie-Woogie* [13], 1943, un tableau abstrait caractérisé par ses rythmes réguliers, il répond au puissant sentiment d'exotisme que lui inspire la rue de New York et il introduit ainsi juste assez d'agitation dans sa démarche réputée si rigoureuse. Quand August Macke peint *Unsere Strass in Grau* [14], 1911, l'un de ses chefs-d'œuvre, il exporte une certaine idée de l'intimité dans l'espace public et il verse un repère domestique au débat général sur l'art de son temps. Quand Monet peint *La gare Saint-Lazare* [15], 1877, il répond au besoin d'élargir l'iconographie artistique à de nouveaux monuments et à des sujets réprouvés

jusque-là. Quand Beatriz Milhazes, qui est amenée à voyager de plus en plus, donne à l'un de ses tableaux le nom d'un des quartiers de Rio (*Leme*, 2002), elle lui dit son attachement, de plus elle est consciente que cette œuvre voyagera un jour ou l'autre et que ce titre vernaculaire gagnera alors en saveur ce qu'il perdra en évidence.

L'influence exercée par la musique brésilienne est aussi très nettement revendiquée dans le livre d'artiste *Coisa Linda*, où alternent des planches caractéristiques de son travail et des pages reproduisant les paroles de chansons de Gilberto Gil, Antônio Carlos Jobim, Vinicius de Moraes… pour ne citer que les auteurs les plus connus.

L'atelier sans fenêtre et juste doté de volets de Beatriz Milhazes se trouve, dans les hauts de Rio, tout près du jardin botanique, l'une des plus riches collections végétales de la planète, où l'artiste peut se promener sans y puiser d'après nature le modèle de ses guirlandes de fleurs, car sa volubilité est mentale. Les motifs élémentaires qu'elle utilise (fleurs, cœurs, pendeloques, étoiles, etc.) appartiennent au répertoire « naïf », un répertoire à la portée de tous qu'elle parvient à exploiter sans naïveté ni cynisme !

• • •

Je suis, par hasard, amené à écrire sur le travail de Beatriz Milhazes en période de canicule. L'été n'a jamais été si chaud partout en France [16]. Dépassant souvent les 40°, il ne pourra cependant être aussi accablant que l'été brésilien à la latitude de Rio. Par hasard également, je reviens sur ce texte juste après être allé voir pour la cinquième fois, au moins, le reliquaire de la Majesté de sainte Foy à Conques. (Revu récemment au Louvre, sorti de son contexte, après sa dernière restauration, cette visite m'avait laissé comme le souvenir d'un rendez-vous manqué.) La chaleur et l'orfèvrerie du Moyen-Âge ont aussi quelque chose à nous enseigner sur l'art de Milhazes, croyez-moi !

La nature composite de la Majesté de sainte Foy est connue. Tête d'or du Bas-Empire (IVe-Ve siècles), corps et siège du IXe siècle, fragments d'orfèvrerie du XIII au XIXe siècle, cette petite statue qui, selon l'un de ses meilleurs spécialistes, « se trouve être la seule "Majesté" carolingienne ayant subsisté [17] » a été soumise à travers les siècles à un processus de mise à jour permanente et présente à la fois la rareté de la chose authentique et l'impureté d'avoir été sans cesse bricolée, notamment à la période gothique. La dévotion préserve de tout sauf des excès qu'elle peut susciter. À ces nombreux remaniements, la sainte dédicataire semble être restée placidement indifférente. Vierge et martyre, elle en a vu d'autres. L'effigie non sexuée, toute plaquée d'or, ceinte d'une couronne et revêtue d'une riche robe métallique ornée de toutes sortes de galons et de cabochons d'origines et d'époques différentes, est assise sur un trône, dans une pose hiératique, le

port de tête hautain, les bras pliés à quatre-vingt-dix degrés, les avant-bras tendus à l'horizontale et les mains tenant de petits cylindres qui devaient recevoir des fleurs ou d'autres ornements consacrés.

Je ne suis pas de ses très savants spécialistes, même s'il se trouve que j'ai déjà cité cet exceptionnel reliquaire à propos du sculpteur français Hubert Duprat, en écho à son intérêt pour l'archéologie et pour le précieux décoratif[18]. J'y reviens donc aujourd'hui parce que cette statue plaquée d'or s'est trouvée deux fois sur ma route pendant l'été et surtout parce qu'il y a dans les nombreux réemplois et enrichissements de la statue vouée à la conservation des restes de la jeune sainte Foy un air de famille avec la saturation décorative des tableaux de Beatriz Milhazes. — Je passe sur le fait que le fameux reliquaire ne m'a jamais semblé aztèque comme aujourd'hui : pour un Européen ignare, entre le Brésil et les Incas, la confusion est aisée ! Pourtant ce reliquaire est trop fascinant, trop éclatant, embarrassant… Je prendrai un autre exemple. Le trésor de Conques jouit aujourd'hui d'une présentation agréable. Parmi les premiers objets qu'on découvre en entrant sur la gauche de la galerie aménagée au bout du cloître, on trouve côte à côte deux coffrets reliquaires plus tardifs et plus composites encore : l'un hexagonal, l'autre pentagonal. Ces cassettes, exécutées « peut-être » au XVIe siècle, ont pour particularité de rassembler toutes deux sur leurs faces extérieures des fragments prélevés sur de mêmes ouvrages d'orfèvrerie de l'époque mérovingienne et carolingienne réduits à l'état de pièces détachées. Trois plaques cloisonnées de petite taille et de même origine se retrouvent en effet en divers endroits des deux façades. Que deux soient placées symétriquement sur le même objet n'est pas étonnant. Ce qui l'est plus, c'est de retrouver un débris analogue sur le reliquaire voisin. La préservation passe parfois par le réemploi. Mais ce dernier suppose la dispersion. Et il est très émouvant que ces deux coffrets qui portent les fragments d'une même garniture et qui sont sortis du même atelier d'assemblage pour enrichir des sanctuaires différents, se retrouvent quelques siècles plus tard exposés dans la même vitrine sous les yeux des mêmes visiteurs. De la même façon des motifs identiques circulent d'un tableau à l'autre de Beatriz Milhazes.

Les reliques de sainte Foy, qui périt suppliciée le 6 octobre 303 à l'âge de douze ans furent, volées à Agen par un moine de Conques en 866. Les reliques et les reliquaires voyagent. Ils doivent être présentés en extérieur lors de processions rituelles. Les reliques ont une valeur d'usage que n'ont pas les œuvres d'art, qui voyagent, elles aussi, mais sont rarement exposées en plein air en hommage à leurs saints patrons spécialistes et visiteurs : artistes, commanditaires, dédicataires, protecteurs, galeristes, marchands, collectionneurs, promoteurs, acquéreurs, donateurs, critiques, inventeurs, prospecteurs, historiens, admirateurs, imitateurs, disciples, administrateurs, conservateurs, restaurateurs, publics, amis et sociétaires, donataires, amateurs, emprunteurs, curateurs, régisseurs, gardiens,

médiateurs, animateurs, commentateurs, préparateurs, assistants, chercheurs, iconologues, paléographes, interprètes, héritiers, attributaires, dépositaires, chroniqueurs, courtiers, agents, exploitants, photographes, éditeurs, copistes, imprimeurs, conseillers, conditionneurs, assureurs, transporteurs, transitaires, douaniers, manutentionnaires, déménageurs, encadreurs, archéologues, chimistes, inspecteurs, archivistes, magasiniers, iconographes, notaires, huissiers, avocats, experts, commissaires priseurs, adjudicataires, enchérisseurs, cambrioleurs, receleurs, revendeurs, investisseurs, usufruitiers, contribuables…

Frédéric Paul,
été 2003-été 2004.

Notes

1. L'exposition présentée au Domaine de Kerguéhennec en 2003 fut généralement bien accueillie. Elle suscita toutefois la réprobation de quelques rares « initiés » qui virent dans cette manifestation une sorte d'égarement devant l'exigence de rigueur justement attachée à la programmation d'une institution spécialisée. L'exposition de John Currin que j'avais programmée au Frac Limousin en 1996 venait après une rétrospective (en abrégé) de l'artiste conceptuel Douglas Huebler, et elle inspira chez certains la même stupéfaction !

2. Les partitions de J-S Bach ne portent aucune indication de nuance. Rien ne dit que la ré-exposition doit se jouer à l'identique et rien n'interdit de penser le contraire.

3. *The Mystery of Painting*, 2001-02, Sammlung Goetz, Munich, *Painting on the Move*, 2002, Museum für Gegenwartskunst, Kunsthalle et Kunstmuseum, Bâle, *Urgent Painting*, 2002, Musée d'art moderne de la ville de Paris, *Cher Peintre*, 2002, Centre Pompidou, etc. Le procès en réhabilitation part d'une bonne intention mais le défaut majeur de ses manifestations consiste à transformer la peinture en arme de combat idéologique dans le périmètre réduit des beaux-arts ; ce dont s'accommode assez bien d'ailleurs le plus médiocre de la production actuelle. — Parmi les expositions que je viens de citer, Beatriz Milhazes ne participa qu'à celle du Musée d'art moderne de la ville de Paris. Laura Owens, Sarah Morris et Neo Rauch participèrent à trois d'entre elles ! Luc Tuymans, surprise, a deux seulement, comme Matthew Ritchie !

4. Adriana Varejão, autre peintre carioca que Beatriz eut la gentillesse de me présenter, pourrait connaître la même sensation si, sous leur façade décorative, le contenu de ses tableaux n'était explicitement politique et si elle ne pouvait dès lors s'assimiler à la tradition conceptuelle enracinée dans la critique sociale incarnée par Hélio Oiticica, Lygia Clarke, Lygia Pape, Jac Leirner, Antonio Dias, Antonio Manuel, Cildo Meirelles, etc.

5. La déférence avec laquelle elle me présenta Antonio Dias est aujourd'hui inhabituelle dans un milieu où l'on est plutôt enclin à persifler. De son côté, Ernesto Neto reconnaît l'influence que put exercer un sculpteur comme Waltercio Caldas sur ses années de formation.

6. *Emmenez-moi*, Charles Aznavour, musique de
Georges Garvarentz, 1968.

7. L'été, sur la Côte d'Azur, le port du pantalon constitue un rempart
déguisé contre la futilité ambiante. C'est pourquoi seuls les hommes qui travaillent, ceux
qui éprouvent le souci de la pudeur et ceux qui y voient une marque de distinction ou
d'élégance — parmi eux certains adolescents qui veulent paraître des adultes — restent
attachés à cet élément vestimentaire, même quand celui-ci peut devenir inconfortable s'il
fait vraiment chaud.

8. Mais c'est naturellement la vision culpabilisée d'un Occidental
oubliant que l'enfer sévit tout près de chez lui.

9. Impossible d'aller à Rio sans aller voir le Christ du Corcovado ou
sans apprécier le panorama sur la ville depuis le Pain de sucre, même… si l'on est affligé,
comme moi, d'un vertige qui rendra cette expérience pénible et ridicule ! Pour ne pas se
sentir en danger, je conseille de s'asseoir par terre au centre de chaque plateforme, à bonne
distance des garde-fous et des principaux
points de vue ! À défaut d'inoubliables
panoramas, on rapportera le souvenir
d'inoubliables malaises.

10. L'architecture
catholique romaine a produit au XIXe et au
XXe siècle une bimbeloterie pâtissière
particulièrement indigeste et régressive. En
France, à côté du Sacré-Cœur, citons
Notre-Dame-de-la-Garde, à Marseille, les
basiliques de Lourdes, de Lisieux, de
Sainte-Anne-d'Auray et celle de Fourvière,
à Lyon…

11. *The Gleaners*, 1996,
Formica, acrylique sur Celotex, cadre bois,
207 × 249 cm, coll. particulière.

12. Échange avec
l'artiste, 2003.

13. Coll. Museum of
Modern Art, New York.

14. [Notre rue en gris], huile sur toile, coll. Städtische Galerie im
Lenbachhaus, Munich.

15. Coll. Musée d'Orsay, Paris, legs Caillebotte.

16. On apprendra plus tard que de nombreuses personnes âgées ne le
supporteront pas. Si Jeanne Calmant, doyenne de l'humanité homologuée, qui vécut 120
ans et 238 jours jusqu'en 1997, avait tenu plus longtemps, et si cette canicule historique
l'avait tuée, l'état de catastrophe aurait été aussitôt décrété. — Je reprends ce texte
l'été suivant.

17. Jean Taralon, *Sainte Foy de Conques, la Majesté d'or, la couronne*,
Société française d'archéologie, Paris, 1997.

18. Quand je regarde un masque de société secrète Tabwa des confins
du Congo et de la Zambie, je ne vois qu'un objet plastique et son efficacité décorative. Par
ignorance, la représentation symbolique est dépouillée de toute signification.

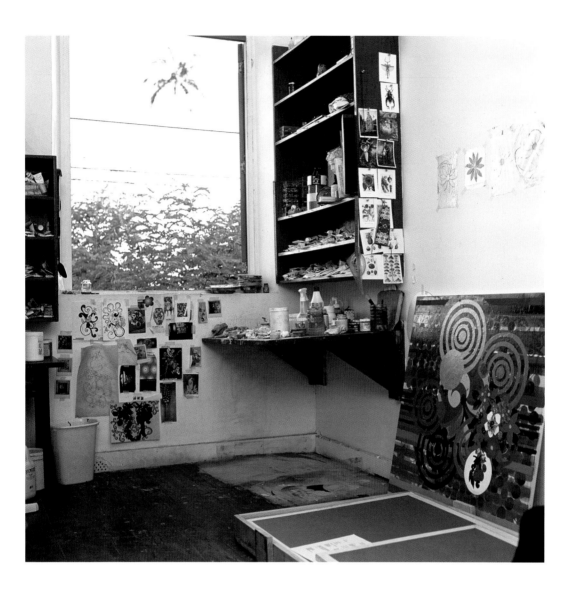

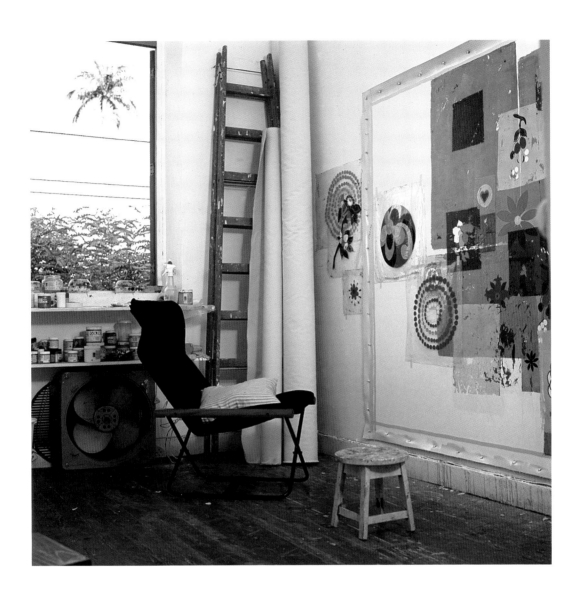

A Garden in Hell

The work of Beatriz Milhazes is deceptively simple. Its graphic and chromatic exuberance, the raw quality of its motifs, and the hypnotic nature of its arabesques, all slot it at first glance into the decorative pigeonhole. And these specific features duly help either to promote its reception or discredit the artist.

The novice public, for its part, is usually seduced; divided opinion only seems to crop up at a certain level of artistic education and "critical emancipation".[1] The fact is that specialists can be "uptight"—and their position strengthened—in front of a body of work which, like this oeuvre, gives a sense of instant exultation among more people than not, and which, in any event, does not allow them to dodge the choice: you either like it, or you don't! This bipolarity is worth emphasizing, what is more, because if you like it, you like it unconditionally, and if you don't like it, then you disapprove of it just as unconditionally. But taste is a criterion that is hard for specialists to absorb; you have to be an art-lover, an *amateur*, to have taste, or not, not an expert . . .

The dazzling beauty and the apparently facile nature of Milhazes' pictures work both in their favour and against it. The ingredients of their success have just been thus summarily listed with the various grievances for which they may be reproached. Mozart, after all, can be deemed to be "too Mozartian"! So there is cause to foresee the case—this is a standard hypothesis—where the connoisseur of the applied arts, *a priori* not discouraged, but rather inclined to appreciate them, will all the same reproach Milhazes' pictures for being "*too decorative*" . . . flashy, garishly lovely, violent, saturated, and suspect . . . Little flowers are for starry-eyed girls and BoBo interiors, what else?! Everywhere else, though, ornament is invariably likened to a cladding, a form pulled *over* the structure, something *more,* and inessential. From Cistercian Art to Minimal Art, by way of the architect Adolf Loos's avowed hatred for it, no chance is left to the curved line, when this line becomes decorative: read, insignificant, accessory, gratuitous, unimportant, at best: pleasant . . .

Luckily, Beatriz Milhazes and, with her, artists like Arturo Herrera, Chris Ofili, Udomsak Krisanamis, Lily van der Stocker, Polly Apfelbaum, Paul Morrison, Jim Isermann, John Tremblay and Jim Lambie, are all closing ranks, today, against the tyranny of the right angle. Before them, Matisse was no exception on the freeway of art history! And Bach, who made such abundant use of trills and appoggiaturas—and needed to do so in order to maintain the note on the harpsichord—certainly provided proof that ornament can be structural; that, far from representing something faltering or betraying a flaw of inspiration, the re-showing of one and the same motif, conversely, contributes to the unpredictability of the musical text;[2] to its relentless expansion (in the most contrapuntal pieces of *The Art of the Fugue* and the *Well-tempered Clavier* and in most of the variations); and to the reduction of his inventions to their most essential features (in the preludes and in the leanest and most linear passages of the toccatas). Ornament in music is an odd status, since it tallies with the most evenly written (and hence most visual) parts, which are nevertheless the most subject to interpretation, not to say improvisation . . .

But let's get back to the success Milhazes has enjoyed. There would be no guarantee of this, if the artist didn't have the ability to thus divide

the specialists, and thereby attract the support of some of them! Her works actually feature in prestigious collections the world over. In New York, in particular, those artists of her generation represented by major pictures in the Museum of Modern Art, in the Guggenheim and at the Metropolitan, are few and far between. In the past few years—and how irksome!—even public collections have had to put themselves down on a waiting list, to have any hope of acquiring a picture . . .

So are we to scorn the artist because she is successful? Beatriz Milhazes recently took part in several symptomatic shows bringing (once again) the "good news" of the comeback of painting![3] Her colours are "gay". She paints little flowers. Her flattering pictures are popular with the general public and with the smartest of collectors, alike. And none of this is to her advantage! Yet her thoroughly apparent naïvety and spontaneity disguise a rare determination, a great demand for coherence, and an acute awareness of her position in the Brazilian and international art world-the isolation she feels as a painter in her own country[4] does not prevent her from dialoguing with other artistic hubs and imposing herself elsewhere. These three qualities presuppose energy at the same time (and this is surprising) as a special form of anxiety, perceptible, for example, in the ear she lends when seriously spoken to. (Those who know her a little, know that she is somewhat reserved behind the façade of affability she sports, and uses as protection at first encounters.) And then I knew few artists as concerned as she is by the opinions expressed about her contemporaries. I know few who are as respectful of their elders[5]. And above all I know few who are at once as attentive and in the end of the day as imperturbable with regard to observations made about her work.

Success breeds success. As a reaction, success may also inspire disparagement and dislike. Success is exasperating, especially for those who go after it . . . unsuccessfully! Beatriz Milhazes is clearly a little punchdrunk, but her output is not affected by this. Sensibly enough, her studio is too small for her large format works, but she has no desire to change it. She is quite content to repaint the walls at regular intervals, alter the arrangement, move the small pieces of utilitarian furniture about, and take down shelving that is in the way when the preparation of a larger picture so requires.

• • •

Because of the very proliferation of its sources and themes, Beatriz Milhazes' oeuvre is amazingly complex. Between the back-painted glass pictures [fixé sous verre] and the transfers, the pictorial technique that she has developed says a great deal about the measured naturalness of her approach. Each motif and each colour placed on the canvas are actually transferred onto it by successive pastings of fragments previously painted on sheets of transparent plastic that the artist positions and assembles with precision before affixing them, and fitting them once and for all in the expanding totality represented by the picture. (This transfer operation presupposing that the fragments, added one after the other, are painted in a reverse order on the plastic surface: the coat appearing in the foreground of the picture first, then the undercoats, whether they involve secondary motifs, areas of other colours increasing the vibratory power of the contrast, or invisible white grounds, strictly adjusted to the coloured motif and intended to heighten the distinctness and chromatic intensity by rendering opaque the fragment to be transferred.) Thus transferred from a smooth surface to the flat surface of the picture, the hand's trace is almost cancelled in this way, the

touch is non-existent, and, though made up of numerous overlays, the paint itself has no depth—as if, even indissociably linked with the accumulation of the layers of colour, the accumulation of motifs must in the end be reabsorbed in the illusion of marquetry.

It would incidentally be easy to imagine that these motifs are the culmination of the artist's research, that the goal of each picture is the specific invention of an arabesque, a cluster of signs, or a horn of plenty . . . And yet they can reappear from one canvas to the next: graphically identical, in different shades of colour. So because there is nothing banning their re-use, graphic invention is not the sole source of Milhazes' inspiration and craft. With time, then, the artist has put together a collection of "pouncing patterns" drawn on tracing paper, which she does not hesitate to make use of when she deems it necessary. So the experience of the picture is pursued in many stages and often in many pictures. And this is how the first impression suggested by her work comes across, of freedom unbraked, of spontaneity unbridled, and gestural volubility.

Sixty-seven transfers were counted on one of the latest canvases, and 65 passages of colour in *The Sisters,* 2003, the largest of the silkscreened works recently produced at Durham Press, with the indefatigable cahoots of Jean-Paul Russel. In each of Milhazes' works it is important to see the outcome of a long rumination without any pentimento, an extremely calculated process of stratification, the battle waged by each motif against its inane star or simple floweret form, and a frustrated relation between: — *hand,* — *eye,* — *memory,* and — *intention.* Were pride of place given to the hand, the artist would not call upon an assistant to paint and transfer certain parts of her pictures, under her supervision. Were pride of place given to the eye, the stridences and lapses in taste would be painstakingly rectified and the cumulative process would be never-ending. Were priority to be given to memory, the work might spill over into indulgence, and the collection of pouncing patterns would become a brake and not an accelerator. If, lastly, intention were to completely govern the organization of the worksite, then the artist would not hesitate by working, and she would not rely on the accidents that occur in particular in the procedure of glueing/unglueing. You have to have seen the pouncing patterns in the studio, and ditto the details painted on plastic prior to transfer, to properly understand how the system "works" and how the "recipe" can influence it, while at the same time remaining subordinate to it. The tracing paper and the plastic are of no pictorial interest. Taken separately, they are even rather unappetizing. Showing the pouncing patterns on tracing paper on the sidelines of an exhibition can still be envisaged, but showing the fragments on plastic prior to transfer would not get things anywhere. The system cannot be reduced to the application of a technical recipe or a protocol; It presupposes an endangerment of its acquired experience and its foundations

It is not the threat of an overload that the artist should be afraid of, it is rather the contrasting threats of routine and dispersal. Whence the renewal of the palette and formats, the absence of any hierarchy between the motifs and the impression of chaos released by the works; whence, too, the rigorous control wielded by the artist at every stage of the production. Whence, lastly, her permanent concern with avoiding to conceive of the space of the picture as destined for representation—of the real, or of her intentions. Beatriz Milhazes regards herself as an abstract painter, and this recurs often in her conversation. This might well be secondary, like a background motif, but it is a profession of faith. There is no background with her, just a foreground saturated with motifs of

equal importance, whatever their size and hue may be. The artist does not credit abstraction with being superior to figuration, she does not subscribe to one camp rather than another, she invokes a personal need. And this is how she comes to strip the floweret motif of all referent, and gets it to shift from the inanity of the floweret to the inanity of the decorative motif. This, needless to say, is no longer admissible because, as we have already seen, the distinctive decorative feature is transmitted like a "shameful" malady: it *diminishes* the thing to which it is *added,* it debases in wishing to embellish, with the additional attribute veering towards the superfluous precisely where it was supposed to decide between the type and the singular . . . the normal and the pathological! Like it or not, there is something monstrous about decorative effusion.

The decorative has to do with décor. As such, it becomes a factor of comfort. The quest for comfort cannot be condemned as such, but it is probably for this reason that decorative methods are greeted with so much caution in art. For they are reminders that, because the art object may be part of the décor (an Expressionist canvas is eminently suitable in a pared-down décor), art is also part of the kit of comfort, even if it is produced in precarious conditions and even if it has social criticism on its agenda.

In the tropics, branches of trees are colonized by a large number of epiphytic plants belonging to different species: *Phylodendron, Epiphyllum, Croton, Bromeliaceae,* etc. Some trees form such a display of them that it is impossible to count this diversity simply by taking a leisurely look at it. To make a serious inventory of these plant populations, it would be necessary to detach each specimen one by one, not forgetting the algae and the microscopic mosses. There is certainly no great aesthetic interest in looking at the pictures of Beatriz Milhazes under a microscope, but how can we fail to see to these trees as their metaphor? Proliferation is a predominant feature of this artist. To deny as much would be unproductive. What is more, this turbulence still works when your eyes are shut.

• • •

A certain ambivalence lies at the heart of the Milhazes "system", and you have to have visited her home to grasp its whole extent. The artist was born in Rio in 1960, and still lives there. Now, this city, which was for a long time *the* Brazilian showcase of international tourism, is one of extremely all-pervasive contrasts. Rio is both sumptuous and hellish. Sumptuous the way no postcard could ever say it. Hellish because it is so violent that tourists and residents alike can only ever feel safe in their respective hotels and homes, and when they take a taxi, provided that the doors have been deadlocked and the vehicle is not stopped at a traffic light. Exoticism may never have been exempt from the folkloric, but criminality is also part of folklore, in Rio, just like the economic and monetary instability, which lies at its root, in an old-fashioned and futuristic continent-sized country, recently involved in the march toward development and democracy. Rio is still a sought-after tourist destination, despite the violence that seethes in it to an intolerable degree. Travel guides are forever pointing out this problem, and one wonders if some of them are not turning it into a sales spiel for westerners looking for all manner of thrill wherever they go. "Poverty hurts less in the sun", goes the song[6]—in Salvador de Bahia, it smiles frantically everywhere in the square listed as part of the Unesco World Heritage!

So Beatriz Milhazes still lives in Rio, and draws both energy and inspiration from the city. 1. Because, in all probability, violence is inconceivable

without energy. And 2. because, even as a Brazilian and a native of Rio, you cannot dodge the power of the exotic when it is so potent. Now, this is probably the point around which the profound originality of Milhazes' work hinges: in her ability to reconcile exoticism with the vernacular, and the vernacular with the planetary; the already complex notion of exoticism then takes a more subtle and less frivolous turn, and there is good reason for us to dwell hereupon.

The feeling of exoticism is a construct of the imagination based on the presumption of a significant but temporary change of custom and environment. The fact that this change can be really observed by the effect of the journey, and that it is fantasized by the desire to travel, does not alter the imaginary nature of this *construct*. Now, if the outline of the notion of exoticism is so delicate to sketch, this is because the boundaries of the change it brings on are themselves impossible to define with any certainty: the fact that the change is important or not, that, be I from Kansas or Kent, I am propelled to Brazil or Switzerland, my living environment will end up changed, but it will be hard to *compare* to the one in which I usually evolve, because I am cut off from it. There is indeed a beginning and an end to this change which tallies with the length of time the journey takes, but its intensity and its extent are unintelligible. It is more or less hot, here and there, the weather is fine, it rains and it snows, but afterwards, everything becomes complicated . . . Everything now is just a matter of more or less salient details, anarchically scattered before our perplexed mind. (The feeling of exoticism can be affixed to a change in road signs, even when the landscape presents distinctly more spectacular changes!). All is now just a knitting of bits and pieces, a juxtaposition of disparate elements, a fundamental operation whereby a new world is constructed which, needless to say, prompts us to reconsider our familiar living environment, and which, above all, plunges us back into a state of "arrival-in-the-world" calling for curiosity and invention well beyond our capacities as adults. For the childhood towards which the feeling of exoticism offers us the possibility of turning back is well and truly lost; and the memory here is of distinctly mediocre help, even if the feeling of exoticism issues from a double operation: of discovery and of recall, and even if it presupposes the survival of the original world in the adopted world . . . Its complexity is not only bound up with the pendulum motion swinging between a reality that we still cannot recognize as such, and a familiar reality on which we can—temporarily?—no longer rely.

On the other hand, exoticism is a positive and pleasant feeling, resulting from a non-traumatic change, and contrasting de facto with homesickness. It is worth noting, in this regard, that the French term *dépaysement,* which means the disorienting effect of being in a foreign land, or just a change of scenery, has only had favourable connotations since the 19th century, i.e. more or less since the invention of tourism by Stendhal and his contemporaries (whose journeys, in this respect, in Italy cannot be compared with the journey undertaken by Montaigne two centuries earlier), or as if by chance at the time when, in French, the noun *exoticism* was coined as a neologism from the adjective *exotic,* which is far older.

Exoticism is linked to our subjectivity, and as a product of the imagination it is also an elementary cultural phenomenon. Tahitian shirts are disguises for summer holidaymakers in Hawaii and Tahiti, just as they are in metropolitan France. But is it possible to deduce from this that plain fabrics and fabrics with simple stripes are regarded as exotic in Tahiti? For do we know when

the use of floral printed fabrics started to spread here and there? This traditional exoticism coincides with the invention of tourism, doesn't it? Thus with the switch in the accepted sense of the term *dépaysement*/disorientation? So why flowery shirts? Because in the land of flowers people are always on vacation? [7] Because Paradise is an exotic garden overflowing with flowers? All this to say that exoticism, especially when tropical, goes hand in hand with a kind of futility anchored in the disjunction of work and entertainment at an adult age (a child playing is not entertaining himself, he is working, no less), whence issues the perverse prejudice that exists about peoples who work and those who don't, and that those from whom the decadent élite of tourists hails (who, once a year, go in search of the thrill of exoticism and who are thoroughly entitled so to do!) deem themselves superior to the others, who have neither euros nor yen nor dollars, among whom still rages disorder and poverty, but who have beaches, coconut trees, wild animals and, in some cases, vestiges of their very ancient civilizations . . .—Should this not be clear, I would point out that compassion is a contrite form of domination!

The instability and contrasts of Beatriz Milhazes' country find their expression in her work, for, beneath its appearance of harmless seduction, it also talks about these problems: of luxury and poverty, of economic violence and physical violence, of the racial admixture of Brazilian society: from black to white by way of the Indian, or rather leaving this latter on the sideline. There is an inferno, a paradise, and a purgatory of indeterminate dimensions in Brazil [8], whence this ambivalence, in Milhazes, and whence the burgeoning of her motifs, their toxicity perhaps, and the appearance of micro-organisms which they take on in certain 2002 pictures—*Nazaré das Farinhas* and *Cor de Rosa* [Pink]—, which are like the theatre of a contamination.

• • •

I have only been to Brazil twice. The first time, in May 2003, Beatriz Milhazes was my guide in Rio. Up until then we had communicated in English. Surprise: in the first phone call I made to her, as soon as I had arrived at my hotel, she replied in flawless French. It took me no time whatsoever to realize that Brazil is a Francophile country, and still quite widely French-speaking, and that in relation to English, this linguistic choice conveys a form of resistance to the North American economic and political order. Such was the educational choice of Beatriz's intellectual parents; and it is only out of professional necessity that, as an adult, the artist took English lessons.

The purpose of my trip was to make preparations for the solo show which Beatriz Milhazes put on not long after at the Domaine de Kerguéhennec. For that, I had to be in direct contact with her, discover her studio and try and become acquainted with the setting in which her painting is produced. I've already mentioned her studio. Between two must tourist visits [9] which she had included in my schedule, Beatriz had the bright idea of getting me to visit an exhibition at the Paço Imperial. Twenty-one pictures by the Dutch painter Albert Eckhout (1610-1666) were on view there, having first been to Recife, Brasilia and Sao Paulo, where they had already drawn in crowds of visitors. Beatriz, who came with me and wasn't seeing the pictures for the first time, was even more moved by them on this second visit.

Pedro Alvarez Cabral possibly did not altogether elect to touch the Brazilian coast in 1500. In any event, he did things well: the tally was

straightforward and history could begin.

The country remained unexplored for more than a century, and serious matters got under way in the 17th century. In 1637, Maurice de Nassau-Siegen, appointed governor general of the Dutch territories in Brazil, took with him into the Pernambouc region the painters Albert Eckhout and Frans Post. Eckhout stayed for seven long years in that state in the Nordeste, and while there embarked on an amazing work, a veritable *Theatrum Naturalium Brasiliae,* from which these 21 pictures survive, all offered by Nassau to king Frederick II of Denmark in 1654 (the year when the Dutch were driven out of the country) and now in safekeeping in Copenhagen, first in the king's cabinet, and then in the National Museum. Twelve still lifes depict baskets of Brazilian fruit. Eight full-length portraits of men and women depict the most characteristic type of natives. And a more spectacular genre picture depicts the ritual dance of the Tupian Indians.

This report on the peoples, fauna (in the background) and flora of the country had never left Denmark in its entirety since the 17th century. The exhibition of this selection in Brazil thus represented an event not to be missed. It remained for me to discover the Frans Posts in the Museum of Fine Art in Rio, which, incidentally, are more or less all there is of significance to see there, if we overlook the hilarious spectacle of the security guards frozen stiff by the air conditioning!

Brazil owes its name to *brasil,* an "ember-hued" wood what was discovered and logged in abundance. Because there was no shortage of visible wealth, there was also good reason for wondering if there were other riches to be extracted from the land, and from the 18th century on, people were not disappointed! Diamonds were found, along with gold, emeralds and topaz in large quantities . . . Shortly after I checked in at my hotel, someone slipped under my door a personalized invitation to go and see the precious stones in the very famous Stern jeweller's shop. When I alighted for my second trip, six months later, in the same hotel, an identical card followed the same itinerary. One was made out in my name, the other bore my first name. That's what happens when a last name is also a first name!

The great explorers were driven by either a spirit of conquest or a scientific spirit which left no room for the feeling of exoticism. Tourist delight did not exist. The goal of their journeys was to annex new territories over which to extend the power of the sovereigns who built and equipped their ships.

There were local cottage industries with at times considerable consequences. In Brazil the Portuguese crown gained a foothold there on several occasions, even if the Rio region was squabbled over by the French, too, and the Pernambouc district, a name which sounds like a drum, by the Dutch.

I would not permit myself such a lengthy historical-*cum*-touristic aside if the work of Beatriz Milhazes did not show a deep attachment to the distinctive features of her country, the situation of Rio, *entre o mar e a montanha* [between the sea and the mountains], in particular, and if, for example, she had not deemed it important to reproduce one of the city's most popular emblems, the statue of Christ the Redeemer on Mount Corcovado, 1926-1931, in the artist's book *Coisa Linda* [Something Beautiful] which she produced in 2002 for another venue with a predominant view, the New York Museum of Modern Art!

What artist can lay claim to affection for these botched works, but these unbotchable signals which, in time, become certain monuments, diverted from their initial pomp and turned by habit into familiar symbols of a city or country? What artist has recently managed to pay serious tribute to those cream puffs of official architecture, represented by the Capitol in Washington DC, the Prince Albert Memorial in London, the basilica of the Sacré-Cœur and the Arc de Triomphe in Paris, the Monument to Victor Emmanuel II (known as the "Typewriter") in Rome, the castle of Louis II of Bavaria, at Neuschwanstein, and the Dresden Opera House? [10] Who other than Richard Artschwager has dared to embark in good faith on a canvas depicting the Mont Saint-Michel, [11] and thus brave the ban on the picturesque? Last of all, why are anti-monuments like the Little Mermaid in Copenhagen and the Manneken-Pis in Brussels more in favour as compared with the Statue of Liberty and the busts of the four American presidents at Mount Rushmore? Because this choice involves no idea of grandeur and popular edification, but is governed by a movement of defensive derision. Modesty and ambition can alternately be a shortcoming or a quality, depending on the ever possible shift of our level of appreciation. Too much lyricism borders on the ridiculous. Too much dexterity, on exaggeration. The real monument, in these conditions, always has two consubstantial flaws: emphasis and commemorative function.

Now, it is without a trace of mockery that Beatriz Milhazes makes reference to the emphatic Christ figure made by Paul Landowski, without looking for any alibi for it, and without making it an end in itself. As a Brazilian and Carioca—a native of Rio—she also paints flowers, and it takes a certain nerve to stick with this genre these days. Mapplethorpe's flowers were more valid than Araki's. Those of Milhazes are totally aloof from reality. They conjure up the complicated dialogue of cultures. They reflect and they felicitously extrapolate the watered-down image that we make for ourselves of the tropical thing and the decorative exuberance stemming therefrom. Flowers are reproductive organs and it is also possible to propagate the plants bearing them by bending their stalks to the ground, or cutting them off and inserting them without more ado in earth. Beatriz Milhazes proceeds by way of layering and cuttings. She rounds off, removes, and transplants. She shifts and she acclimatizes.

A Frank Stella picture produced in 1984 plus a Richard Tuttle object managed to produce an artist like Jessica Stockholder in the 1990s. Beatriz Milhazes, for her part, gives the impression of having drawn from the repressed Minimalism of Stella and LeWitt when these latter had openly veered towards the Baroque. How did Brice Marden manage to proceed from rightangledness to tracerywork? The question is more secondary. (And this phenomenon, less crucial than . . . Philip Guston's shift from the Abstract Expressionism of the 1950s to his figurative pictures of the late 1960s.) According to the romantic cliché, it is better to look thin than plump. According to the Minimalist cliché, everything that is added removes meaning; the *plus* or "chic" thing is to look like less, or, at a pinch,

have the good taste not to add anything. Minimal Art, which is so hostile to decorative plenty, has therefore not managed to do away with the decorative impulse!

But who would dare to paint pictures like those of Beatriz Milhazes? And who, in addition, would dare to give them such picturesque titles? *Senhorita com seus bichinhos de estimacao* [Miss and her Yapping Dog], 1993, *Viagem ao centro da Terra* [Journey to the Centre of the Earth], 1993, *A flor da banana* [Banana Flower], 1994, *Eu, o sol e a lua* [Me, the Sun and the Moon], 1996, *A rosa e o caju* [Rose and Cashew], 1996, *Uva selvagem* [Wild Grape], 1996-98, *Entre o mar e a montanha* [Between the Sea and the Mountains], 1997-98, *Tempo de verão* [Summer Time], 1999, *Meu miudo* [My Little one], 2001, *Mares do sul* [Southern Seas], 2001, *Coisa Linda* [Something Beautiful], 2002, *Sonho de Jose* [Joseph's Dream], 2003-2004 . . . Did time stop in Brazil? Is it not rather to please her compatriots and push us, foreigners, into the entrenched positions of our cultural biases and presumptions?

Beatriz Milhazes was earmarked for journalism, which she studied for four years, while she did her training in the visual arts at evening classes in the Parque Lage School, from 1980 on, with the curriculum of a motivated art-lover, not a professional artist, before coming by a studio and working in it full-time in 1982, for her final year. Her two major references are Matisse and Mondrian. And because they are contradictory, they have to be taken seriously. If you work on her a bit, she can also call to mind Tarsila do Amaral, who was a Brazilian student of Léger. Taking things a step further, she declared, not without some embarrassment, that her goal was to formulate a "structure that acts as the bond for all that: colour decides on the moment when the canvas is finished", [12] and colour also expresses her wish to touch all manner of public audience; whence the need not to leave life on one side, in favour of plasticity alone, and whence, too, her interest in things of the street, its architecture, the way people are dressed, and the popular merriment for which it is the theatre: carnival, the creativity of samba schools, etc. When I had the idea of organizing a meeting between Beatriz Milhazes and Christian Lacroix, I did not imagine the depths of the affinities that I reckoned they would have, especially between order and chaos, and high and low!

When Mondrian titled his 1943 work, *Broadway Boogie-Woogie,* [13] an abstract picture hallmarked by its regular rhythms, he was responding to the powerful feeling of exoticism that the streets of New York inspired in him, and he thus introduced just enough agitation into his approach that was renowned for its rigour. When August Macke painted *Unsere Strass in Grau* [Our Street in Grey], [14] one of his masterpieces, he exported a certain idea of privacy in the public place, and he added a domestic reference to the general debate on the art of the times. When Monet painted *La gare Saint-Lazare,* [15] in 1877, he was responding to the need to broaden the artistic iconography to new monuments and to subjects that had been disapproved of hitherto. When Beatriz Milhazes, who is prompted to travel further and further afield, gave one of her pictures the name of a Rio neighbourhood (*Leme,* 2002), she was expressing her attachment, and in addition she was well aware that that work would travel one day or another, and that that vernacular title would then gain in flavour what it would lose in obviousness.

The influence wielded by Brazilian music is also very clearly mentioned in the artist's book *Coisa Linda,* where typical plates of her work alternate with pages reproducing words from songs by Gilberto Gil, Antônio Carlos

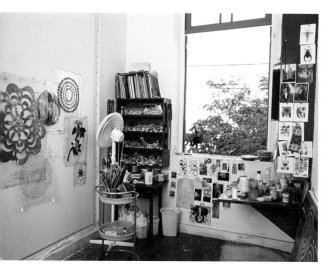

Jobim, and Vinicius de Moraes . . .
to mention just the best-known authors.
Beatriz Milhazes'
windowless studio, fitted just with
shutters, is located on the heights of Rio,
a stone's throw from the botanical
gardens, with one of the richest
collections of plants in the world, where
the artist can stroll without drawing from
them the model for her flower garlands,
for her volubility is mental. The
elementary motifs that she uses
(flowers, hearts, pendants, stars, etc.)
belong to the "naïf" repertory, a
repertory within everyone's reach which
she manages to make use of without
either naïvety or cynicism!

• • •

Quite by chance, I started to write about Beatriz Milhazes' work in a heat wave, all over France. The country had never known such a hot summer as 2003. [16] With temperatures often hovering around 40C/105F and more, it nevertheless cannot be as oppressively hot as Brazilian summers on the latitude of Rio. Quite by chance, too, I returned to my essay just after seeing, for at least the fifth time, the reliquary of the Majesté de sainte Foy at Conques. (Recently seen again in the Louvre, removed from its context, after its latest restoration, my visit left me with a vague memory of a missed appointment.) Heat and mediaeval goldsmithery also have something to teach us about the art of Milhazes, believe me!

The composite nature of the Majesté de sainte Foy is well known. Gold head from the Late Empire (4th-5th centuries), body and seat from the 9th century, fragments of goldsmithery from the 13th to 19th centuries, this small statue which, according to one of its best specialists, "turns out to be the only Carolingian 'Majesté' surviving" [17] has, down the ages, been subject to a process of on-going updating, and presents both the rarity of the authentic thing and the impurity of having had makeshift repairs endlessly made to it, particularly in the Gothic period. Devotion preserves everything save the excesses which it can give rise to. The sainted dedicatee seems to have remained placidly indifferent to these numerous modifications. As virgin and martyr, she had seen more than her fill. The sexless effigy, which is completely gold-plated, surmounted by a crown and clad in a rich metallic robe adorned with all sorts of braid and cabochons of differing origins and from different periods, is seated on a throne, in a hieratic posture, head carried at a haughty angle, arms folded at right angles, forearms outstretched horizontally, and hands holding small cylinders designed to hold flowers or other consecrated ornaments.

I do not count myself among her very scholarly specialists, even if it so happens that I have already made mention of this outstanding reliquary in relation to the French sculptor, Hubert Duprat, echoing his interest in archaeology and decorative preciosity. [18] So I am coming back to it today because this gold-plated statue has twice been on my route during the summer, and above all

because, in the many re-uses and enrichments of the statue dedicated to the preservation of the young sainte Foy's remains, there is a family likeness with the decorative saturatedness of the pictures of Beatriz Milhazes. I shall skip over the fact that the famous reliquary has never seemed as Aztec to me as it does today: for a European ignoramus, it is easy to muddle Brazil and the Incas! Yet this reliquary is too fascinating, too bedazzling, embarrassing . . . Let me take another example. The treasure of Conques is pleasantly displayed these days. Among the first objects you discover when you enter on the left of the gallery at the end of the cloister, you find, side by side, two later and even more composite reliquary boxes: one is hexagonal, the other pentagonal. These caskets, "possibly" made in the 16th century, have the distinctive feature of both having on their outer surfaces fragments taken from similar works of goldsmithery of the Merovingian and Carolingian period reduced to the state of spare parts. Three small cloisonné plates of the same origin are actually located in different places in the two façades. It is not surprising that two should be symmetrically placed on the same object. What is more surprising is finding a similar piece on the neighbouring reliquary. Preservation sometimes proceeds by way of re-use. But this latter presupposes dispersal. And it is very moving that these two casket boxes which bear the fragments of one and the same decoration and have come from the same assembly shop to enrich different sanctuaries, should turn up a few centuries later on view in the same showcase under the gaze of the same visitors. Similarly, identical motifs circulate from one of Beatriz Milhazes' pictures to the next.

The relics of sainte Foy, who was tortured to death on 6 October 303 at the age of twelve, were stolen in Agen by a monk from Conques in 866. Relics and reliquaries travel. They have to be outwardly present during ritual processions. Relics have a use value that artworks don't; artworks also travel, but are rarely exhibited in the open air in homage to their specialist and visitor patron saints: artists, sponsors and backers, dedicatees, patrons, gallery owners, dealers, collectors, promoters, buyers, donors, critics, inventors, prospectors, historians, admirers, imitators, disciples, administrators, directors, restorers, publics, friends and members, recipients, art-lovers and connoisseurs, lenders, curators, managers, security guards, mediators, organizers, commentators, assistants, researchers, iconologists, palaeographers, interpreters, heirs, beneficiaries, trustees, reporters, brokers, agents, exhibitors, photographers, publishers, copyists, printers, advisers, packers, insurers, transporters, forwarding agents, customs officers, warehousemen, removal men, framers, archaeologists, chemists, inspectors, archivists, storekeepers, picture editors, notaries, bailiffs, lawyers, experts, auctioneers, purchasers, bidders, burglars, receivers of stolen goods, retailers, investors, usufructuaries, tax-payers . . .

Frédéric Paul.
Summer 2003-summer 2004.
Translation: Simon Pleasance.

Notes

1. The exhibition held at the Domaine de Kerguéhennec in 2003 was generally well received. But it nevertheless gave rise to disapproval from one or two rare "initiates" who saw in that exhibition a kind of confusion in respect of the requirement of rigour rightly attaching to the programming of a specialized institution. John Currin's exhibition, which I programmed at the FRAC Limousin in 1996, came after an (abbreviated) retrospective of the conceptual artist Douglas Huebler, and it inspired the same puzzlement among certain viewers!

2. The scores of J.-S. Bach bear no indication of nuance. There is nothing to say that the repeats ought to be identically performed, and there is nothing to stop anyone thinking the contrary.

3. *The Mystery of Painting,* 2001-02, Sammlung Goetz, Munich, *Painting on the Move,* 2002, Museum für Gegenwartskunst, Kunsthalle and Kunstmuseum, Basel, *Urgent Planning,* 2002, Musée d'art moderne de la ville de Paris, *Cher Peintre,* 2002, Pompidou Centre, etc. The rehabilitation process starts with good intentions but the major flaw of these events consists in transforming painting into an ideological weapon within the reduced perimeter of the fine arts; and, incidentally, the most mediocre examples of present-day work accommodate this quite well, too. Among the exhibitions I have just mentioned, Beatriz Milhazes only took part in the one at the Musée d'art moderne de la ville de Paris. Laura Owens, Sarah Morris and Neo Rauch all took part in three of them! Luc Tuymans—surprise, surprise—only took part in two, as did Matthew Ritchie!

4. Adriana Varejão, another Carioca painter to whom Beatriz kindly introduced me, might be acquainted with the same sensation if, under their decorative façade, the contents of her pictures were not explicitly political and if she were thenceforth unable to assimilate the conceptual tradition rooted in social critique, incarnated by Helio Oiticica, Lygia Clarke, Lygia Pape, Jac Leirner, Antonio Dias, Antonio Manuel, Cildo Meirelles, etc.

5. The deference with which she introduced Antonio Dias to me is nowadays unusual in a milieu where people are more inclined to scoff. For his part, Ernesto Neto recognizes the influence on his years of training wielded by a sculptor like Waltercio Caldas.

6. "La misère est moins pénible au soleil", *Emmenez-moi,* Charles Aznavour, music by Georges Garvarentz, 1968.

7. In the summer, on the French Riviera, wearing trousers is a disguised bulwark against the ambient futility. This is why only men who work, those who experience a concern with propriety and those who see therein a mark of distinction or elegance—among them certain teenagers who want to appear grown-up—remain attached to this sartorial item, even when this item may become truly uncomfortable, if it is very hot.

8. But this is, of course, the guilt-ridden vision of a westerner forgetting that hell is raging very close to him.

9. It is impossible to go to Rio without seeing Christ the Redeemer on Mount Corcovado, or without appreciating the sweeping view over the city from Sugarloaf Mountain, even if, like me, you suffer from vertigo, which makes this experience painful and ridiculous! In order not to feel in any danger, I advise you to sit down on the ground in the middle of each platform, a safe distance from the railings and the main viewpoints! You may not come away with unforgettable views, but you will have memories of unforgettable dizzy spells!

10. Roman catholic architecture produced in the 19th and 20th centuries a particularly indigestible and regressive pastry knick-knack. In France, as well as the Sacré-Coeur, let us mention Notre-Dame-de-la-Garde, in Marseilles, the basilicas of Lourdes, Lisieux, and Sainte-Anne-d'Auray, and the basilica of Fourvière, in Lyons . . .

11. *The Gleaners,* 1996. Formica, acrylic on Celotex, wood frame, 207 x 249 cm, private collection.

12. Exchange with the artist, 2003.

13. MoMA Collection, New York.

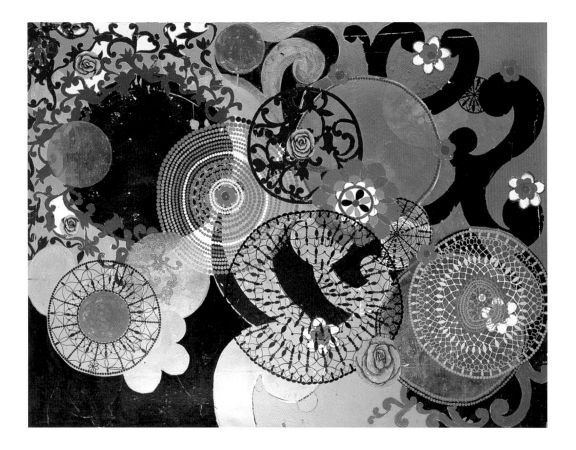

14. [Our Street in Grey], oil on canvas, Städtische Galerie im Lenbachhaus collection, Munich.

15. Musée d'Orsay collection, Paris, Caillebotte bequest.

16. It would emerge later than many elderly people were unable to cope with the heat. If Jeanne Calmant, certified doyenne of humankind and a real French heroin, who lived to be 120 years and 238 days old, until she passed away in 1997, had lived on a little longer, and if that historic heat wave had killed her, a state of catastrophe would immediately have been decreed. I am revising this text one summer later.

17. Jean Taralon, *Sainte Foy de Conques, la Majesté d'or, la couronne*, Société française d'archéologie, Paris, 1997.

18. When I look at a Tabwa secret society mask on the border between Congo and Zambia, all I see is a plastic object and its decorative effectiveness. Out of ignorance, the symbolic representation is stripped of all meaning.

Beatriz Milhazes

née en 1960, Rio de Janeiro, Brésil
1980-82 : école d'arts visuels de Parque Lage,
Rio de Janeiro
1986-96 : enseignante à Parque Lage
vit et travaille à Rio de Janeiro

expositions personnelles
one-man exhibitions

2004 *Meu Prazer,* Galerie Fortes Vilaça,
Sao Paulo
Summertime, Galerie James Cohan,
New York
21st Century Museum of Contemporary
Art, Kanazawa

2003 Galerie Max Hetzler, Berlin
Domaine de Kerguéhennec, Centre d'art
contemporain, Bignan, France

2002 Stephen Friedman Gallery, Londres
Centro Cultural Banco do Brasil,
Rio de Janeiro
Artist's Book Project, Museum of
Modern Art, New York

2001 Ikon Gallery, Birmingham
Birmingham Museum of Art,
Birmingham, U.S.A.
Galerie Elba Benitez, Madrid
Galerie Pedro Cera, Lisbonne

2000 Edward Thorp Gallery, New York
Galerie Camargo Vilaça, São Paulo

1999 Stephen Friedman Gallery, Londres
Screenprints, Durham Press, Durham

1998 Galerie Nathalie Obadia, Paris

1997 Galerie Barbara Faber, Amsterdam
Elba Benitez Galeria, Madrid
Edward Thorp Gallery, New York

1996 Galerie Camargo Vilaça, São Paulo
Edward Thorp Gallery, New York

1995 *Projecto Finep,* Paço Imperial,
Rio de Janeiro
Galerie Ramis Barquet, Monterrey

expositions collectives (sélection)
group exhibitions

2004 *Moma at el Museo, Latin American and
Caribbean art from the collection of the
Museum of Modern Art,* El Museo del
Barrio, New York
XXVI Bienal Internacional de São Paulo
*Estratégias Barrocas, Arte
Contemporânea Brasileira,* Centro
Cultural Metropolitano de Quito
Natureza-Morta/Still Life, juil.-nov.
2004, commissariat Kátia Canton,
Galeria de Arte do Centro Cultural
SESI, São Paulo

*Flower as Image, From Monet to Jeff
Koons,* Louisiana Museum, Danemark ;
Fondation Beyeler, Bâle, Suisse (2005)

2003 *50ᵉ Biennale de Venise,* Pavillon
Brésilien, Venise
2080, Musée d'art moderne de São
Paulo
*Ice Hot Recenting Painting from the
Scharpff Collection,* Hamburger
Kunstalle, Staatsgalerie, Stuttgart,
Hambourg

2002 *Polly Apfelbaum, Black Flag, Beatriz
Milhazes, Cravo e a Rosa,* galerie
D'Amelio Terras, New york
Urgent Painting, Musée d'art moderne
de la Ville de Paris
Metrópolis, Pinacoteca do Estado,
São Paulo
Caminhos do Contemporâneo, Paço
Imperial, Rio de Janeiro

2001 *Hybrids,* Tate Liverpool, Liverpool
Viva a Arte Brasileira, Museu de Arte
Moderna do Rio de Janeiro
Espelho Cego, Museu de Arte Moderna,
São paulo ; Paço imperial, Rio de Janeiro
Operativo, Museo Rufino Tamayo,
Mexico City

2000 *Projects 70,* Museum of Modern Art,
New York
Opulent, Cheim & Read Gallery,
New York
Universal Abstraction 2000, Jan Weiner
Gallery, Kansas City
XII Mostra de Gravura da Cidade de
Curitiba, Curitiba
Furnished Paintings, Galerie OMR,
Mexico City
F[r]icciones, Museo Nacional, Centro de
Arte Reina Sofia, Madrid

1999 *Abstract Painting, Once Removed,*
Kemper Museum of Art, Kansas City
Painting, Galerie Nathalie Obadia, Paris
Transvanguardia Latino Americana,
Culturguest, Lisbonne

1998 XXIV Bienal Internacional de São Paulo
XIᵉ Biennale de Sydney, Sydney
Decorative Strategies, Center for
Curatorial Studies, Bard College,
Annandale-on-Hudson, New York
Painting Language, L.A. Louver,
Los Angeles
Abstract Painting, Once Removed,
Contemporary Arts Museum, Houston
Ludwig Forum für Internationale Kunst,
Aix-la-Chapelle
*Um olhar Brasileiro, Gilberto
Chateaubriand,* Haus Der Kulturen der
Welt, Berlin

1997 *Feminino,* Museo de Bellas Artes,

Caracas

1996 *Excesso,* Paço Imperial das Artes,
São Paulo

Theories of the Decorative,
Baumgartner Galleries Inc., Washington
D.C ; Inverleith House, Edimbourg

Iole, Milhazes, Duarte, Museo Alejandro
Otero, Caracas

Brasil Contemporaneo, Casa da America
Latina, Madrid

1995 *Carnegie International,* The Carnegie
Museum of Art, Pittsburgh

Anos 80: O Palco da diversidade,
Museu de Arte Moderna, Rio de
Janeiro ; Galeria de Arte SESI,
São Paulo

*Transatlantica : América-Europa non
representativa,* Museo Alejandro Otero,
Caracas

Panorama da Arte Brasileira, Museu
Moderna de São Paulo ; Museu de Arte
Moderna do Rio de Janeiro

bibliographie
bibliography

2004 Anton Katia Garcia, "Beatriz Milhazes
Towards a Tropical Syntax, Critical
Perspectives on Contemporary Painting-
Hybridity, Hegemony, Historicism", *Tate
Liverpool Critical Forum,* vol. 6

Castleberry May, "Coisa Linda",
Carnaval, Centro Cultural Banco do
Brasil, Rio de Janeiro

2003 Davenport Ian, "Extracts from a talk",
*Base & Awesome, Conversations on
contemporary painting (Bernard Frize,
Katharina Groose & Beatriz Milhazes),*
Ikon Gallery, Birmingham

Nakas Kassandra, "Heibkalt Aktuelle
Malerei aus der Sammlung Scharpff",
Hamburger Kunsthalle,
Hamburg/Staatsgalerie Stuttgart

Hug Alfons, "Shattered Dreams/Sonhos
despedaçados" *Shattered dreams =
sonhos despedaçados,* 50ᵉ Biennale di
Venezia, Pavillon brésilien, São Paulo :
Fundação Bienal

*Cream 3, contemporary art in culture,
10 curators, 100 contemporary artists,
10 source artists,* Phaidon Press,
Londres

2002 Dailey Meghan, "Beatriz Milhazes",
*Vitamin P: new perspectives in
painting,* Barry Schwabsky (org.),
Phaidon Press, Londres

Garimorth Julia, "Images
peintes/Images mécaniques", *Urgent
Painting,* Musée d'Art Moderne de la
Ville de Paris, Paris

Pedrosa Adriano, "Mares do Sul" *Mares*

do Sul, Beatriz Milhazes, Centro
Cultural Banco do Brasil, Rio de Janeiro

Schwabsky Barry, "Beatriz Milhazes, cor
viva", *Mares do Sul,* Beatriz Milhazes,
Centro Cultural Banco do Brasil,
Rio de Janeiro

2001 Herkenhoff Paulo, "Beatriz Milhazes, the
Brazilian trove", *Beatriz Milhazes,* Ikon
Gallery Birmingham, UK & Birmingham
Museum of Art, Birmingham, USA

Moos David, "La Leçon de peinture",
Beatriz Milhazes, Ikon Gallery
Birmingham, UK & Birmingham
Museum of Art, Birmingham, USA

Ostrander Tobias, "Operativo",
Operativo, Museo Rufino Tamayo,
Mexico

Mesquita Ivo, "Versiones del Sur",
F[r]icciones, Museo Nacional, Centro de
Arte Reina Sofia, Madrid

Ryam David, "Hybrids", *Hybrids,* Tate
Liverpool, Liverpool

Wallis Simon, "Introduction", *Hybrids,*
Tate Liverpool, Liverpool

1998 Friis-Hansen Dana, "Beatriz Milhazes",
Abstract Painting Once Removed,
Contemporary Museum of Art, Houston

Genocchio Benjamin, "Beatriz
Milhazes", *XI Biennale of Sidney,
Every Day,* Sydney

Herkenhoff Paulo e Pedrosera Adriano,
(org.) XXIV Bienal de São Paulo, *Arte
Contemporânea Brasileira: um e/entre
outro/s,* Fundação Bienal de São Paulo

Lobacheff Georgia, *Decorative
Strategies,* Annandale-on-Hudson,
Center for Curatorial Studies Bard
College

1997 Moos David, "Association and
Encounter", *Theories of the Decorative:
Abstraction and Ornament in
Contemporary Painting,* Inverleith
House Royal Botanic Garden,
Edimbourg ; Edwin A. Ulrich Museum of
Art, Wichita State University, Kansas

1996 Mesquita Ivo, "Brazil: Latin American
art in the twentieth century", *Latin
American Art in the Twentieth Century*,
Edward J. Sullivan (org.), Phaidon
Press, Londres

1995 Armstrong Richard, "Intoduction",
Carnegie International 1995, Carnegie
Museum of Art, Pittsburgh

Morais Frederico, *Cronologia das Artes
Plásticas no Rio de Janeiro 1816-1994,*
Topbooks Editora e Distribuidora de
Livros Ltda, Rio de Janeiro

1994 Herkenhoff Paulo, "Lujo, tranquilidad,
voluptuosidad", *Beatriz Milhazes,*
Galeria Ramis Barquet, Monterrey

articles (selection)

2004 "Graphic Exuberance, Beatriz Milhazes, Copacabana", *Art on Paper,* vol. 8, n°3, New York, janv.-fév.

Hirszman Maria, "A vertiginosa pintura de Beatriz Milhazes", *O Estado de São Paulo, Caderno 2,* São Paulo, 19 avril

2003 Atwood Roger, "Rediscovering Latin America", *ARTnews,* New York, juin

Flouquet Sophie, "Beatriz Milhazes, une abstraction chaude et monumentale", *L'œil* n° 552, Paris, nov.

Michelon Olivier, "L'abstraction contemporaine, reflet bavard d'une époque - le vocabulaire de l'abstraction historique renaît pour raconter des histoires d'aujourd'hui", *Le Journal des arts,* Paris, 24 oct.-6 nov.

Knofel Ulrike, "Kunst aus Lateinamerika : die Spaß-Guerrilla", *Kulturspiegel,* Hamburg, 30 juin

Miller Brian, "Painting, From postconceptualism to recontextualism", *Contemporary Magazine,* n°58, Londres

Nunguesser Michael, "Beatriz Milhazes, galerie Max Hetzler, Berlin, 31.1.-15.3.2003", *Kunstforum International,* 164, Munich, mars-mai

Herbstreuth Peter, "Piraten der Modern", *Der Tagesspiegel, Kunstmarkt,* Berlin, 8 fév.

Svensson Tommy, "Kolorism I Sambatakt", *Sköna Hem,* Stockholm, nov.

Wallis Simon, "Beatriz Milhazes", *Contemporary Magazine,* n°58, Londres

2002 Archer Michael, "Beatriz Milhazes", *Artforum,* XLI, n° 1, New York, septem.

Beausse Pascal, "Just what is it makes today's Paris so different, so appealing?", *Flash Art,* Milan, mars-avril

Cena Olivier, "Croûtes au goût du jour", *Télérama,* n°2716, Paris, 30 janv.

"Cinquenta cariocas que se destacaram em 2002", *Veja-Rio,* Rio de Janeiro, 25 déc.

Coutinho Wilson, "O 'Jardim das Delícias' de Milhazes", *Jornal O Globo,* Rio de Janeiro, 10 nov.

Dagen Philippe, "L'*Urgent Painting* - avec precipitation", *Le Monde,* Paris, 25 janv.

Godfrey Mark, "Beatriz Milhazes, Stephen Friedman West End", *Time Out,* Londres, 1-8 mai

Higgie Jennifer, "Garden of Earthly Delights", *Frieze,* n°70, Londres, oct.

Nuridsany Michel, "Une autre allure", *Le Figaro,* Paris, 22 fév.

Pedrosa Adriano, "Beatriz Milhazes", *BOMB 78,* New York, hiver 2001/2002

Piza Daniel, "Diário de uma naturalista", *Bravo!,* D'Ávila Editora, São Paulo, oct.

"Polly Appfelbaum and Beatriz Milhazes", *The New York Times-Art Guide,* New York, 26 avril

2001 Auslander Philip, "Beatriz Milhazes", *ArtForum,* New York, nov.

Lubbock Tom, "The Return of the Big Picture", *The Independent, The Tuesday Review,* Liverpool, 22 mai

Martins Celso, "Interessa-me o conflito", *Cartaz, 1310,* Lisbonne, oct.

Searle Adrian, "Excess all areas", *The Guardian,* Londres, 10 avril

2000 Abreu Gilberto, "Exageros ou lucidez", *Jornal do Brasil,* Rio de Janeiro, 23 janv.

Godfrey Mark, "Beatriz Milhazes", *Contemporary Visual Arts,* n°27, Londres, fév.

Jonhson Ken, "Opulent", *The New York Times,* New York, 21 juil.

1999 Canton Katia, "Beatriz Milhazes", *ArtForum,* New York, été

Coomer Martin, "Beatriz Milhazes", *Time Out,* Londres, 17-24 nov.

Israel Nico, "XXIV Bienal de São Paulo", *ArtForum,* New York, fév.

Moos David, "Painting at the end of the century", *Art Paper,* volume 23, Atlanta, mai-juin

Pagel David, "Abstract views, Painting Language", *Los Angeles Times,* Los Angeles, 28 août

1998 Almeida Livia, "Rendeira das cores", *Revista Veja,* Rio de Janeiro, 23 nov.

Cotter Holland, "Beatriz Milhazes", *The New York Times,* New York, 9 janv.

Pedrosa Adriano, "Beatriz Milhazes", *Frieze Magazine,* n° 40, Londres, mai

1997 B. Alma Santiago, "Beatriz Milhazes", *Art Nexus,* n° 26, Bogotá, oct.-nov.

Saltz Jerry, "Beatriz Milhazes", *Time Out,* Londres, déc.

1996 Adams Brooks, "Domestic Globalism at the Carnegie", *Art in America,* New York, fév.

Ebony David, "Beatriz Milhazes at Edward Thorp", *Art in America,* New York, nov.

Schabsky Barry, "Opening, Beatriz Milhazes", *ArtForum,* New York, mai

Smith Roberta, "Layers of references, forms and colors", *The New York Times,* New York, 22 mars

1995 Pagel David, "Beatriz Milhazes", *Art Issues,* n°39, Los Angeles, sept./oct.

Catalogue de l'exposition + Liste des illustrations

Catalogue of the Exhibition + List of Illustrations

6—**English Man** ◆, 2003, DK, ◆, 130 x 100 cm, don de B.M. au Domaine de Kerguéhennec, ph. D.D.

13—**Bridget Riley**, *Parade 3*, 2000, huile/toile, 227,5 x 525,8 cm collection privée, © Bridget Riley, ph. Prudence Cuming Associates Ltd

17—**Bastille** ◆, 2003, DK, ◆, 99,5 x 115 cm, coll. Andrea Guffanti, Londres, ph. D.D.

18a—**Aubergine I** ◆, 2003, DK, ◆, 67 x 57 cm, coll. Luis Augusto Teixeira de Freitas, Lisbonne, ph. D.D.

18b—**Aubergine II** ◆, 2003, DK, ◆, 56 x 57 cm, ph. D.D.

18c—**Aubergine V** ◆, 2003, DK, ◆, 76 x 57 cm, collection de l'artiste, ph. D.D.

18d—**Aubergine VI** ◆, 2003, DK, ◆, 76 x 57 cm, ph. D.D.

19a—**Aubergine III** ◆, 2003, DK, ◆, 61 x 57 cm, ph. D.D.

19b—**Aubergine IV** ◆, 2003, DK, ◆, 74 x 57 cm, ph. D.D.

19c—**Aubergine VII** ◆, 2003, DK, ◆, 75 x 57 cm, ph. D.D.

19d—**Aubergine VIII** ◆, 2003, DK, ◆, 76 x 57 cm, ph. D.D.

20—**Un numéro monstre** ◆, 2003, DK, ◆,95 x 58 cm, collection de l'artiste, ph. D.D.

25—**Henri Matisse**, *Figure décorative sur fond ornemental*, 1925, huile/toile, 130 x 98 cm, Centre Georges Pompidou–MNAM-C.C.I., Paris, ph. dist. R.M.N.

29a—**O sabado** ◆, 2000, ‡ éd./35, 102 x 61 cm, Durham Press, Inc.

29b—**O espehlo** ◆, 2003, ‡ éd./40, 102 x 61 cm, Durham Press, Inc.

30a—**Uva selvagem** ◆, 1996-98, ‡ , éd./20, 101 x 152 cm Durham Press, Inc.

30b—B.M., Jean-Paul Russell, Durham Press, 1999, ph. Ray Charles White

31a—**Cabeça de mulher** ◆, 1996, ‡ , éd./28, 101 x 152,4 cm, Durham Press, Inc.

31b—**O pato**, 1996-1998, ‡ , éd./20, 102 x 153 cm, Durham Press, Inc.

32a—**Rosa branca no centro** ◆, 1997, ‡ , éd./24, 77 x 77 cm Durham Press, Inc.

32b—**No campo** ◆, 1997, ‡ , éd./24, 77 x 77 cm, Durham Press, Inc.

32c—**A prata e o ouro** ◆, 1997-98, ‡ , éd./24, 101 x 152,4 cm, Durham Press, Inc.

32d—**Entre o mar e a montanha** ◆, 1997-98, ‡ , éd./24, 77 x 77 cm, Durham Press, Inc.

36—**Urubu** ◆, 2001, ■, 119 x 399 cm, coll. Pedro Cera, Lisbonne, ph. D.D., Galerie Pedro Cera, Lisboa

41—50° Biennale de Venise, 2003, ph. Estudio 459, São Paulo

46-47—B.M., dessin original, 2004

50—B.M., dessin original, 2004

55—**Bridget Riley**, *Blaze 1*, 1962, émulsion/panneau, 109 x 109 cm, collection privée, © Bridget Riley

58—B.M., atelier Kerguéhennec, 2003, ph. Kerguéhennec

60-61—Domaine de Kerguéhennec, 2003, ph. D.D.

65—B.M., dessin original, 2004

68—B.M., atelier Kerguéhennec, 2003, ph. Kerguéhennec

73—*Anciens monuments d'Arles en Provence*, coll. Christian Lacroix

75—B.M., dessin original, 2004

77—B.M., *Projects 70*, MoMA, New York, 2000

78—**Christian Lacroix**, collection haute couture automne hiver 2004-2005, ph. Guy Marineau

81—**Christian Lacroix**, décor pour le T.G.V., 1999

84—**São cinco** ◆, 1999, ■, 140 x 140cm, coll. Harry David, Athènes, ph. S.W.

85—**Os pares** ◆, 1999, ■, 249,5 x 316,5cm, coll. famille Speyer, New York, ph. S.W.

86—**Tempo de verão**, 1999, ■, 200 x 190 cm coll. Monsoon, Londres, ph. S.W.

87—**Uva passa**, 1999, ■, 229 x 98 cm, ph. S.W.

88—**Mares do sul** ◆, 2001, ■, 178,5 x 197cm, coll. Mario Texeira da Silva, Lisbonne, ph. Fausto Fleury, Galerie Pedro Cera, Lisboa

89—**O macho** ◆, 2002, ■, 99 x 96 cm, coll. Harry David, Athènes, ph. S.W.

90—**O marimbondo**, 2001, ■, 119 x 99 cm, ph. S.W.

91—**Meu miúdo** ◆, 2001, ■, 199 x 129 cm, coll. Armando Martins, Lisbonne, ph. D.D., Galerie Pedro Cera, Lisboa

92—**Leme**, 2002, ■, 179 x 197 cm coll. Monsoon, Londres, ph. S.W.

93—**Para dois**, 2003, ■, 298 x 189 cm, coll. Javier & Monica G. Mora, Miami, ph. S.W.

94—**O moderno** ◆, 2002, ■, 300 x 150 cm, coll. Ivor Braka Ltd, Londres, ph. S.W.

95—**Nazaré das Farinhas** ◆, 2002, ■, 239 x 240,5 cm, Carnegie Museum of Art, Pittsburgh ; Alexander C. and Tilli S. Speyer Fund for Contemporary Art in honor of Madeleine Grynsztejn, ph. S.W.

96—**A lenda**, 2002, ■, 160 x 150 cm, 21st Century Museum of Contemporary Art, Kanazawa, Japon, ph. S.W.

97—**Cor de rosa** ◆, 2002, ■, 297 x 100 cm collection privée, Londres, ph. D.D. Galerie Max Hetzler, Berlin

98—**Coisa linda I**, 2002, ■, 300 x 190 cm collection privée, Londres, ph. S.W.

103—Rio de Janeiro, plage de Copacabana, ph. Rogério Reis/Tyba

106—**Albert Eckhout**, *Femme Tupi*, 1641, huile/toile, 274 x 163 cm Nationalmuseet, Copenhague

109—Rio de Janeiro, le Jardin Botanique, ph. Claus Meyer/Tyba

113—Rio de Janeiro, Le pain de sucre, ph. J. L. Bulcão/Tyba

114-115—atelier Rio de Janeiro, 2003, ph. Fausto Fleury

116—Rio de Janeiro, le Jardin Botanique, ph. Claus Meyer/Tyba

123—**Albert Eckhout**, *Homme Tupi*, 1643, huile/toile, 272 x 163 cm Nationalmuseet, Copenhague

126—atelier Rio de Janeiro, 2003, ph. Fausto Fleury

129—**O mar**, 1996, ■, 175 x 226,5 cm, coll. Peter Simon, Londres, ph. Vicente de Mello

O popular ◆, 1999, ■, 178 x 180 m, coll. Dimitris Deskalopoulos, Athènes, ph. S.W.

except where marked, all works are courtesy **Stephen Friedman Gallery, London & Galeria Fortes Vilaça, São Paulo.**

◆ collage/papier ‡ sérigraphie/papier ■ acrylique/toile DK made in Kerguéhennec ◆ exposition D.D. Domin que Dirou S.W. Stephen White

Domaine de Kerguéhennec

Publications

2003

Beatriz MILHAZES
textes : Frédéric Paul,
Simon Wallis
interview : B. Milhazes/
Christian Lacroix
— *Français/Anglais*
24 x 18 cm, 136 pp.
ISBN 2-906574-05-8
▶ 27,50 € / 27,50 US $

Richard ARTSCHWAGER
Step to Entropy
textes : Jean-Christophe
Ammann, Patrick Javault,
Frédéric Paul
interview : R. Artschwager/
F. Paul
— *Français/Anglais*
24 x 18 cm
208 pp., 92 ill. coul. & 20 noir
ISBN 2-906574-04-X
▶ 39 €

Claude CLOSKY
Hello & Welcome
textes : Carole Boulbès,
Lynne Cooke, Alexandra
Midal, Frédéric Paul,
François Piron, David Platzker,
Éric Troncy
interview : C. Closky/
Lynne Cooke
— *Français/Anglais*
28 x 21 cm
192 pp., 202 ill. coul.
ISBN 2-906574-03-1
▶ 39 €

2002

Jean-François MAURIGE
texte : Frédéric Paul
interview : J.-F. Maurige/
Christophe Domino
— *Français/Anglais*
32 x 24 cm 96 pp.
62 ill. coul.
ISBN 2-910026-72-8
▶ 20 €

David SHRIGLEY
textes : Frédéric Paul

interview : D. Shrigley /
Neil Mulholland
— *Français/Anglais*
24 x 18 cm
136 pp., 51 ill. coul. & 34 noir
ISBN 2-906574-02-3
▶ 27,50 € / 27,50 US $

Hreinn FRIDFINNSSON
textes : Frédéric Paul
— *Français/Anglais*
24 x 18 cm
112 pp., 93 ill. coul.
ISBN 2-906574-01-5
▶ 25 € / 25 US $

Silvia BÄCHLI
textes : Marc Donnadieu,
Fabrice Hergott, Frédéric Paul
26 x 20,5 cm
96 pp., 41 ill. coul.
ISBN 2-87900-728-3
▶ 15 €

2001

Jacques VIEILLE
texte : René Denizot
— *Français/Anglais*
25 x 18 cm
32 pp., 17 ill. coul.
ISBN 2-87721-184-3
▶ 10 €

Didier MARCEL
textes : Eric Troncy,
Denys Zacharopoulos
— *Français/Anglais*
22 x 16 cm
130 pp., 86 ill. coul.
ISBN 2-910850-37-4
▶ 18,30 €

2000

Glenn BROWN
textes : Terry R.Myers,
Frédéric Paul
interview : G. Brown /
Stephen Hepworth
— *Français/Anglais*
22,5 x 20,5 cm,
84 pp., 36 ill. coul. 3 ill. noir

ISBN 2-906574-00-7
▶ 15,25 € / 20 US $

1996

Eugène LEROY
interview : E. Leroy /
Denys Zacharopoulos
— *Français/Anglais/Allemand*
24,5 x 17 cm
96 pp., 71 ill. coul. 30 ill. noir
▶ 18,30 €

1992

Tony CRAGG
textes : Thomas Mc Evilley
interview : T. Cragg /
Jacinto Lageira
— *Français/Anglais*
28,5 x 21 cm
72 pp., 30 ill. coul. 10 ill. noir
ISBN 2-906574-4-7
▶ 7,60 €

1991

Susana SOLANO
texte : Jean-Marc Poinsot
— *Français/Espagnol*
21 x 28,5 cm,
40 pp., 9 ill. coul. & 9 noir
ISBN 2-906574-12-0
▶ 7,60 €

Didier VERMEIREN
texte : Jean-Pierre Criqui
— *Français/Anglais*
28,5 x 22,5 cm
46 pp., 13 ill. coul. 14 ill. noir
ISBN 2-906574-12-0
▶ 7,60 €

1990

Barry X BALL
texte : Jean-Pierre Criqui
— *Français/Anglais*
23 x 22,5 cm
36 pp., 15 ill. coul. 2 ill. noir
ISBN 2-906574-09-2
▶ 7,60 €

Élisabeth BALLET
texte : Jean-Pierre Criqui
— *Français/Anglais*
30 x 23 cm
32 pp., 9 ill. coul. 10 ill. noir
ISBN 2-906574-09-2
▶ 7,60 €

Tony BROWN
texte : Antonio Guzman
— *Français/Anglais*
23 x 30 cm
24 pp., 4 ill. coul. 13 ill. noir
ISBN 2-906574-08-2
▶ 7,60 €

Willi KOPF
textes : Jean-Pierre Criqui,
Friedrich Meschede
— *Français/Allemand/Anglais*
23 x 30 cm
36 pp., 10 ill. coul. 1 ill. noir
ISBN 2-906574-10-4
▶ 7,60 €

1989

Robert GROSVENOR
textes : Jean-Pierre Criqui,
Donald Kuspit
— *Français/Anglais*
30 x 23 cm
48 pp., 8 ill. coul. 14 ill. noir
ISBN 2-906574-05-8
▶ 4,60 €

Jean-Gabriel COIGNET
texte : Sonia Criton
— *Français/Anglais*
20 x 15 cm
40 pp., 8 ill. coul. 12 ill. noir
ISBN 2-907643-19-3
▶ 7,60 €

Claire LUCAS
texte : Philippe Piguet
22,5 x 29,5 cm
24 pp., 8 ill. coul.
ISBN 2-906574-07-4
▶ 4,60 €

Hamish FULTON
Standing Stones and
Singing Birds in Brittany
interview : H. Fulton /
Thomas A. Clark
— *Français/Anglais*
15 x 24 cm, 28 pp.
ISBN 2-906574-04-X
▶ 4,60 €

1988

Hamish FULTON
23,5 x 30,5 cm
16 pp., 8 ill. coul. 8 ill. noir
ISBN 2-906574-01-5
▶ 7,60 €

Carel VISSER
texte : Carel Blotkamp
— *Français/Anglais*
30 x 23 cm
32 pp., 4 ill. coul. 14 ill. noir
ISBN 2-906574-03-1
▶ 4,60 €

1987

Max NEUHAUS
texte : Denys Zacharopoulos
— *Français/Anglais*
30 x 23 cm
24 pp., 9 ill. coul. 3 ill. noir
ISBN 2-906574-01-5
▶ 7,60 €

Keith SONNIER
texte : Jean-Pierre Criqui
— *Français/Anglais*
30 x 23 cm
32 pp., 12 ill. coul. 1 ill. noir
ISBN 2-906574-00-7
▶ 7,60 €

..............................

1999

ICÔNES
textes : Philippe Caurant,
Jakob Gautel, Diane
Létourneau, Fabrice Midal,
Frédéric Poletti, Olivier Zabat,
Denys Zacharopoulos
— *Français/Anglais*
25 x 17 cm, 16 pp., 7 ill. noir
▶ 4,60 €

1998

LES OBJETS
CONTIENNENT L'INFINI
texte : Denys Zacharopoulos
17 x 12 cm, 36 pp., 8 ill. coul.
▶ 4,60 €

1997

LE GRAND RÉCIT
textes : Pierre Coulibeuf,
Denys Zacharopoulos
— *Français/Anglais*
25 x 17 cm
16 pp., 15 ill. noir
▶ 4,60 €

1995

DOMAINE 1994
textes : Ch. Barkitzis,
Pier Paolo Calzolari, Alexandre
Gherban, Georges
Hadjimichalis, Per Kirkeby,
Alain Schnapp,
Gilles A. Tiberghien,
Denys Zacharopoulos
— *Français/Anglais*
24,5 x 17 cm, 270 pp.,
136 ill. coul. 87 ill. noir
ISBN 90-72893-16-6
▶ 30,50 €

1994

DOMAINE 1993
textes : Isabelle Dupuy, Carlo
Severi, Denys Zacharopoulos
et Miroslaw Balka, Pedro
Cabrita Reis, Angela
Grauerholz, Côme Mosta-
Heirt, Eran Schaerf, Adrian
Schiess, Pat Steir, Thanassis
Totsikas, Vassiliki Tsekoura,
Henk Visch, Franz West
— *Français/Anglais*
24,5 x 17 cm, 184 pp., 74 ill.
coul. 118 ill. noir
ISBN 90-72893-13-1
▶ 30,50 €

1988

Le DOMAINE de
KERGUÉHENNEC
Parcours du patrimoine
texte : Jean-Jacques Rioult
19 x 11,2 cm
22 pp., 6 ill. coul. 29 ill. noir
éd. Inventaire général,
Rennes
ISBN 2-905064-04-8
▶ 2,30 €

Domaine de Kerguéhennec

www.art-kerguehennec.com

centre d'art contemporain
centre culturel de rencontre
F. 56500 Bignan / France

☎ +33 (0) 2 97 60 44 44
🖷 +33 (0) 2 97 60 44 00
🖳 info@art-kerguehennec.com

...............................

Le centre est subventionné par
_ le Conseil général du Morbihan
_ le Conseil régional de Bretagne
_ le Ministère de la culture : Délégation
 aux arts plastiques, DRAC Bretagne
et présidé par Annick Guillou-Moinard

...............................

L'équipe | The Staff

_ Frédéric Paul : *directeur*

_ Stéphane Treille :
 administration et production

_ Véronique Boucheron :
 responsable service des publics
_ Germaine Auzeméry : *assistante*

_ Frédéric Macario : *régisseur*
_ Laurent Hamon : *assistant, webmestre*

_ Christine Lhériau :
 secrétariat, contact presse et tourisme
_ Frédérique Étienne : *secrétaire comptable*

_ Sylviane Olivo : *intendance*
_ Sophie Servais : *entretien*
_ Stéphanie Giraud, Denise Kalin,
 Fabrice Le Ray : *accueil*

- Camille Abele, Nadège Drean, Sklaerenn Huet,
 Perrine Labat, Judith Lavagna, Jocelyne Le
 Cué, Julie Poiron : *stagiaires*

Remerciements | Acknowledgements

l'artiste
Christian Lacroix
Simon Wallis

Richard Armstrong
Jonathan Bass
May Castleberry
Luiz Ferreira
David Hubbard
Ann Marshall
Bridget Riley

Stephen Friedman Gallery, London
Galeria Fortes Vilaça, São Paulo
Galerie Pedro Cera, Lisboa
Galerie Max Heltzler, Berlin
Durham Press, Inc., Durham, U.S.A.
Galerie Nathalie Obadia, Paris

21st Century Museum of Contemporary Art,
 Kanazawa, Japon
Carnegie Museum of Art, Pittsburgh
Centre Georges Pompidou-MNAM-C.C.I.,
 Paris
Nationalmuseet, Copenhague

Christine Burgin
Ivor Braka Ltd, Londres
Pedro Cera
Harry David
Dimitris Deskalopoulos
Andrea Guffanti
Armando Martins
Monsoon collection
Javier et Monica G. Mora
Peter Simon
famille Speyer
Mario Texeira da Silva
Luis Augusto Teixeira de Freitas

la Maison des Amériques Latines
le Domaine des amis de Kerguéhennec

le Conseil général du Morbihan
le Conseil régional de Bretagne
le Ministère de la culture : Délégation aux
 arts plastiques, DRAC Bretagne